U0064698

戰雲

—— 常任俠日記集（1940-1942）

紀事 （中）

常任俠·著／郭淑芬·整理／沈寧·編注

總序

常任俠先生（一九〇四——一九九六），安徽省潁上人，譜名家選，字季青。明代開平王鄂國公民族英雄常遇春之後裔。我國著名東方藝術史與藝術考古學家、詩人，長期從事學術研究和教育事業。先生性格正直耿介，溫和樸質，淡泊名利，筆耕不輟，學識廣博，著作宏富，尤以東方藝術史研究，在國內外學術界享有極高聲譽。他在古典文學與詩詞上造詣極高，畢生以詩紀事抒懷，歌頌光明，鞭撻黑暗。一九八五年所作的七律《生日述懷》：「著述豈為升斗計，育才翻忘鬢毛蒼。無功報國空伏櫪，欲藉魯戈揮夕陽。」真可謂忘身報國，志在千里，獎掖後學，壯心不已。

常先生去世後，我們遵照他的遺願，對先生的著述及遺稿進行了搜集、整理和編輯工作，先後出版有《常任俠文集》（安徽教育出版社）、《常任俠書信集》（大象出版社）、《冰廬藏箚：常任俠珍藏友朋書信選》（國家圖書館出版社）、《鐵骨冰心傲歲華：常任俠百年紀念集》（贊助出版）以及日記選《戰雲紀事》（海天出版社）、《春城紀事》（大象出版社）等，涵蓋了先生大部分學術研究成果及部分書信日記等內容。這些著述出版後，在國內外學術界產生了較大影響。

此次編輯出版的常先生日記三種，其中《兩京紀事》是首次公開出版，記錄了作者一九三二——一九三六年間主要在國都南京和日本東京的生活寫照。《戰雲紀事》為一九三七——一九四五年抗戰期間作者輾轉遷徙大後方的生活。《春城紀事》則是作者一九四九——一九五三年間自印度返國參加建設的經歷。從時間跨度上看，記錄了作者前半生對於理想和事業的期待與追求。

各書內容介紹及體例，可分別參閱所附導讀文字及編後記，茲不贅述。鑑於本書具有年代關聯的特點，以及社會進步帶來的對這一歷史時期諸方面的重新審視，部分內容之初版本作了相應的增訂和調整。《戰雲紀事》因增訂文字較多，現分為上中下冊；部分注釋說明文字，按首次出現加注原則，前移至《兩京紀事》內；《春城紀事》則增加了一九五三年部分；重新選擇插入了部分作者照片、手跡等圖片。這樣的考慮基於：一方面通過對這些圖文資料的揭示，使研究者獲得更多正史之外的重要文獻，可能對某一時段史實及人物事件的認識有所裨益；另一方面，也能使讀者在深入瞭解作者的內心世界和他廣識博學之外，同時欣賞到其富有詩意的文筆和珍貴的歷史圖片。

「故園懷念抒文藻，跨海來集鼓瑟琴。」這是先生一九八○年代後期吟詠的詩句，寄託了對海峽兩岸從事學術交流、友朋歡聚的殷切期望。同時先生也曾表示過在臺灣地區出版著作之願望。此次承蒙蔡登山先生引介，秀威資訊科技股份有限公司欣然接納出版先生遺作，誠為海峽兩岸學術、出版界值得慶幸之事。我們也為能夠秉承先生的遺願，將這批日記重新編輯出版，公之學界，以饗讀者而略盡微薄感到榮幸。相信這件旨在繼承文化遺產的工作，能夠得到研究者的認

同和海內外廣大讀者的喜愛。由於整理者學殖淺陋，此書雖經大家多方努力，各類紕繆，想難盡免。尚祈讀者諸君不吝賜正。

郭淑芬　沈　寧　辛卯清明於常任俠先生謝世十五週年祭奠時節

常任俠傳略

常任俠（一九〇四～一九九六），原名家選，字季青，安徽省潁上縣人。著名詩人、東方藝術史與藝術考古學家。

幼讀私塾。一九二二年秋，考入南京美術專門學校。一九二八年入國立中央大學文學院學習古典文學及日本、印度文學。一九三五年春赴日本，入東京帝國大學文學部大學院進修，研習東方藝術史，一九三六年底回國。一九三八年在國民政府軍事委員會政治部第三廳第六處從事抗日宣傳工作。一九三九年任中英庚款董事會協助藝術考古研究員。一九四五年底赴印度任國際大學中國學院教授。一九四九年三月歸國，任中央美術學院教授兼圖書館主任、中國民主同盟中央委員、中華全國華僑事務委員會委員、國務院古籍整理出版規劃小組顧問，國家文物鑒定委員會委員。主要著作有《民俗藝術考古論集》、《中國古典藝術》、《東方藝術叢談》、《絲綢之路與西域文化藝術》、《常任俠藝術考古論文選集》、《常任俠文集》（六卷本）等，另有合作譯著《東方的文明》、《日本繪畫史》、《中國服飾史研究》等。

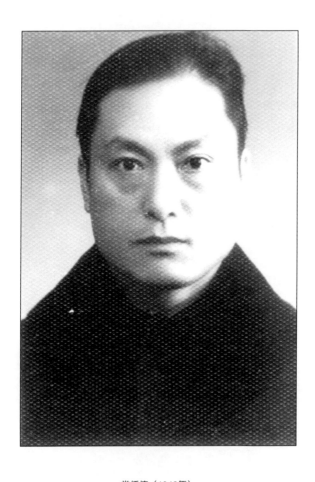

常任俠（1942年）

目次

一九四〇年

本年計劃撰寫《民俗藝術考古與神話》論叢，並多讀此類參考書。

一月

一九四〇年

元旦 月曜 大霧。

下午入城。途人極擁擠，張燈結彩，魚龍曼衍，甚為喧鬧。在舊書肆購得《反杜林論》一冊，德文《Sinica》一冊，中有研究中國獅子石雕及日本人良詮人物畫等。歸途過郭沫若處，與談邢桐華病重事，希政治部加以救濟。

昨夜中華全國文藝界抗敵協會在觀音岩中國文藝社舉行除夕晚會，到者甚眾。予製二燈虎，一為楊子為我，射一抗戰將領名（朱德），一為王郎郎當，射一抗戰作家名（丁玲），均為王平陵猜中。老舍唱京戲，何容唱歌甚有趣。夜深始歸，故不覺今晨起身之晏也。

二日 火曜

寄劉錫榮《他死在第二次》艾青詩集一冊。寄曹靖華信，戈寶權、郭宇鳴信。下午寫寄袁菖信。

至呂霞光、呂斯百家。午，斯百、作人來談，即去。下午與作人共弔其妻之墓。赴銀行公會觀中國回教近東訪問團展覽會，已逾時矣。晤王曾善、裘善元君，約明日復來。晚間，街市玩龍燈，甚熱鬧。

三日 水曜

上午再往銀行公會觀陳列品，其中伊蘭小亞細亞一帶風景都市照片甚多。觀土爾其繪畫織物，尤感興趣。余嘗研究西亞中亞與東亞之藝術傳播情形，舊購此類圖籍頗多，絕版者尤夥。自經寇亂，今皆散亡不可知矣。

下午赴大學上課，講蘇聯短篇譯品《在徵兵所裏》。晚間宗白華先生來談，借去《Simica》一冊。徐仲年云郁風來重慶，為之興奮失眠。收法恭函，云已考取軍校，不久過重慶，或可一見也。

四日 木曜 晨霧甚濃。

收到《艾青詩文集》一冊。至小龍坎乘車返重慶，車中讀《艾青詩文集》終卷。詩佳，詩論亦佳。

上午十一時返寓，將外交研究會所索論文〈中國與泰國民族關係之過去與將來〉一稿寫畢。下午赴中國文藝社，問陳曉南君郁風住址，始知仲年為誑語。

報端廣告余詩集《收穫期》已出版，赴書店詢問，尚未出售。

赴國際聯歡社參加國民外交協會歡迎法大使戈思默茶會，散後過西二街購《近西遊副記》一冊，價八角。晚間參加社會部招待作家訪問團晚宴，晤宋之的、姚蓬子、老舍、李輝英、楊騷、葛一虹、徐霞村等數十人。蓬子索稿，尚未報命也。晤教育部音樂教育委員會陳田鶴，云將為余《亞細亞之黎明》歌劇製譜。散會後赴外交問題研究會將稿交與方秋葦君，返寓已十時。

五日 金曜

下午赴大學，為學生講《孔雀東南飛》。晚間，晤傅抱石，約同晚餐。抱石為刻「潁上人」三字小章，雞血石質。李長之為借鄭振鐸著《插圖本中國文學史》四冊，作家圖多故宮博物院物，其他大率明刻詞曲小說插圖也。

六日　土曜

下午講課兩小時。下課後即赴小龍坎返重慶。夜抄《李大釗傳》兩頁。

七日　日曜

上午十時黃琴來，約赴彈子石孫家花園沈東屏家觀字畫古董，無當意者。五時返重慶。至曾家岩吳作人處小坐，即歸晚餐。胡夢華來談，旋去。

八日　月曜

上午吳作人來，同其散步至兩路口，即往訪羅寄梅。下午赴大學，講課一堂。晚間至沙坪壩食麵餅。

九日　水曜

上午與徐仲年遊磁器口，並請其午餐。下午改文卷。晚間邀李長之赴沙坪壩食麵餅。夜讀王國維《簡牘檢署考》及陳介祺《漢燈考》。

十日　木曜

陳曉南來，同往藝術科。返文學院時，則商錫永自成都來，方在尋余。即陪其渡江觀漢闕，並至重大南江岸觀崖墓「永壽四年六月十七日此作此塚」題字。四至五時講《孔雀東南飛》一小時。晚間陪同錫永來重慶在寓晚餐，九時送其入城。

夜爲轟鑿防空洞聲警醒，又復鄰兒哭鬧，遂不成寐。

十一日　木曜　月來多濃霧，今晨稍稀薄。

十時赴郵局，匯家內廿元。買紅梅一握，價一角。

陪商錫永至馬叔平處，談論甚暢。即在其家午餐。餐後至郭沫若處，會鄭伯奇及陝西岐山王

惟之君來，王任第四集團軍總司令駐渝辦事處長。王藏周屬時函皇父銅器盤鼎等六七事，及六朝造像唐宋佛畫多件，述陝西常出土古器物，不覺談數時也。

至鼎新街，晤川人羅希成君、王伯遠君，約至其家觀古物，即歸寓。在舊書肆買《國風樂選》一冊，《西域研究》一冊，共一元四角。出買菜錢一元，郵票錢二元，車錢二角，花錢一角，連同匯款共用去二十四元七角。

晚餐後，寫〈侄兒法勇的死〉，十時畢稿，約三千字。

十二日　金曜

晨，商錫永來，留其在舍午餐，雜談男女瑣事。商云王靜安以婦有外遇，故憤而自殺，未知信否也。

下午至巴中胡夢華處閒談，胡慶請以寓屋相讓，即允之。入城過舊書肆，購《神話學ABC》一冊，《十日談選》一冊，《漢石經殘字》一冊，共價一元零二分。上午出茶錢八角，出車錢五角，出橘錢一角。

在生活書店晤洪深，云三廳改為三科，彼已任職藝術委員會主任矣，田漢仍在湘，率領平劇，在長沙工作。

下午在途中晤陳北鷗云：中央軍已於上月十七日進攻陝北紅軍，戰鬥甚烈，動員且二十萬。

故日軍得抽調華北數師團，以窺粵桂。最近英美法各帝國主義大使，及汪精衛漢奸代表、王克敏漢奸代表（聞日本軍閥代表亦求來重慶，商議和約，不知後事如何，且聽下文分解云。

在巴中途遇陶知行，立談小時，陶云曾讀吾文。近二十年來，中國惟產生此一真正教育家，余心欽已久，今日甫識之。彼來巴中往訪馮玉祥將軍云。

十三日　土曜

上午赴大學，途中見有標語曰：「當漢奸之大者赦」。漢奸之大者，盤踞津要，孰敢殺之，嗚呼。

下午講《孔雀東南飛》終了，介紹《七月的黃河》一詩，並論新詩之發展。將〈侄兒法勇的死〉一稿交金啟華君。

晚間徐愈來，送其至沙坪壩。中午餐費一元，油膩欲嘔，毫無麵味。晚間食湯圓一角，橘子一角，麵包二角。坐小店中食蒸籠，同坐一工人，作鄉音，詢之則正陽關人也。隔坐一人為懷遠工人。言談頗快，如食本鄉蒸餅也。蒸籠麵錢，共費三角。

寫就《書籍商》一篇，寄蓬子。燈下分寄白鳳、文光等人抽印本《西域交通文化》一稿。收守濟函，約往蒙藏訓練班教授中國文化史。

十四日 日曜

十一時赴小龍坎乘公共車，擁擠毫無秩序。憤甚。改乘巴縣車，至七星崗，換乘人力車至商業場永年春，參加中國教育學會。到許恪士、陸殿揚、邰爽秋、王卓然、黃炎培、郝更生、余傳鑒、秦仲實、吳南軒等十餘人。出西餐費二元。到會者大率西餐教育家也。

至商務書館，書價一元，售價三元餘。有一青年，盜取字典一冊，爲店老闆執送警局。此青年爲求知而竊書，大可同情。店人惡索讀書人金錢至於數倍，此實盜劫行爲，所謂大盜不操矛弧者也。

在店中晤周伯奮君，得悉明嘉成都住址，將寄書與之。赴新川觀電影，所映者爲蘇聯片《抗戰中之中國》及傀儡劇《長靴貓》、《幸福的魚》，兒童電影製片場出品《小英雄》等，均佳。觀《小英雄》一片，爲之感動下淚。

自觀音岩買麵一角，攜之歸寓。晚餐用薺菜煮之，甚爲可口。

得見馬衡先生送來書箋，約今日上午與錫永同往羅希成處觀古董，竟錯過。

昨晚在大學宿舍與同學盧冀野閒話，此君爲汪精衛之走狗，故多漢奸語，曾云蔣總裁請其數次加入國民黨，置之不理，可謂狂悖甚矣。既不相信國民黨，乃在國民黨治下一意亂吹亂拍亂鑽，破壞團結，專圖升官發財，其可笑類如此。

十五日 月曜

作書寄周明嘉。作書寄吳世漢索還和服。訪馬衡、唐醉石均未遇。匯家款二十元。

午，徐霞村來討論中國宋明服裝，余所知亦少，惟舉宋畫院畫本及明人刻小說劇曲插圖，可以略見其概，今京劇所用服裝，大率明人服裝也。

寫就〈擠與鑽〉、〈偷書者〉兩篇，寄與姚蓬子。

下午，赴大學講課一堂。下課後至小龍坎候錫永不值，遂歸重慶。收曹靖華、陳行素、袁菖諸人函。

夜，改文卷至十一時，眼模糊不辨，始寢。

十六日 火曜

晨起頗遲。改文卷。赴銀行兌取五十元，匯二十元，連前共四十元寄家中。下午一時，文卷全部改畢，略午睡，即赴馬叔平處，坐談兩三小時，請其寫函皇父【盤】考證詩一條。至郭沫若處，亦請其寫函皇父盤考證一條。

至中國文藝社小坐，即歸晚餐。發信寄黃芝岡。

十七日　水曜

上午，張文光、臧雲遠來，文光新自西北戰地返渝，頗暢談。下午赴大學上課，在兩路口登車，人極擁擠無秩序。至校已三時矣。上課發文卷。下課後，至小龍坎訪錫永，觀其所拓崖墓刻字。返城。

十八日　木曜

將行素、袁菖兩函發出。下午與文光設計中國戲劇史研究工作。薄暮，赴巴中，途晤姚潛修，強余同往訪沈尹默。尹默云：褚民誼在校唱戲，與學生罵架，不過一流氓，今則爲校長者皆特務偵探，專以鈎致摧殘青年爲事，一代不如一代也。聞之可爲太息。晚間參加中國文藝社晚會。散後與文光赴宋之的、葛一虹處，晤沙汀、章泯。夜深始歸寢。

十九日　金曜

預備遷居工作，將用物書籍，雇車二輛，盡運入校內。小龍坎換挑夫，共用錢三元。晚間邀商錫永食北平麵飯，共用三元二角。

上午，盧鴻基來談。在校收到滕若渠、倪健飛、葉守濟、蔣志方、姚寶賢、江鶴笙、家信及孩子劇團信。

若渠提倡為馬叔平刊印六十還曆紀念論文集。渝方由我邀人署名。今日晤及者，有朱逷先、商錫永、宗白華、傅抱石等，均贊同。抱石來舍談頗久，燈熄始去。

二十日　土曜　夜來小雨，今晨泥滑。天已久不雨矣。

錫永派人來取漢磚去。交膳費五元九角。下午講課兩小時。入城與文光談至夜下一時始就寢。

詩集《收穫期》出版，印刷裝訂，俱不愜意。

二十一日　日曜

上午整理零物，將萱舍寓盧讓與胡夢華君。徐愈夫婦來。吳燕如來，旋即去。赴會仙橋生生公司參加陳紀瀅招開之詩歌座談會。到有王亞平、張文光、戈矛、方殷、季信、沙雁等人，下午二時半散會。歸途晤顏實甫君，顏近任四川省立教育學院院長，邀同赴冠生園，飲牛乳一杯。過米亭子買舊本《戲劇》二卷三四期一冊，《文學月報》一冊。收到《外交季刊》一冊，中載吾文稿〈文化使節與文化外交〉一篇。

辭去舊寓，給與女工十元，多付一月工資。與門房六角，以酒半瓶送管房李幹臣君。辭鄰居王君、盧君、許君等，午後三時半攜被乘公共車返校，車資一元四角。赴會仙橋車錢來回五角，共用去十三元，計餘款二十五元三角。自一月二日，入款五十元，十六日又兌來五十元，共得二百元。除匯回家內六十元，借與吳作人二十元，共用去九十五元矣。

夜雨，氣候轉寒。

二十二日　月曜　雨。

上午寄葉守濟、倪健飛、蔣志方（附寄陽翰笙函）、滕若渠、吳作人、高大章、張安治等人函及覆侍從室調查中國藝術史學會職員函。

下午，讀《漢書・景十三王傳》，古代貴族淫虐殘酷之狀，真非伊所思，不如今之盜賊遠矣。講《漢書・李陵傳》一小時。晚間覆孩子劇團、王休光、唐圭璋、汪曼鐸、江鶴笙等人函，並寄尹良瑩函，覆范奎、張良謀（附寄張效良函）、張肇融、李慶先等人函，往日積函，一一作覆俱盡矣。

龔啟昌曾來談。夜雨。降雪。醒時牙齒痛，不能寐。

二十三日　火曜

晨，換著呢軍服。將昨日各函發出。牙齒仍痛。付買郵票錢一元，買木炭錢五元。午，讀《淮南子》。晚間讀《雪堂叢刻》王國維著《金文著錄表》。收周明嘉函。

二十四日　水曜

講課一小時。天晴。夜讀《明堂廟寢通考》。

二十五日　木曜　上午大霧。

下午收江鶴笙函，約往看古物。至沙坪壩乘巴縣車，至七星崗下車。過米亭子買《魯迅研究》一冊，《訄書》一冊，共七角。又法文《De Grauds Hommes》一冊，五角。《君子館日記‧詩文集》六冊，三元。至江處看古物，一金錯銅帶鈎，蓋係漢器，他亦未見出色。至臨江門文協訪張文光未晤。晤蓬子稍談，即返兩路口乘車，人擁擠不堪。七時最後一次車，始獲至小龍坎，又步行至沙坪壩，始進晚餐，費六角五分。來去車錢共兩元五角五分，又橘

子一角，泡糖五分，鹹肉十兩七角五分，共用去八元三角。既費錢，行路又不易，甚矣城之不可入也。

夜讀《君子館日記》。

二十六日　金曜

上午覆黃琴、蔣志方信。下午收彭昭文、法恭、志方信。夜覆法恭、昭文函。

下午講課一堂，並代學生擬題數則。商錫永來，借去葉德輝《古泉雜詠》一冊，並囑題所拓「何紹基」「匋齋」兩印。何印余得自長沙，「匋齋」印余得自漢口，俱可寶。晚間題就，擬明日歸之。

二十七日　土曜

收倪健飛函。下午講課兩小時。撰成〈悼吳承仕先生〉三首。

妖氛連海角，痛哭失經師。

未入春風座，常欽歲晚姿。

審音明要術，說禮證新知。（先生精於三禮及音韻學）

重振徽州學，垂天無盡時。

壯節千秋在，文章作國華。（云先生密主津沽義勇軍活動）

運籌驅丑虜。起陸制龍蛇。

斯世誰無死，榮名寧有涯。

室遭群鬼瞰，吮血更磨牙。

經筵今寥落，正氣結天津。

一生惟反帝，百死不辱身。

治學兼文史，窮源洞偽真。

溫故知新者，如公有幾人。（先生為寇支解死甚慘）

二十八日　日曜

上午錫永來，陪同過江攝漢闕。下午擬赴嘉陵賓館開幕音樂會，會中國文藝社來校開茶會，茶會到王平陵、華林、陳曉南、宗白華、李長之、范存忠、張沅長、徐仲年等二三十遂不能往。

一九四○年

人。初識封禾子女士，言談頗解意。封新任《中央日報‧平明》編輯，來徵稿，余允為撰寫一篇。散會後，送之至小龍坎登車。

訪錫永應其晚餐之約，飲茅臺酒過量。攜回所拓漢崖墓題識四紙，一永壽，一熹平，一延熹，其一剝落不可識。步行返校，已九時矣。

夜寫成《地獄的說教者》一詩，計五十一行。又寫〈光明與真理〉短詩一首。寢而起者數次，詩就乃寐。

二十九日　月曜　晨雨。

午，寫成〈春〉一詩，計七十二行，頗自喜。

下午，彭鐸來，談小時去。收蘭州新西北月刊社壽昌信，云〈西域舞蹈東漸〉一篇已刊出，將寄來。《亞細亞之黎明》將刊於「西北民歌專號」。收金陵大學中國文化研究所李小緣信云，《漢石棺畫像研究》已寄滬付印，並贈余《南陽漢畫彙存》一部，即寄來。

講課一堂。晚間入浴，體頗暢。燈下寫日記一頁。

三十日　火曜　天氣甚佳，暖和如春。

以〈輓吳承仕先生〉詩三首及〈光明與真理〉小詩一首寄姚蓬子。下午，葉守濟、王正旺、倪健飛三人，邀余任蒙藏訓練班中國文化史教授，已應之。送之赴小龍坎，步行田隴間，遊目暢懷，蠶豆青菜之屬，綠色可愛。蒲公英已作小黃花矣。陳行素來談，旋去。晚間邀龔啟昌、吳作人晚餐，費三元半。赴作人處看畫片。

三十一日　水曜

下午講課一堂。晚間，邀陳行素、吳作人小吃，出錢四元八角。買《亞洲內幕》（下冊）一冊，《文藝戰線》（五號）一冊。晚餐後，作人邀往看畫片，並還洋二十元。

一九四〇年

二月

一日　木曜　今日天雨。

昨日收校薪九十九元，買郵票一元。

上午覆劉錫榮、汪曼鐸函。與行素同往許恪士先生家午餐。收金大李小緣寄贈《南陽漢畫匯存》一冊。收常訓榮、徐愈函。覆壽昌、李小緣、常訓榮、徐愈、唐圭璋及華實函。

夜雨。

二日　金曜　上午雨止。

買餅乾一角。收吳子我信。訪金靜安。下午許恪士先生來談。晚間宗白華先生來談，囑代校

閱朱錦江著《古代羽翼民族考》。

寫覆信寄吳子我。並還金靜安前贈車票錢二元四角。計存現款一百二十七元六角五分。

聞陳行素言貴陽《中央日報》副刊有人推崇吾詩《毋忘草》一集，謂為詩集中最佳之作。即函呂亮耕，囑代一查何人所作。

八時入浴，十時寢。

三日 土曜 陰。

上午寄獨立出版社函，廢止所訂出版契約。索退《收穫期》、《亞細亞之黎明》、《我們的船長》各原稿。

下午講課一小時，〈詩‧衛風‧氓〉一篇。

入城，至小石先生家，云尚未歸。即至英庚款會，辦事人已下班。入城，先至鼎新街，後赴臨江門，訪張文光未晤。即赴小食店就餐。餐後乘車至七星崗，赴中蘇文化協會，參加詩歌晚會。到數十人，主席胡風，朗誦者有老舍、任鈞、高蘭、方殷、戈矛、張文光及余。余所朗誦者為近作〈地獄的說教者〉及〈春雨〉兩首。胡風報告結果，以張文光朗誦有韻詩及余朗誦無韻詩達最高點。胡尤同意余作。今晚所朗誦者，惟余為無韻詩。散會後，與馬宗融、章靳以、盧鴻基等四人散步閒談，均謂高蘭作品毫無詩意。與鴻基尋旅舍不得，至末然處取回

《唐代長安與西域文明》一冊，《漢唐間西域百戲之東漸》一冊。至中國文藝社，無宿處。至巴縣中學就寢。

四日　日曜

晨，訪楊仲子，與楊及段天炯赴上清寺小餐。至萱舍舊寓訪胡夢華不晤。訪許盧兩鄰人及畢相輝，畢亦不在。訪馬衡，即在其家午膳。訪郭沫若。晤衛聚賢，持來山西祁大夫祠所出北魏至隋唐石刻佛像照片及銘識拓片六十餘種。云已被日寇移運而去，僅存照片拓片而已。

上觀音岩入市，在秀鶴西書店買《中國雜志》一冊，三元五角。晤張西曼、謝仁釗於書店中。至生活書店，買《文藝新聞》、《文藝新潮》各一冊，四角二分。赴克利西餐社晚餐，一元四角二分。至新川觀電影，並為藏雲遠購票，共一元六角。又車轎費一元五角。回巴中就寢。共用八元五角，又眼藥一元八角。

五日　月曜

晨訪夢華不晤。訪尹默亦不晤。聞楊仲子云，盧冀野向小石先生求為雲南大學院長。胡置之不理，而曉曉不已，可謂無恥之尤。盧文字俱不通，惟善自吹自打，無孔不入而已。

至中英庚款會取來協助金一百二十元。赴上清寺匯家中二十元。至國際宣傳處訪吳世漢，邀我至外賓招待所午膳。吳云外國新聞記者在此包飯，每月合法幣一百二十元。多已改吃中餐包飯，每月合十二元，計合美金一元耳。買《亞洲內幕》上冊一本，一元八角。餐後，至吳世漢處取回和服一襲，爲舊在東京帝大所著者。赴車站購票返校，來回一元六角。又人力車錢二角。返校上課一堂。晚間舊生彭鐸來談。

六日　火曜

晨，金靜安來，借去斯坦因《西域考古記》一冊、崖墓拓片四張及朱君《有羽民族考》一冊。程仰之來借去《學燈》所載漢石棺畫像及崖墓漢闕研究各一篇。赴沙坪壩買《中國社會經濟史》一冊，三元三角八分。定價一元，多被掠去二元三角八分。買《魯迅書簡》一冊，六元。加二元，尚算特別客氣，因城中已售八元餘矣。買《收穫期》五冊，《南行小草》一冊，共一元一角。獨立出版社老闆，非常混帳可惡，出我詩集，不給版費，即贈書六十冊，亦不照約履行矣。已去函取消所訂之約。並作書與仲年請其退還原稿。買對方紙四張一角六分，夾江連二張二角，肥皂一塊二角五分，酒一瓶五角。

七日　水曜

寄郁風、汪綏英、彭昭文、劉錫榮、陳其恭每人《收穫期》一冊。赴沙坪壩又購來二冊，寄贈陳田鶴、滕固。前在上海雜志公司購書，出五元與之，忘記找回餘款，久已忘之。今日乃還我三元六角，即購《乳房及其他》一冊，《七月》一冊。下午收課卷未講課。

今晚爲除夕，頗動懷鄉之念。在母親像前，供橘柑數枚，故鄉不產橘，母親未能嘗此珍果。川中橘多，又未能懷以奉母也。不知今夕，家中更復何如。

夜讀《乳房及其他》，增加醫學及生理知識不少。

八日　木曜　晴朗。

爲舊曆元旦，循例給宿舍工友三元，辦公室工友二元。並赴金靜安、何兆清、許恪士等人處拜年。在靜安處看三台拓片多張。

余甚喜舊曆年，以爲此真東方所特有，不必用西方耶穌曆也。但官文書之類，不妨採用世界公曆耳。中國陰曆，實包陽曆在內。二至二分，二十四節，即依太陽運行，惟十二月以月圓月缺爲分。中國多少文學，均由此而生，中國多少農人，均依此而工作也。

九日 金曜

上午入城，赴小龍坎乘車，候至數小時始獲乘。至兩路口下車，即赴小石師處。一別半載，相見倍歡。師云：雲南學術空氣極濃厚，且多係自由思想者。研究馬列氏學說者甚多，如艾思奇（原姓李）、鄭易里皆雲南百萬以上資本家也。臨別時，小石師賜東漢《孟孝琚碑》墨本一張。

晚間，應胡夢華召往晚餐。餐後登樓至畢相輝處談良久。重過舊居，不勝惓惓之感。夜宿巴中。

十日 土曜

上午至郵局匯款，局中未辦公。入城，至華中圖書公司買《未穗集》詩冊一本，《文藝新聞》八號一本，中記郁風之父郁曼陀死事。過米亭子買《唐葉慧明碑》一本，價三元。至文協訪張文光，途晤陳紀瀅。

過戴家巷三號買《蘇聯畫報》（本期為列寧之一生），又《Soviet Land》一冊，共三元五角。至官井巷三號饒家買石章一方，五元。出城至兩路口乘車返校，共用汽車錢一元六角，餐費八角四分，人力車錢七角。

收法恭函，明嘉函及照片。夜寫日記。

十一日 日曜

上午赴辟疆先生家賀年。午返沙坪壩進餐，一元。買橘子三角。收曼鐸、圭璋、孩子劇團函。晚間閱《蘇聯畫報》。

兩三日以來，又用去二十元，現金只存一百七十五元矣。

聞劉成禺先生言：金刻明昌本《五代史》在丁乃揚家，被其戚所盜，現尚藏上海。又洪容齋六筆七筆及《柳下說書》均劉氏舊藏，不易得也。

十二日 月曜 陰雨。

晨作書覆王烈、圭璋、孩子劇團、吳子我、尹良瑩、彭鐸諸人函。子我請國文教員，為介紹方令完。尹請國文教員，為介紹彭鐸。孝博來約晚餐。訪靜安未晤。買麵一角，糖二角，花生醬四角，共七角。

十三日 火曜

下午考課二小時。上午改課卷四小時。

十四日 水曜

改課卷。獨立出版社送來《收穫期》六十冊，一律退還。晚間非常氣憤，入浴。

十五日 木曜

晨，寫信與徐仲年，囑將獨立出版社存吾原稿三冊，一律退還。捐與傷兵之友社二元。下午二時半乘汽船入城，由臨江門上岸。夜至小石原先生家閒談，即赴巴中寢。收到葉偉珍贈《漢曹全碑》、《苻秦廣武將軍碑》、《唐多寶塔》、《唐景教碑》、《魏暉福寺碑》、《北周慕容思碑》、《唐九成宮》、《唐爭座位》、《唐雲麾將軍碑》各一份。收到中國政治建設學會邊事研究委員會委員聘書一份。吳燕如函一，彭鐸函一，即作書覆之。

十六日　金曜

上午買匯票四十元寄家內，連前共三紙六十元，航快寄去。買《雍州金石記》一部二冊，一元。買精裝小本《新約》一冊，二角五分。買《蘇聯文藝現實主義》一冊，六角。《蘇聯泰洛夫演劇論》一冊，五角。午餐一元。

昨接冼星海自魯藝來信。訪張文光，即出示之。下午乘巴縣汽車返校，一元二角。收陳道碩函，約明午來談。晚間陳行素、金靜安來談，金約明日午餐。入浴。寢。

十七日　土曜

上午改課卷。午陳道碩來，此君昔年校中皇后也，嫁同學張季培，已六七年，風姿猶不改。陪同午餐，並遊覽學校一周。並赴杭淑娟同學家，送之歸城，至小龍坎始返，已五時半矣。一時至三時為學生考課。晚間收楊希震電報，邀彭鐸往教課。夜，抄寫〈春〉、〈地獄的說教者〉兩詩，明日寄郁風。

十八日　日曜

上午同龔啟昌赴覃家小灣訪辟疆先生。過小龍坎，將寄彭鐸、郁風兩函發出，並覆汪漱芳一信。

返沙坪壩午餐。下午購《讀書月報》一冊，內有〈痛悼吳承仕先生〉一文。晚間陳仲和來談。夜作書，明日航空寄圭璋，令法恭脫離軍校來渝讀書，託圭璋設法。

十九日　月曜　晴。

將褚遂良書《聖教序》及《曹全碑》整張懸壁間。下午赴磁器口，擬至徐愈處，日暮復歸。

二十日　火曜　陰，小雨。

下午閱考卷。

二十一日　水曜　陰。

下午，收彭鐸、華國謨、唐光晉、艾青諸人函，及艾青詩集《北方》一冊。將學生考分送注冊組。晚間作書覆唐光晉，並附《學燈》所載漢闕崖墓文一篇。下午倪健飛來，約明日往蒙藏政治訓練班授課，遂邀其晚餐。

二十二日　木曜

晨餐後，與倪健飛赴蒙藏委員會所辦蒙藏訓練班。途經沙坪壩、磁器口、黃泥阪、高店子，越歌樂山而過，至永興場，已十一時矣。下午一至三時講中國文化史兩課。關於史前部分，曆的發明及火的發明，如基督教之「十」，佛教之「卍」，大率皆火的符號也。課畢返中大，來回乘滑竿約六十里，至沙坪壩，已在八時左右矣。今夕為舊曆十五元宵，遊人甚眾，燃爆竹擊鑼鼓舞龍燈者，到處皆是。觀明月團團，不知故鄉家人，今復如何。

二十三日　金曜

下午乘汽船入城，由臨江門上岸，至文協訪臧雲遠、張文光等。晚間至吳作人處商談考察中央亞細亞及伊蘭、土爾其、波斯各國文化藝術計劃。夜宿吳處。

二十四日　土曜

上午訪馬叔平。過米亭子舊書攤買董若雨《西遊補》一冊，《新音樂》一冊，《每月新歌選》一冊，《小說戲曲新考》一冊。至文藝社午餐。至中法比瑞留學會約吳作人同訪王曾善未晤。傳有警報，即返臨江門防空洞。旋謠言始息。至中央銀行訪衛聚賢未晤。晚間至兩路口訪小石、仲子先生，其家皆耽於打牌賭博，獨坐閱《唐會要》一卷，返巴中寢。

二十五日　日曜

晨訪寄梅、芝岡均未晤。遇勾適生，邀晨點。訪陳道碩、張季培亦未晤。至臨江門文協與臧雲遠、張文光、姚蓬子等談小時，即赴米亭子買周作人《自己的園地》一冊。至保定館午餐。至

七星崗乘車返沙坪壩歸校。

晚，鄭開啟來談。收商錫永函及照片，又金靜安、洪範五各一函，均代轉。

二十六日　月曜

上午收到良伍、煥奎函，良瑩電報，彭鐸函。覆楊希震快函。下午付《新華日報》《大公報》費一元五角。收香港郁風航空函。寄黃歸雲函。

下午，金靜安先生同入城。赴故宮博物院辦事處邀馬衡先生來校演講，約在星期六來校。赴古物流通社爲歷史系買漢磚兩方，一永平，一永寧。赴老鄉親包子鋪進餐。天氣悶熱，暴雨。寢不能寐。口占小詩一絕云：

　司馬消渴病，能彈一曲琴。瀟瀟巴蜀夜，何處遇文君。

亦貓兒叫春之意也。

二十七日　火曜　陰。

晨餐食蒸米及豆漿。赴中央社訪羅寄梅，談赴近東中亞各國考查訪問計劃。並還其牧場小景照片。訪芝岡不晤。入城買魯迅《古小說鈎沉》一冊，《譯叢補》一冊，共五元二角。買《中國戲劇史》（世界新刊）一冊，八元四角。買舊書《新波斯》一冊，《西藏交涉略史》一冊，《國語文學史》一冊，《雜纂四種》一冊，共二元一角。又《圖書季刊》一冊，六角。邀藏雲遠、張文光吃包子，共二元五角，由七星崗搭汽車返校一元二角。至沙坪壩下車遇吳作人，即同返校。收孫守任、賈書法、法恭、胡風、抗戰兒童社及一王某函。又《新蜀報》稿費十三元七角。

二十八日　水曜　陰雨。

上午寄覆王某函，寄羅寄梅詩一冊及〈春〉一首。寄方孝博函，推薦方令完為國文教師事。下午講課兩堂。晚間造中英庚款協助研究報告。夜雨，川中豐收有望。

二十九日 木曜

晨餐後，赴磁器口，即雇滑竿赴永興場蒙藏政治訓練班教課。十一時半至校，在倪健飛家午餐，下午一時至三時演講中國文化史、文字的發明及演進。下課後，即乘滑竿返沙坪壩，已六時矣。至方孝博家小坐。至湯糰店食湯糰，即返校。收中蘇文化協會年會函、宋斐如請柬、唐光晉函、李恩波表叔函。

三月

一日 金曜

治沙眼。上午收校薪九十六元。下午講課兩堂。晚間與宗白華、李長之談話。

二日 土曜

上午，候馬叔平先生，十時來校，即陪同過江看漢闕。復至磐溪下，看熹平四年光和元年兩崖墓刻字，此係史學系學生所發見者。歸校後進食點，即請馬先生演講古器鑒別法：一、仿造；二、改造；三、偽造。演講約一小時，即陪同至沙坪壩，乘車入城。晚間參加文藝晚會。歸巴中就寢。買《蘇聯建設畫報》一冊，二元五角。《劇場藝術》一冊，《文藝新聞》一冊，又詩集《最後的失敗》一冊，共七角九分。

一九四〇年

三日　日曜

進晨餐後，赴小石先生家閒談。十時至銀行公會開中蘇文化協會年會。至世界商務兩書局，以書價昂，未購。應宋斐如之召，開戰時日本研究會，即在一心飯店聚餐。下午赴古物拍賣行及文協，過舊書店買《歷代畫史彙傳》一部，價五元。下午四時，至巴磁車站候車，六時與徐仲年、衛適生、陳耀棟等同歸，即在沙坪壩坪園晚餐。收王烈、吳子我、關夢覺等人函。夜雨。

四日　月曜

上午在史學系讀書室讀各考古史學雜志。下午講課兩小時，本校軍事教官來旁聽。

五日　火曜

上午，赴藝術科取來抱石函一件。午，煮鴨子一隻。下午聽胡小石先生講杜詩一堂。借李長之《林琴南批評》一篇，讀一過。晚間赴楊德翹處，在其家晚餐。夜讀《史記》。寫信三件。寄郁風詩集信件，航空寄出。

六日　水曜

上午寫〈哀濱田耕作先生〉一文，抄詩一首。寄休光、子我（函及詩冊）、夢覺、錫永、蓬子各信均發出。

七日　木曜

晨餐後，赴永興場蒙藏政治訓練班上課，十時半至。適逢三六九趕場，鄉人麕集，官家拉夫。在場覓購土產，得婦女鞋上剪貼花樣及枕頭花樣近百種。剪花者一老人姓佘，此種藝術，恐不久將漸滅矣。場上所售匹頭，多外來貨，本地印花土布，轉不見。下午一至三講課畢，即歸沙坪壩，日向暮矣。

八日　金曜

收家信，即覆家信，航空寄出。將前作〈春〉一首，改為〈春在中國的原野上〉，交徐仲年譯法文。下午講課兩堂。晚間與沈剛伯先生談匈奴西遷問題。

一九四〇年

九日 土曜 昨夜曾小雨，今日晴。

上午寄函郁風、壽昌，均航空發出。收《時與潮》函，即覆之。

十日 日曜

上午赴重大觀勝利品展覽會，即寫一稿記之。

下午開中大實校旅渝校友會年會，到八十餘人。略為會眾講勞動團結兩義。孫秉仁亦來赴會，即出煥奎函示之。薄暮小雨。晚間撰〈西康之羊骨卜〉、〈縉雲山之古石刻〉兩文。

十一日 月曜

擬撰〈饕餮終葵神荼鬱壘石敢當小考〉，錄集資料。下午講課兩堂。

收《外交研究月刊》一冊，〈中泰民族關係之過去及將來〉一稿登出。收《樂風》一冊，〈西域琵琶東傳源流考辨〉一稿登出。收《新西北》「文藝專號」一冊，〈八世紀前中國樂舞與西域樂舞之遞嬗〉一稿登出。

十二日 火曜

上午與金靜安赴磐溪觀古墓。墓在國立印刷造紙學校內,擬發掘之。歸校大汗,頭痛。下午,赴城。至文協訪蓬子,云〈故音樂家張曙同志之一生〉被刪甚多。晚間,看電影。返巴中就寢。途中精神總動員遊行,甚繁鬧。

買《文藝陣地》「魯迅紀念號」一冊,《馬漢姆教授》劇本一冊。在鼎新街見一漢銅洗,中雙魚「宜侯王」三字。云在磁器口出土,以索價昂,未購。

十三日 水曜

上午訪滕若渠,談甚久,並同往早點。赴教部取來《樂風》四冊,原稿一冊。至觀音岩郵局,匯家內二十元,匯煥奎十元。至七星崗乘巴縣車,下午一時返校。買千層白桃花一握,已憔悴矣。晚間浸入水中,又繁榮。

十四日　木曜

晨起，赴沙坪壩，買椿芽半斤，《中國文學史簡編》一冊，即至磁器口乘滑竿赴永興場蒙藏校。下午講《中國的文學》兩小時。返沙坪壩，購麵包一個三角，萊菔胡蒜一角。晚餐五角，香皂七角。收全國音樂界抗敵協會劉雪厂函，約往聽音樂。收金則人函，催爲《戰時日本》寫稿。

十五日　金曜

昨夜雨終宵，今日未止，得此春雨，農人俱色喜。下午講課兩小時，講《被開墾的處女地》及《靜靜的頓河》兩書。選其短篇《蔚藍的原野》一首。收汪綏英函並照片，極慧麗可愛。晚間作書覆之，並寫覆煥奎一函、良伍一函，俱用航空發。

十六日　土曜

夜雨連朝，水田汩汩，如行文之酣暢可愛也。下午五時半，由沙坪壩搭車入城，即赴國泰參加音樂會。第一節目爲悲多芬第五交響樂，吳

伯超指揮，甚好。其次為獨唱合唱。其次悲多芬《月光曲》，其後戴粹倫小提琴，頗好。散後始進晚餐，返巴中就寢，已十一時矣。

車錢一元二角，買《Soviet Land》第十一期一冊，一元二角。音樂會票二元。晚餐九角，共五元三角。

十七日　日曜

晨作詩一首，悼吳作人喪妻。自亦淚下，作人亦淚下。

買《七月》五【卷】二【期】一冊，《文學月報》一【卷】三【期】一冊，五角八分。買稿紙二卷，一元。買《辯證法唯物論辭典》一冊，三元五角。早餐四角。邀仲年午餐四元四角。買膠片夾二個，六角。買《佝僂集》二冊，二元二角。買花磁罐一個，六元。修自來水筆，一元三角。買報，一角五分。給貧民五分。晚間邀光未然餐，三元。

十八日　月曜

晨餐三角五分。赴寬仁醫牙，車錢四角，掛號一元一角，席應忠大夫為補一牙，費十元。取來庚款協金一百廿元。下午返校，買花二角，車費八角。

十九日　火曜

上午赴城，匯家內二十元，航空寄出。買《愛西亞》一冊，《相對性原理》一冊，《現代文壇的怪傑》一冊，《左傳真偽考》一冊，共八角。將《新西北月刊》兩冊，《雲南邊疆問題研究》二冊借與鄭君里。買《水滸傳》一部五角。

赴川鹽銀行訪孫望，未晤。薄暮再往，遂晤面。邀其晚餐，費三元四角。飲茶一角。買《戲劇週刊》一角。給貧民一角。買難童瓜子二角。夜赴雪園飲牛奶，晤平陵、鄭伯奇閒話至夜深，始返巴中就寢。

二十日　水曜

上午赴寬仁診牙，從新補過。午在川師旁小飯館午餐，晤楊仲子，即共餐。下午略午睡。訪小石先生，談至暮始去。晤衛聚賢，又在小飯店晚餐。衛云：星期一正午十二時，約在外賓招待所午餐，有李濟、傅斯年、沈尹默等人也。已應之。夜讀在小石先生處借來《定庵題跋》一冊。

二十一日　木曜

晨起寫成兩絕句，輓蔡子民先生：

祭酒常尊最老師，自由立教震當時。百川學海爭奔匯，持正如公更有誰。

處世能容應享壽，對人無語亦如春。暮年未了平倭願，長使英靈待海塵。

出示小石先生，略正一二字。即赴寬仁診牙，就醫者太多，遂未治。赴文協以詩稿交之。過書店買《中國文藝思潮史略》一冊，一元五角。午餐一元一角。至未然處小睡。起乘巴縣車返沙坪壩，車票一元二角。天復雨。

收燕如、寶賢、孩子劇團等函。夜補寫日記。

二十二日　金曜

下午，上課兩堂。宗白華先生囑寫一五千字稿，為《學燈》本期用。夜寫成四千餘字。傅抱石來談，旋去。復焚燭寫稿，定名為〈饕餮終葵神荼鬱壘石敢當小考〉。夜入浴。

二十三日　土曜

上午再寫稿，完成，已十一時。即赴沙坪壩乘車入城，至新街口，將稿交《時事新報·學燈》付排。約孫望晚餐。至文協將〈春在中國的原野上〉複抄一過。晚間至呂霞光處，即交其夫人爲校譯文。在美倫攝一小照。

參加詩歌晚會，到胡風、光未然、郭沫若、孫師毅等。余唱「葡萄美酒夜光杯」一絕，及舊作〈地之子〉（即〈懺悔者之獻詞〉）一首。散會至巴中就寢。

二十四日　日曜

上午至小石先生處，談話至十一時。赴馬蹄街看胡翔冬先生，先生患胃病，頗憔悴，已近十年不見矣。約吳子我午餐。下午伴其買書，買《陶庵夢憶》一冊，《趙注孫子》四冊。途晤王君，此人投機升官，百變其說，雖出身窮困，已成小官僚矣。

晚間赴時事新報館校《學燈》大樣。至雪園飲茶，晤龔小嵐、姚蓬子、趙清閣。歸寢已十一時。

二十五日　月曜

上午至小石先生家閒談。午，應衛聚賢之召，赴外賓招待所午膳。到郭沫若、李濟、傅斯年、馬衡、沈尹默及余六人，皆談讌盡歡。

下午返校，收休光、守濟函。

二十六日　火曜　雨。

衛聚賢來邀余及程仰之同遊北碚，三人同乘小車，沖雨而往。午在中央銀行董主任邀往厚德福就餐，此市儈梁實秋所開飯莊也。

下午乘滑竿往遊北溫泉。楊家駱君為導。公園主任鄧少梅君，招待極殷渥，並出所藏古石刻拓片及古器物相示，導觀廟後古刻羅漢十五尊，神態栩栩。晚間留宿農莊室亦精美。云平日每宿售洋六元也。

夜與衛聚賢、程仰之談考古諸問題，夜深方罷。

一九四〇年

二十七日　水曜

公園中發掘一古墓，得盤盂碗爐等物八具，審其磁質，蓋宋代物，墓門石上，刻「東對」二字，不知何解也。又公園中掘得殘破石佛頭石柱礎石經幢之類多具，大率唐六朝物。午返北碚，在中行午餐，並赴火焰山北碚古物陳列館參觀。其中頗有西康文物。乘車返校，已四時半矣。

二十八日　木曜

晨，乘滑竿赴蒙藏訓練班上課，講「中國的文學」兩小時。歸沙坪壩已七時。在北碚購《武梁祠題字》一冊，一元二角。今日又購《戲劇與文學》一冊，一元。晚餐一元五角。

二十九日　金曜

上午過江看掘漢塚。下午講課兩小時。閭詩貞來室，贈與《樂風》一冊。晚間讀《禹貢》一小時。入浴，補寫日記。

三十日　土曜

上午十時入城，赴嘉陵賓館看勞軍美展。出品頗美好。再至中蘇文化協會參觀蘇聯軍隊生活照片展，英勇壯快，令人感動。晚間訪衛聚賢，晤劉節，即同赴雪園品茗閒話，夜午始赴巴中就寢。

三十一日　日曜

昨買《二十六個和一個》一冊，一元。上午返校，應中國文學系會邀請演講。下午再入城。至美豐銀行尋鄧愚山君。爲北溫泉鄧少梅君買漢洗兩個，一雙魚「宜侯王」三字，一「伏地」兩字，價七十元，均重慶附近出土。該店贈我名刀一個，云合川出土。又《樂風》一冊，《學燈》兩份，一寄夢家，一寄休光。寄汪綏英航空函，內附照片。晚間至小石先生處談話，並還楊仲子李司特銅雕像一具。買《論語》一一四期一冊，《今日的日本》一冊，《東方》一冊，《魏王墓斷碑》一冊。

四月

一日　月曜

上午至作人處，與同至中國文藝社，即在社午餐。下午寫一美展介紹。送《新蜀報‧蜀道》登載。晚間約蓬子晚餐。買《甲骨文字與殷商制度》一冊。晚間至吳作人處就寢。夜雨。

二日　火曜

上午歸校。下午收到綏英航空函；中英庚款會函；《時事新報》稿費通知。又會古齋寄來《曹全碑》陰陽拓片一套。

下午，晴爽。與蔣峻齋、殷煥先散步，至磁器口品茗飲酒。歸途至沙坪壩吃麵。共用二元一角。買劇本《紅色的新婚曲》一冊，一元三角。

三日　水曜　晴。

上午寫覆信，良謀、燕如、大章、法恭、明嘉、月秋、寶賢、錫榮、會古齋各一。明嘉、休光各寄《樂風》一冊。

下午至沙坪壩發出匯與劉錫榮十元，會古齋一元七角。買糖三角，買蒜二角。赴陳之佛處談一小時，歸校。晚餐後，至繆鳳林室，觀其與翟宗沛女士戀愛信，返室時，以膠質照片夾贈之。

買《近代文明史》兩冊，一元五角六分。

四日　木曜

上午赴永興場蒙藏訓練班上課兩小時。晚間返沙坪壩。帶交陳其元〈中國原始的音樂與舞蹈〉一文，令寫印講義。在鄉村飯店晚餐，遇徐仲年，即與談一小時。

五日　金曜

講〈班超傳〉兩小時。晚餐後，金靜安、程仰之來談。

六日 土曜

上午至金靜安處談兩小時。下午買嘉陵歌詠團音樂票一張。晚餐後聽音樂，有馬思聰提琴頗好。夜雨，歸途泥濘不易行。

七日 日曜

上午入城。至王亞平處午餐。餐後至時事新報館取稿費二十二元。至新蜀報館取稿費三元六角。取加印相片半打。將《學燈》交衛聚賢。買《中國上古中古文化史》一冊，《南北戲曲源流考》一冊，《中國歷代尺度考》一冊，《漢代婚喪禮俗考》一冊，《中國娼妓史》一冊，《觀念論》一冊，《收穫期》三冊，《焦循劇說》一冊，《大戰平型關》一冊，《康熙字典》一部六冊，法文《莫斯科評論》畫報一冊，共價二十三元一角三分。收《皖光》二冊，《抗戰文藝》一冊，《民族詩壇》一冊。以〈漢唐百戲研究〉、〈中國原始音樂舞蹈〉兩稿交光未然。晚赴文協會員大會聚餐。餐後應馬宗融之約往觀《國家至上》一劇。夜散後已十二時，至吳作人處就寢。

八日 月曜

上午取得中英庚款一百二十元，匯家內四十元，連前共計六十元。買綿絮五元。至劉雪厂、陳田鶴處，取回《亞細亞之黎明》一冊，即交張文光印入詩歌連叢中。午乘巴縣車返校。下午講課兩小時。

九日 火曜

收衛聚賢函，約明日往牛角沱對江，視察發掘漢墓。天雨。晚間撰稿〈觀《國家至上》劇以後〉。

十日 水曜

上午九時，由沙坪壩乘公共車赴重慶。將昨晚所寫稿寄鳳子。即赴生生花園渡江，至培善橋胡家堡，泥途顛頓，不良於行，屢躓屢起，最後始尋見漢墓所在，晤馬叔平、郭沫若、衛聚賢諸人。余觀此兩古墓，恐非漢而為後代者。至午十二時，渡江返生生花園就餐。與叔平、沫若、聚

賢痛飲，為之盡醉。

下午入城買布一丈四尺，製臥被，十二元。買襯衫一件，八元。買《中國古代社會》一冊，《世界童話研究》一冊，《在沙漠上》一冊，《唐宋繪畫史》一冊，《竹書紀年》一冊，《方言》一冊。在衛聚賢處取來《說文月刊》三冊，其第十、十一期轉載吾文一篇。過王亞平處小坐。夜宿吳作人處。

十一日　木曜　晴。

修皮鞋一元七角。修牙齒十元。買兜安氏藥膏一盒三元，奎寧七粒一元。下午返校。入城一次，又用去四十餘元。百物昂貴，法幣價值低落，商人均發國難財，政府要人貴官，大率做生意買外匯，積錢千百萬，成為民族資本家矣。鄉間農人，多被強拉充兵役，有自殺者，有逃亡者，有財有勢者可以不充兵役，毫無理講。獨子或僅有一人勞動生產，維持全家生活者，偏被拉去。有其夫被拉，其妻年青無可生活，即改嫁他人者，其家遂無人。有年老因子被拉，無以自養，遂餓死者，亦無人顧惜也。四川如此，他省亦可想見。

收王曾善函，葛一虹徵稿函。收金大中國文化研究所李小緣函並稿。

十二日　金曜

寄郁風、汪緩英、李小緣航空函。覆一虹、錫永、碣叔、曾善等函。又贈徐愈、劉碣叔詩集各一冊。

下午講《呂氏春秋・察今》篇。「察今」以今語譯之即「張眼看看現實」也。晚間出席中大戲劇學會演劇會。夜雨，傅抱石來談。

十三日　土曜　陰，溫度降低。

讀《瑪耶可夫斯基傳》。

十八日　木曜　晴。

早餐後至磁器口，乘滑竿過歌樂山，至蒙藏政治訓練班講課。下午六時返校。途中讀《甲骨文字與殷商制度》，其中多荒謬語，罵郭沫若一段，尤見作者無識也。

過歌樂山，採得紅杜鵑一握，山中人謂之映山紅。回憶長沙嶽麓開時，敵機狂炸遊人，其事

又隔兩年矣。

夜，程仰之、金靜安來談。

收李小緣函。

十九日　金曜　雨。

窗外杜宇啼「不如歸去」，有家何得歸乎。刺槐開白色花穗，累累如瓔珞，令人回憶北極閣散步時。

二十日　土曜

上午入城。購魯迅《集外集拾遺》、《花邊文學》，高爾基《墳場》，蘇聯波勃羅夫《我要做飛行家》，莪默《魯拜集》各書，共六元。又《文學月報》四期一冊。

二十一日　日曜

興晨七時渡江。陳列所得墓中古器物，有長劍一、陶俑六、陶雞豚各一、盤瓿數事、五銖錢

數貫，皆繡結不可解。又桐油公司出銅洗數事。今日招待參觀人，到者中外二千餘眾。

下午，一漢墓爲人偷掘，出延光四年磚無數，馳往阻止。一老婦麥田爲人踏踐，泣於荒隴上。出一元與之。余並未踏踐也。他人見之，亦付數元。人眾漸散去。薄暮靜安來，與郭、衛諸人渡江，在生生花園就餐，議明日掘延光墓。

二十二日　月曜

上午匯錢寄家中。至大公報館登報聲明居住證防空證遺失。觀音岩遇郭沫若，出晨間所作步其漢富貴磚拓文詩八韻示之。即乘其車至生生花園渡江，往掘漢墓處。有空襲警報，一小時解除。美國新聞記者來參觀所得漢器。下午掘出延光四年七月造作磚數十方。此墓已早被人發掘矣。馬叔平來視，旋去。五時半又有警報，十一時始解除，渡江，疲倦之至。

錄晨間所【作】詩於下：〈發掘漢墓紀事次沫若韻〉

巴水碧如油，渝柳軟於鞭。晴郊趁遊屐，荒隴撥殘磚。

研古集多士，振奇來群娟。長劍出幽墓，覆瓿結敗泉。

剔辨昌利字，造作延光年。欣獲盤與豆，快比箭脫弦。

洗拓能忘疲，摩掌行廢眠。既返城市路，猶戀墟裏煙。

二十三日 火曜

九時，由城返校。擦皮鞋二角，食櫻桃三角。收汪綏英、唐立厂、張超、李淵、法恭、法廉、王家琳、劉碣叔等寄來郵件。

下午拓延光四年七月造磚文。晚餐後整理文件，擬覆張超、王家琳、陳貽谷諸人函。此皆我教過的最好青年，分佈於戰區做著軍事工作的。

金靜安來談，並爲延光磚文題字。談及城中要人皆乘汽車逃警報，每次濫耗汽油，蓋不下七八萬元，腐化至於如此，而孔祥熙每聞警報，即逃至南溫泉，不再視事，往別墅享樂去矣。汽車渡江，汽油往返浪費尤多云。官吏如此，可爲一嘆。

得家書云，吾家十餘口，將斷炊矣。

二十四日 水曜

夜十時有空襲警報，十二時解除。晨五時復有警報，七時解除，精神頗不振。

二十五日　木曜

上午眠三小時，仍不適。下午再眠兩小時。蒙藏政訓班課未往演講。天氣燠熱，已著單衣。

二十六日　金曜

上午作書寄田漢等。下午講課兩小時。晚間作書寄綏英。天大雷雨以風，入浴涼爽。魯迅《花邊文學》讀完，再讀《集外集拾遺》。

二十七日　土曜

試掘江北漢墓事，忽有所謂古物保管委員會負責人者，發消息於報端，謂不合規定手續云。此漢墓被人建築破壞，轉瞬即消滅無跡，余與聚賢、沫若，拾其殘餘，公開展覽，引人注意，不如此則誰知江北有漢墓乎。古物保管會只保條文，不保古物，誠憒然無知矣。職司救火者不救火，別人強救犧牲，乃反見忌，此真可笑也。

一九四〇年

二十八日　日曜

中大戲劇劇學會演劇，任舞臺監督。七時開演，下二時始散。

見沫若對於試掘漢墓事，發表其經過情形於報端，聚賢亦發表一聲明。

二十九日　月曜

得吳燕如函，即以詩集《收穫期》寄贈之。

下午講課兩小時。

昨夜二時後始眠，今日起較遲。

三十日　火曜

上午入城，訪郭沫若、衛聚賢均不在。至馬叔平處，詢古物保管會所發惡言，彼亦不知之。

再覓郭仍不在。後始知其至校來尋吾，暮猶在沙坪壩也。

下午取來新蜀【報】稿費二十元六角。買《歷代社會風俗考》一冊，定價一元二角，而售價四元餘。

夜赴社交會堂，歡送邵力子使蘇。晤徐特立於會場。夜宿作人處。

一九四〇年

五月

一日　水曜

上午赴郭沫若家，暢談。彼深愛吾詩，即在其家午餐。與郭談所謂古物保管委員負責人聲明事。所謂負責人，顯係盜竊名義，恣意侮人，決不理之。

下午尋得衛聚賢，談良久。云漢墓仍繼續發掘。

赴鼎新街購蜀窯酒杯印色盒各一，價二元。晚間返校。天燠熱。買竹扇一，草帽一，共一元一角，又《一九一八年的列寧》一册，價一元。

鍾南中學學生陳好禮，年十六七童子，以閱生活書店書籍，爲軍事教官所毆打，且將送入城監禁之。陳來函求救於郭，郭亦無如之何。余爲寫一信寄其校長，不知獲釋否。學校黑暗如此，亦牢獄也。

二日　木曜

晨起，赴永興場蒙藏訓練班。下午一至三，演講「五四以後的新文學運動」。六時返沙坪壩。

過歌樂山時，採紅杜鵑花一握。聞杜鵑啼，鄉人名之曰「李規鶯」，又曰「嘓嘓鶯」，謂有一鳥隨之，專為此鳥覓食，不能鳴，為此鳥之為云。

天氣燠熱。夜大雨。

三日　金曜

昨夜大雨，屋漏帳褥為濕。移床數次，遂失眠。

下午講課課兩小時。晚間王宏發來借去書三冊。

一九四〇年

四日　土曜

晨起撰寫〈整理江北漢墓遺物紀略〉一稿。午寫畢，計二千八百字。

收《中央日報》稿費單，及王烈、法恭函。天氣仍陰雨。

五日 日曜

晨八時，中大歷史學會約郭沫若、衛聚賢來校演講漢墓發掘情形。散後率同歷史系學生，赴生生花園，進午餐。餐後，與郭等同赴竹廬，將漢墓遺物取回中大，備開巴蜀文物展覽會。晚間至郭處拓磚文，即在其家晚餐。入城途中晤君里、施誼、鳳子、漢文諸人。夜至作人處寢。痔瘡復發。

將文稿送《大公報》。

六日 月曜

晨起爲作人講《海濱的吹笛者》民間故事，將來擬編爲詩劇。與作人議召集南國舊人茶會一次。

赴中英庚款會將月報期報送去。至中國文藝社看顧了然中畫展，花鳥甚好。赴郵局匯家中四十元。買《回憶魯迅及其他》一冊，《俄國短篇小說集》一冊，共二元四角。下午返校，神經痛未上課。晚間李長之來談印度文學。

七日 火曜

上午入城，尋我失去所愛之手杖，竟不可得。至中英庚款會取來協金一百二十元，託中國文藝社王君，代匯四十元寄家中。入城買《寶馬》一冊，《回春之曲》一冊，《海底的戰士》一冊，共價二元五角。

午餐後，赴國泰看《白雪公主》（Snow White and Seven Dwarfs），此片真是傑作，在現有畫片中，未有如其美者，甚思再看一次。

赴中央、時事兩報取稿費，便至衛聚賢處，商量巴蜀史地研究會進行事。湖南寧鄉出土銅器四羊尊影片寄來，誠瑰寶也。至沫若處示之，拓磚半小時。與衛及吳作人至鄭君里、陳白塵寓所小坐，取回《雲南邊地研究》二冊，三人進晚餐後，同至小石先生處。小石先生斷四羊尊為周以前物，將為文記之。向楊仲子取回金冬心小硯。返作人處就寢。

八日 水曜 昨夜雨。

晨醒頗早，起身漱洗後，讀孫毓棠〈寶馬〉一長詩終了。此詩氣魄偉壯，頗愛之。

八時返校，由小龍坎乘滑竿，極泥濘不易行。

一九四〇年

九日 木曜

夜失眠，左半身痛，未去蒙藏班。

以《收穫期》詩集分寄武大、重大、復旦、金大、南開、國立編輯館、西南聯大、雲大、北平圖書館、北碚、北溫泉各圖書館。又寄胡風轉艾青一冊。

十日 金曜

昨夜失眠，左半身痛。下午告假未上課，聽德人茹塞列演講，完全為希特勒宣傳。

與李長之赴沙坪壩，買《何謂法西斯主義》一冊，《劇場藝術》一冊，共一元一角五分。

夜抄《地獄的說教者》、《春在中國的原野上》二詩，交宗白華先生。

十一日 土曜

上午擬入城，金靜安邀往修理古物，下午始入城。赴蒼坪街，轉至觀音岩，訪同鄉唐君未遇。買短褲一條二元四角，買背心一件，五元。商人重利，此在往日，共價不過一元也。車錢二

元七角，晚餐一元一角。

寄郁風航空信。寄吳燕如函。

十二日 日曜

晨，赴衛聚賢處，車錢五角。同赴郭沫若處，拓磚二條。即在郭家午餐。

乘轎六角，赴作人處，來者有鄭君里夫婦，及陳白塵，皆南國社舊人也。及暮邀赴勸工局三興園晚餐。

買《說文月刊》二冊，五角。買《中華畫報》一冊，一元四角。返曾家岩車資三角。買粉連二張三角，算還作人五元。在作人家寢至半夜，鄰居一惡婦，大聲亂嚷，戒之不聽，詬厲頗久，遂失眠。

沫若夫人于立群，以所拓延光磚墨本囑題句。

十三日 月曜

晨，與鄰居罵架。鄰住一惡婦，甚潑賤，作人云將揍之。

赴唐醉石處，以拓片贈之。再往郭沫若處拓磚四條，留一條請其為題數行。即上觀音岩郵

局，匯洋二十元，共寄家六十元。掛號二九六六號。赴德文齋買粉連紙三十張，共價四元半，以備拓磚之用。擬編成《重慶古磚圖案集》。買手杖一條，五元五角。午餐一元三角。車錢一元八角五分。午返校，買布二尺半，二元五角。買甘蔗一角。早餐四角。

歸校甫解衣休息，有一人名陸堅如者來查問，云有常任俠者，組織國際劇團云云。因告以另有一人，與余同姓名者之所爲，其人冒余履歷，招搖撞騙，在蓉曾被捕，今又來渝胡爲，誠可惡也。

三至五講課兩小時。天氣大熱悶，晚間雷雨。入浴。四野皆蛙聲，聞蟋蟀鳴。

收席興群寄來古物照片。收壽昌寄來甘肅發現古城函。

十四日　火曜

下午五時入城，送小石師至小龍坎，至七星崗下車。晤作人、曉南，云霞光處人已散去。即入市觀《如此天皇》電影，散後已十時。赴作人處宿夜。

十五日　水曜【原缺】

十六日　木曜

上午赴永興場蒙藏班上課，歸途大雨，衣服沾濕，辛苦冷雨，降下四十度氣溫，為之不適。一熱一冷，客中惟自慎之。

十七日　金曜　晨，澂雨。

精神不佳。下午為學生改卷數冊，講課兩時。收陸耀先、姚寶賢、滕固等函，及《文藝月刊》一冊。閱《益世報》十四日所載夢家短文〈鏡的起源〉。

十八日　土曜

上午取金城存款三十元。下午聽小石先生講甲骨文。將冬季衣服運存宗白華先生處。夜有空襲，至十二時始解除。

一九四〇年

十九日　日曜

上午鄧少琴來，陪同往拓永壽刻石。即入城參加中華全國美術會。下午至中央社羅寄梅處。晚間開巴蜀史地研究會。有空襲，至中央銀行暫避。下一點始解除。

二十日　月曜

晨有空襲警報。入城買書四本，一、《封建主義》，二、《日本的透視》，三、《天方夜談》，四、茅盾譯《回憶書簡雜記》。共一元八角。午返校。買《現代文藝》一冊。夜有空襲警報。

二十一日　火曜

上午有警報。報傳豫鄂大捷。連日因失眠，左半身及右腕均痛。

下午讀羅馬渥維德擬情書三篇。晚間讀《元朝秘史》。復有空襲，夜下二時始解除。今日為舊曆四月十五日，明月正圓，晴空無雲。敵機肆擾，至不能寐。

二十二日　水曜

上午又空襲，十時解除。

下午讀《元朝秘史》終卷，並參以李文田注本。此書文字潑悍之至。所紀荒漠野蠻事狀，劫殺淫掠，類於小說家書，內容皆信史也。今蒙古實行社會主義，蓋一掃昔日兇悍之歷史矣。此書與元曲並讀，文字能得許多理解。

右腕疼痛，作書不便。

二十三日　木曜　陰雨。

未赴蒙藏校授課。

收汪綏英昆明來函。

二十四日　金曜　陰雨。

下午講課兩小時。晚間撰寫〈整理江北漢墓遺物紀略〉一稿，交史學會出特刊。

二十五日　土曜　陰雨。

午接中蘇文協稿費函，短文二千字，計十八元。題爲〈論五四運動與中國新詩的發展〉登《中蘇文化》六卷三期內。

夜與金靜安赴南開觀《鳳凰城》一劇，二幕即返校。今日雖未雨，路頗泥濘。

二十六日　日曜

上午開古器物展覽會。曇天，忽有空襲，急收展覽品於防空洞中。

下午送馬叔平、衛聚賢等回城，並至沙坪壩參加中文系會。

晚間赴省立教育學院還顏實甫漢鏡。

二十七日　月曜　晴。

空襲。下午解除。寄郭令儀、吳燕如等函。

二十八日　火曜　晴。

上午空襲。下午三時解除。北碚復旦大學被炸，孫寒冰炸死。北碚市亦被炸。城內自曾家岩至兩路口觀音岩皆被炸，頗多死傷。聞教育部全毀。右腕痛癒。宿舍無燈火。夜早睡。

二十九日　水曜　晴。

寇飛機來襲，上午十一時發警報。下午三時解除。重大工學院被炸毀。沙坪壩一帶，投彈甚多，皆落田野，死傷甚少。

將元興元年鏡拓本及斯坦斯西疆發掘人首蛇身像照片寄交金大中國文化研究所。外寄劉錫榮、程千帆、沈子曼各一函。

晚間與程仰之辯論，彼謂帝國主義與社會主義相同，余則力斥其妄。又芮沐亦助彼張目，此皆本校教授政治者也。

收明嘉成都來信，及良謀來信。

三十日　木曜　晴。

作二十三日以來日記。

宿舍震通，上露天光，工人來修理。九時復有空襲，下午一時解除。

將馬衡教授六十【年】紀念論文集徵文啟事分寄朱逷先、胡小石、郭沫若、于右任、法領事楊格維、楊仲子、羅志希、汪旭初、唐蘭、商錫永、徐中舒、顧頡剛、劉衡如、吳其昌、方壯猷等。

五時開防空會議。

起大風，煩熱頓除。夜雨。

三十一日　金曜　陰，小雨旋止。

上午至金靜安處小坐。下午金來談。

二時至四時，講課兩小時。下課後入城，訪田漢不遇。赴武庫街，過書店買《莫斯科評

論》，一元五角；《學術》，一元；《驗方新編》二元；《萬葉集講座》，一元各一冊。取小照半打，一元五角。至陳白塵處取回《新西北月刊》二冊。買毛巾一條，一元六角。晚餐八角。至沫若處不遇，將拓片還去。以小青田一方，託唐醉石刻印。晚間再至田漢處，仍不遇。夜宿呂斯百處。

六月

一日 土曜

晨起，即赴田壽昌家，約其夫婦來玩中大，先至中正學校接其女瑪麗，即來中大休息，午餐後三時送之返城。下星期將約其爲中大戲劇學會演講也。

六時與田漢赴一心飯店開座談會，討論民族形式問題。到有黃芝岡、葛一虹、吳作人、陳白塵、史東山、辛漢文、章泯、汪達之、林琳、光未然、陽翰笙、任光、熊岳蘭等。散後，赴國泰觀俞珊演《虹霓關》。俞昔在南國社，以演《莎樂美》著名，後亦嘗與余共排《茶花女》一劇。自嫁蠢夫，藝術漸壞，十年不見，今已有遲暮之感矣。

夜十二時寢，不能熟寢。聞故鄉寇至，心緒甚惡劣。

二日 日曜

晨，歸校。至沙坪壩爲田漢尋帽。食麵。遇沈思興君。買綠色短褲一條，價七元。栀子花兩把，價二角。

三日 月曜

上午收五月校薪九十六元三角六分。下午講課兩小時。晚間讀王國維〈爾雅草木蟲魚釋例〉、〈毛公鼎釋文〉、〈獵狁考〉等篇。夜雨。

四日 火曜 上午陰。

入城將田漢帽子送去。至張文光處取回《亞細亞之黎明》一冊，《原始音樂與舞蹈》一冊。至呂霞光家，觀其所藏漢磚陶俑。至葉以群家，訪得艾青（蔣海澄），論新詩現狀，談甚暢。即邀艾青、韋熒及以群午餐。天雨。

買英文《離騷》一冊，陶晶孫譯木人劇《傻子的治療》一冊，共二元。買《文藝陣地》一冊，《風景》一冊，共五角二分。光未然贈《文學月報》一冊，文協贈《抗戰文藝》五十期一冊。至觀音岩交陳曉南六十元，託其匯家中，又匯費一元五角。午餐四元二角，車錢二元七角，共用去七十元九角二分。在芝岡處晚餐。取來中英庚款協金一百廿元。寄衛聚賢稿。送沈尹默徵文啟。在羅寄梅處取來照片六張。

五日　水曜

收汪綏英、陸耀先航空函，即覆之。又覆吳燕如一函，寄良友張沅吉航空函，附漢墓發掘論文及古物照片。

下午講課兩小時。

收常法教、王其昌函。寄黃芝岡《學燈》三份。

六日　木曜

晨，赴磁器口，乘滑竿至永興場蒙藏會上課。午餐時，敵機來襲，發生空戰。敵機三十六架，我機十六架。結果敵被擊落一架。解除警報已三時，未能上課，即歸。

至教育學院訪顏實甫，前日被炸死學生七人。慰之。

八時返沙坪壩進餐五角。買小刀一把，八角。《笑林廣記》二角。

收蒙藏班薪金四十元。

七日　金曜

上午體倦。赴金靜安處借來《藝術叢編》四冊。又借宗白華處《神州畫報》兩冊。下午讀竟，即均還去。

考課兩小時，以王家祥卷最佳。論《呂氏春秋‧察今篇》，頗為得間也。

晚間借靜安《考古學零簡》一冊，《中國社會文化》一冊。入浴。

八日　土曜

上午，收王語今函云，蘇聯大使館費德連克君，約余一談。下午入城，至書店買《蘇聯建設》畫報一冊，《三兄弟》一冊，《貴族之家》一冊，共二元六角五分。

晚間至中蘇文化協會，訪得王語今，始知有人冒余之名，持《中蘇文化》六卷三期內所刊余

之文字，自稱作者，往訪蘇聯大使館費德連克君，施其騙詐云。葛一虹云，可登一廣告。明日將擬稿刊入《大公報》。夜宿中國文藝社。

九日　日曜

上午返校。有空襲。晨訪艾青，至新街口時事新報【館】取《學燈》稿費十元。約聚賢未晤。微雨。午返校。空襲，下午解除。

下午擬成廣告稿，為查究一冒余名者，四處撞騙，即入城登《大公報》以摘其奸。廣告費十四元四角，約十一日登。此冒名之流氓，係江蘇泰興人，非常卑鄙，三次廣告費，累我用去數十元矣。

訪呂霞光未晤。至郭沫若家，拓漢磚紋樣十餘種。夜宿中國文藝社。

收李小緣、商承祚函。收唐光晉函。收耿如冰函。收朱雙雲寄贈《平劇選》第一輯提要一冊。

十日　月曜

上午由城返校。午空襲。下午三時解除。牛角沱兩路口一帶被炸，二十四工廠被炸。敵機被擊落五架。六時入城，晤徐愈於途，即邀其夫婦同參加詩歌晚會，紀念屈原。今日為舊曆五月端

陽也。

詩歌晚會中，到者人頗眾。余朗誦《離騷·遊天堂》一節。徐愈誦英文譯文。光未然等誦紀念詩。散會後，宿於中國文藝社。

十一日 火曜

晨，訪蘇聯大使館費德連克君不晤。恐日午空襲，即返校。午，空襲。下午二時解除。聞兩路口海通社、塔斯社及蘇聯大使館被炸。晚間無電燈。讀《考古學零簡》及王國維《胡服考》。

十二日 水曜

十一時空襲，城內被炸。遠望濃煙，令人憤恨。下午三時解除，聞關廟街小樔子一帶被炸。寫寄常法教、耿如冰、唐光晉、彭鐸、陳行素等人函，並贈唐拓片。夜讀《考古學零簡》。深夜不思睡。

十三日　木曜

晨起，赴磁器口。擬乘滑竿赴永興場蒙藏班上課，來回原只力錢五元八角，今日突增價至十四元，遂不復往。歸校讀羅振玉《五十日夢痕錄》畢。

上午小雨，敵機未來。寄沙梅函，求其為蒙藏班製曲譜。下午寄商錫永、李小緣函，收王煜母喪訃文及衛聚賢函。

晚間入浴。金靜安來談。整理報紙，作日記。中大戲劇學會來邀為導演《夜上海》，已應之。

十四日　金曜　上午陰雨。

閱文卷。下午入城，見十一日敵機暴行，炸毀房屋甚多，蘇聯大使館亦被炸。

訪蘇聯使館費德連克君，告以假冒余名者之無恥，並出十一日在《大公報》所登廣告示之。費君始知其人之卑劣。費言其人持《中蘇文化》六卷三期為贈，竊冒其中〈五四運動後中國詩壇之進展〉一文為已作，要求助與金錢，費君並將予之。人之無恥，不圖至於此也。其人賊膽心虛，後竟未敢再往。

至中國文藝社及文協，文協被炸。買《學術》一冊，至舊書攤買《中國美術》下冊一本，《牛津地理》（英文）一本，《拓荒者》一期，《新中國戲劇》創刊號一期。歸校，過沙坪壩買《閱微草堂筆記》一冊。晚晴。蛙聲咶耳。夜將古器物兩手提，整理送宗白華先生處。

十五日　土曜　今日晴暖，無空襲。

燈下爲郭培謙題漢磚拓片。

收陳夢家函。汪漫鐸來談頗暢，邀其午餐。下午送其返城，至小龍坎。

十六日　日曜

上午十一時空襲，城內電力廠被炸。聞擊落敵機六架。

晨，本擬赴永興場補課，交通阻塞未果。

下午腹痛，下瀉。晚間至金靜安家吃稀粥，借其《癸辛雜識別集》一部，燈下讀竟。明日當還之。

一九四〇年

十七日　月曜　晴，炎熱。

寄費德連克及倪健飛快函發出。收吳燕如函，即寄奎寧與之。收劉錫榮寄來十元。又賈書法照片一。

下午起大風。

十八日　火曜　上午小雨，旋晴。

下午考學生課，未能入城參加高爾基紀念。所作〈瑪克辛・高爾基禮贊〉一詩，登於本日《新蜀報・蜀道》。

作書寄燕如，並附奎寧六粒。寄航空信昆明綏英，問其平安。

夜讀《夜上海》劇本，及《燕京學報》十五期〈唐蕃會盟碑跋〉。

十九日　水曜

收孫望函。覆孫望、王其昌、陳行素及衛聚賢函。綏英函寄出。為戰時工作隊話劇劇團作團

歌，寄杜金鐸作曲。

下午張其時來談良久，邀爲導演。

二十日　木曜

上午赴蒙藏班上課，將本學期結束。下午訪曹纕蘅未晤，即返沙坪壩。

二十一日　金曜

晨入城，取被蓋歸。此被係在日本與元子夫人結婚時用。在南京炸一次，由破屋中取出。此次先存呂斯百家，被炸，在倒屋內取出。存吳作人家，又被炸，又在倒屋內取出。被固無恙，人則久無音信，不知如何。

王冶秋[1]來談未晤。

晚間開始導演《夜上海》一劇。

1　王冶秋（一九〇九──一九八七），安徽霍丘人。一九二二年南京美校同學。曾任馮玉祥秘書。後任國家文物局局長。

一九四〇年

二十二日　土曜

終日導演《夜上海》。

二十三日　日曜

終日導演《夜上海》。

二十四日　月曜

上午導演《夜上海》。下午有空襲，城中起火。

二十五日　火曜

晨，導演《夜上海》最後一次。本定今日公演，因電燈被炸，恐不果。午又有空襲。晚間與高警寒君邀中大潁屬學生聚餐，亦學生所發起也。聞楊君言，潁上河堤修成，麥大熟，心為之慰。

一九四〇年

二十六日　水曜

晨，理髮。收燕翩如函。以鍾馗考一文送羅志希，因昨日見其頭戴一帽，形如菌狀，忽然想及也。午有空襲。

晚間公演《夜上海》一劇。過八時，電燈忽來，燈光佈景，生色不少。計演出四幕，刪去第二幕，三幕以下，略有修改。至夜三時始終場，尚不甚倦。

二十七日　木曜

八時，攝《夜上海》舞臺照及第一次公演《雷雨》照。九時有空襲警報。下午三時解除。此次敵機空襲本校，目標未準確，落數彈，僅一彈在水窖間爆炸，一彈在石門村教員住宅爆炸。金靜安教授屋宇全毀，其他各家無一完整者。小學及理學院落數彈，未炸。余寓第五教員宿舍，僅震落灰塵滿室而已。赴靜安、恰士家慰問。中二中一彈，隔江磐溪中數彈。死傷六十餘。中大第五洞落一彈，其他炸彈落江中甚多。晚間未有電燈，油燈下輯錄穎上大眾語彙。

二十八日　金曜

上午，空襲。下午二時解除。

批閱學生交來論文。本日《新華日報》未來，他報載昨擊落敵機二架。

燈下閱論文，寢頗遲。天燠熱，久不雨矣，稻苗多需水。

二十九日　土曜

上午收六月份校薪九十六元三角六分。

下午本校遭敵機大轟炸，總辦公處、女生宿舍、文學院、教員一二宿舍、學生第四宿舍俱毀。

教職員三四五各宿舍，亦俱破壞。余寓五舍十四號，屋頂有四露洞，陽光穿入，而無工人修理。

三十日　日曜　陰雨。

室內雨水流下，用盆盛之，頃刻傾出數盆。川中久旱，得此亦佳。

下午工人來修理，可以聊避風雨。

七月

一日　月曜　天陰雨。

批閱學生成績。〈整理江北漢墓遺物紀略〉一稿，在《時事新報‧學燈》刊出。

夜與李長之尋宗白華先生長談。

二日　火曜　雨止。

上午將學生成績批閱完畢。下午送交注冊組。與作人、夏光赴江干散步，即至沙坪壩小餐。

買《戲劇導演基礎》一冊。

三日　水曜

上午收蒙藏政治訓練班大考卷。午有空襲，帶入防空洞中。解除後，閱評批分。

四日　木曜

上午與陳耀東赴沙坪壩小餐。蒙藏校學生成績，以快郵寄去。
開始寫考古論文〈重慶附近之漢代三種墓葬〉一稿。

五日　金曜

寫論文。空襲。

六日　土曜

寫論文。空襲。

七日　日曜

今日爲抗戰三周年紀念。買報數份。大率要人之流官樣文章也。全日無空襲，寫論文。

八日　月曜　天燠熱。

午空襲，城中被炸。下午，高長虹來，約後日入城參加文協留渝會員大會。將〈重慶之漢代三種墓葬〉及〈饕餮鍾葵神荼鬱壘石敢當小考〉兩論文抄畢，合訂爲一冊，擬明日送交中英庚款會。

九日　火曜

晨，王治秋同學來。此君十餘年前初中同學，彼時十三四童子，今則聲音顏色全改矣。近任馮玉祥將軍中文教師。邀王君至沙坪壩品茗小餐。十時忽傳空襲，返校已掛雙紅球，即入洞。下午一時解除，城中被炸。

一九四〇年

擬入城，至沙坪壩，公共汽車俱無。晚間小餐後，仍返校。

收法恭、彭鐸信。

十日　水曜　天燠熱。

午有警報，入第三防空洞，以其空氣甚涼，復坐久暫寐，醒遂傷風。

下午至小龍坎，候車入城。先至田漢處，將紅豆戒兩顆送其夫人。鄭用之來請吃飯，即與田漢同往。席間有鳳子、楊村人、蘇怡等三十人。

夜參加文協留渝會員晚會。散至中國文藝社寢。與吳作人商量出外考古事。

聞蘇怡云：郁風將來重慶，爲之興奮。

十一日　木曜

晨，赴中英庚款會將論文交去。至小石先生處，云已遷於法國領事館。即往領事巷，不得其門而入。遂至七星崗乘車返校。至沙坪壩早餐。

昨日傷風不適，下午寢息至暮。夜復早寢。

十二日　金曜

晨，全身痛。起作書寄彭鐸、朱雙雲、舒味〔蔚〕青、洪深、法恭，並寄去十五元。下午寫寄艾青、孫望、梅林、蓬子、靳以、紀瀅、楊仲子及胡小石師函。並以詩集寄杜金鐸、王平陵。天燠熱，略癒。夜入浴。

十三日　土曜

上午燠熱，汗流不止。下午體忽發冷，始知病虐。抄〈重慶附近之漢代三種墓葬〉，未能終了。

以四月間所作〈爲作人題李娜夫人畫像〉一詩，標題爲〈畫師之永念〉，寄封禾子，因其向余索稿也。

十四日　日曜

昨夜患虐，方夢還家，聞布穀聲，忽然驚醒。起視戶外，晨霧猶濃，籬上瓜蔓攀緣，競吐黃

花，回思在故鄉時，日入園圃，視瓜果結實，日漸漲大，此樂不可得矣。服奎寧四粒，瘧疾未來。收煥奎轉夏傑信。下午煥熱。夜失眠。讀陳繼儒筆記終了。

十五日　月曜

上午，赴衛生室注射奎寧兩針。

寫信寄道灼、季培、華傑，並向王家祥索取《鋼鐵是怎樣煉成的》，因燕如來借也。

十六日　火曜

再服奎寧，瘧疾未發。將論文寫畢。

十七日　水曜　昨夜小雨，雜以冰雹。

晨赴沙坪壩郵局再匯與法恭十五元，連前日共三十元。將〈漢代之三種墓葬〉論文寄與李小緣，並覆錫永函。

下午入城至新知書局買紀德《剛果旅行》一本，二元四角。《慰勞信集》一本，五角。《恐

懼》一本，一元八角。又在舊書攤買《郭沫若文藝論集》一冊，一元。《南國月刊》二卷四期一冊，二角五分。《中蘇文化》六卷五期一冊，五角。共六元四角五分。訪衛聚賢未晤。至商務閱《輟耕錄》，未購。夜宿中國文藝社。飲食費二元。

十八日　木曜

晨赴中英庚款會取協款一百二十元。至石廟子訪衛聚賢未晤，即返校。

下午爲徐仲年講東京遊覽娛樂狀況，彼擬寫小說一篇。

夜作書覆華傑、玉清、錫榮。

十九日　金曜

下午至沙坪壩買食物，共二元餘。又買奎寧二元，共八粒。

一九四〇年

二十日　土曜

晨四時即起，爲大學招生監考。天色陰陰，能著夾上衣，不覺燠熱。薄暮天雨。

寫寄汪綏英、鄭明東、周明嘉各函。

與洪範五、張可治等請芮沐新夫婦晚宴。

二十一日 日曜 上午陰。**連日氣候不熱**。

讀紀德《剛果旅行》。讀恩格斯《家族私有財產及國家之起源》，未終卷。

下午收法恭函，王家祥函，岑家梧函。王家祥還《鋼鐵是怎樣煉成的》一冊，即轉借寄吳

燕如。

晚間至沙坪壩商務書館，買《東蒙古遼代舊城探考記》一冊，《民族學淺說》一冊，共三元

八角。買番茄三角。

夜讀《民族學淺說》。

二十二日 月曜

晨起涼爽。

二十五日　木曜　大雨。

上午開始批閱統考國文試卷。其他國文教師均不到，僅余一人耳。

收王烈、李佑辰函。

下午，黃淬伯來閱卷。

二十六日　金曜　上午大雨，下午雨止。

批閱統考卷。晚餐後入城。訪小石先生，以王休光信出示之，談話至九時。赴中國文藝社訪陳曉南，託其匯往家內二十元。夜宿於陳處。

二十七日　土曜

上下午閱卷。

晨在舊【書】店購得郭沫若著《中國古代社會研究》一冊，價一元。

上午返校閱卷。八月十八日補記。

一九四〇年

二十八日　日曜

上下午閱卷。爲黃淬伯拓延光四年磚一紙。收李佑辰自新嘉坡寄來函，葉守濟寄來信。

二十九日　月曜

上午寄王烈、岑家梧、綏英一航空函發出。

閱卷。晚間赴沙坪壩買李子一斤三角，西瓜出錢五角，不能食，即贈售瓜人。

三十日　月曜

上午易均室來訪，爲其拓延光四年磚一紙。國文系李君來，借去《田野考古報告》一冊。出發掘漢墓所得古物，示易均室。即邀其赴沙坪壩午餐。

寄李佑辰新嘉坡航信發出，郵資一元二角五分。薄暮往閱卷。辟畺先生爲寫寄香港大學薦信，介紹余往任文學教授，發出。

晚間與宗白華先生赴沙坪壩，買《圖書季刊》一冊，一元。食西瓜二角。共用去六元七角。

收秉仁、良謀函。收法廉函，云家內平安。

三十一日　火曜　晴，燠熱。

發出。

上午覆良謀、秉仁、守濟函，並附陳其元、曹湘【纕】蘅、黃天威等函。閱卷。香港大學函

下午有空襲。

一九四〇年

八月

一日　木曜

薄暮，金靜安邀往沙坪壩小餐。瘧復發。買米達尺一柄，一元。電池兩節，一元五角，餅乾四角。

夜作詩兩首，一首〈水稻子〉，頗自愛之。

二日　金曜

高長虹來，約往參加八月三日魯迅六十生辰紀念。以瘧不能去。下午食奎寧數粒，略癒。

一九四〇年

三日 土曜

瘧癒而食疾作。強起爲統考閱卷。臥讀葉昌熾《語石》，此第二次讀之矣。

四日 日曜

讀葉昌熾《語石》。爲統考閱卷。

五日 月曜

就校醫服蓖麻油，午大瀉。薄暮，始進稀米粥一碗，餅乾少許，而瘧仍未痊。下午讀《水經注》穎水淮水江水。夜瀉後略佳。鄰村有作道場者，吹角伐鼓，鳴鑼奏嗩呐，繁聲聒耳。信步往尋之，徘徊夜路，聞草蟲聲。歸寢，尚酣。

六日 火曜

起寫一次，仍未癒。

讀江水畢，讀羌水、碚水、梓潼水、灣水各段。今日瘧痢兩病，大概均可治癒。午進米粥一次，晚進米粥鍋餅一次。

晚間翻閱舊雜志《制言》四十一期〈海東金石苑原本考辨〉。《國聞周報》13/25期有章太炎全家像，及高爾基的一生，端午民俗考等。《文藝陣地》創刊號，魯迅木刻七信，瑪耶可夫斯基紀念；卷五，高爾基博物館，燒鳥詩人；二卷一，魯迅兩週紀念號；二卷四、一卷二、三卷三，艾青〈吹號者〉；三卷四，艾蕪〈回家後〉。《文藝戰線》創刊號，平漢工人破壞隊；一卷四，開春拉之前的汪精衛。《西線文藝》一卷四期，艾青北方評，莎士比亞人物動作。《七月》四集一，駱駝；四集四，延河散歌。《戰地》四，《抗戰文藝》六卷一期，《文藝新聞》五，魯迅紀念。《文藝後防》合訂本，魯迅二週紀念等。

收王璠信。寄李小緣磚拓片一包。收《大公報》詩一首稿費八元。

七日　水曜

病略減，每晨仍服奎寧。撰寫〈唐蕃會盟碑〉文稿。讀《中國古代社會研究》關於周易一段。讀《周易探原》。覆王璠信。

八日　木曜

仍服奎寧。撰唐蕃會盟碑一稿，考證其形制。疾癒。

九日　金曜

午有空襲，城中被炸，損失甚重。下午，從潘菽[2]【處】借來《學術》第四輯一冊。夜讀《散氏盤地名考》、《戰國木雕社神像考》。

2　潘菽（一八九七——一九八八），字水菽，一作水叔。江蘇宜興人。心理學家。時任中央大學心理學院心理系教授。

十日 土曜

下午開始寫〈張獻忠之亂蜀〉文稿，晚間寫畢，成二千八百字。

薄暮，徐愈來，送之至沙坪壩。腹疾又痛，大瀉始癒。

夜寫稿燭盡始止，連日無電燈。

上午，將《西藏拉薩之唐蕃會盟碑》一稿，交王宏發轉宗白華先生。以〈轉注申戴〉一稿還

潘菽，並借與《學術》三輯一冊。

十一日 日曜

晨，腹瀉一次。舊生郭明道來，借去文藝刊物《七月》、《文陣》等四冊，並洋十元。

開始讀郭沫若著《中國古代社會研究》。

十二日 月曜

腹疾復發。上午診病。打針，腹中下赤痢，服泄鹽一包，不進食。下午大瀉，體軟。晚間

進餐。

夜作小詩〈蟲鳴〉、〈床〉、〈渴了的土地〉、〈瓜〉共四首。

十三日　火曜

腹病較好。午赴中渡口吃稀粥，惟走路多則腹微痛。與歐陽鑫同餐，彼勸我少食油脂肉類。

讀郭沫若《中國古代社會研究》。

彼亦患赤痢新癒，與余正同。

夜大雷雨。

十四日　水曜

今日腹疾略癒，已不瀉。天氣轉涼，著夾上身。

范存忠借去《顏氏家訓》一冊，即與討論中國音韻學。

邵華來，多年不相聚矣。即邀其至沙坪壩小食店晚餐。邵與余當初中時，爲貧賤之交。後彼以富貴移其志，遂不相往來。道不同不相爲謀也。

唐醉石代刻石章兩方，託人交來。一文曰「曾在潁上常氏思元室」，一文曰「任俠所拓金石」。

在商務買來《孫詒讓年譜》一冊，夜讀既竟，燭盡始寢。

上午讀古代社會研究。

收陳子展催稿信，及法恭信。與彼同編《蜀風》。

十五日　木曜　昨夜雨，天氣轉涼。

腹疾漸癒。腹中常作雷鳴，非飢餓也。

讀《中國古代社會研究》。作書寄郭沫若。收曹纕蘅、李家坤、吳燕如、常法教等人函。燈下作書覆曹纕蘅。並致唐醉石，謝其刻石章。

晚間月色甚佳，已至舊曆七月十三，人家多燒紙錢，川中舊俗，盂蘭盆會甚盛。

與張惠文、沈剛伯、歐陽翥、徐仲年等談至九時，始歸寢。

腹疾可以痊癒。

十六日　金曜

午，有空襲。下午入城。車票價由去年六角，增至一元六角。至新知書店，買《譯林》創刊號一冊，一元四角。《劇場藝術》二卷四、五兩冊，一元二角。薄暮天大雷雨，宿中國文藝社陳

曉南處，與陳至中蘇文化協會看電影。訪葛一虹不值。

途遇兵士捕兩日人，一男一女。晚間至中國文藝社，過衛戍司令部，方審問中。晤劉文傑君，始悉男名村上清，女名岡川利子，俱日本在華反戰同盟人員，為鹿地互奴役虐待，憤至磁器口自殺，始被捕來云。鹿地行為如此，真無恥之尤。

十七日 土曜

晨在觀音岩舊書攤，買《武億授堂文鈔》一冊，四角。赴米亭子舊書攤買希臘神話《戀愛的故事》一冊，一元五角。《世界大事年表》一冊，八角。《楚辭》五冊，二元。至時事新報【館】取稿費九元。至黎明書店買《學術》一冊，八角。

赴中英庚款會取七月份協金一百二十元。過上清寺欣欣舊書鋪買《葛萊齊拉》一冊，七角。遇空襲，避防空洞中，下午四時解除。過欣欣買《南詔野史》一部二冊，一元八角。遇孫望，同進餐。再赴米亭子買《白氏長慶集》二十四冊，七元。以《楚辭》換《古文苑》四冊。買《秦婦吟箋注》一冊，一角五分。兩日計買書三十九冊，價十七元七角五分。

晚間返校，入浴。夜空襲兩次，雞鳴始已。疲倦之至。

十八日　日曜

上午至十時始起。收李小緣、易均室各一函。易附贈漢鏡泉刀拓片六種，有永康、熹平鏡，皆精美。

下午，金陵大學中國文化研究所寄到《長沙古物聞見記》二冊，《中日戰事史料徵輯會集刊》一冊。《古物聞見記》一冊，印刷頗精美。

薄暮，讀沫若《中國古代社會研究》終了。燈下讀《長沙古物聞見記》二冊終了。

夜中空襲，起入防空洞，雞鳴解除。

十九日　月曜

晨起甚遲。赴中渡口食麵。

下午有空襲，四時解除。空襲中讀《秦婦吟箋注》終了。城中又被炸。

晚間潘菽來談，借去《南陽漢畫彙存》一冊，《長沙古物聞見記》一冊，以《學術》第四期還之。

薄暮購一西瓜，重五斤，一元五角。食而甘之，此今年所食之瓜矣。往歲喜食西瓜，今以價昂，遂節此費。

下午讀恩格斯《私有財產及國家起源》。夜讀《南詔野史》。

二十日　火曜

聞辟疆師云：北平圖書館珍本善本書，以管理者不負責，曾做防空洞，久未遷入，敵機炸北碚時，盡付一炬。前次清華大學所藏善本書，亦毀於重慶。此種書皆世間孤本，文化上之損失，不可補償矣。可爲浩嘆。

薛五代史先存丁乃揚處，此書近亦不知存否。聞辟疆師言，葉昌熾《緣督廬日記》最後三本中曾記之。

下午空襲，解除後讀恩格斯《私有財產制度及國家之起源》。

夜讀楊升庵《南詔野史》。

二十一日　水曜

晨起頗遲。下午空襲，旋解除。吳作人來談。作書寄綏英。覆冶秋。

晨醒時糊裏糊塗的，以爲是在家中，稍醒始以爲在南京，及大醒始知是在四川，遂起。此所謂夢裏不知身是客，一向貪歡也。

二十二日　木曜

上午寄錫榮詩四冊，一《艾青詩文集》；二《風暴》；三《自畫像》；四《微波詞》。寄艾青、姚蓬子等人函。寄楊希震函，爲汪銘竹介紹實中教職。

下午，製紅砂磧漢墓明器分佈圖。赴藝術科約吳作人晚餐。同至沙坪壩，買一二〇柯達膠片一卷，八元五角。

夜，整理書籍。寢較遲。

二十三日　金曜

上午，寄胡彥久函。捉吸血大臭蟲百餘。讀白樂天《長慶集》。

下午有空襲，旋解除。與吳作人入城。至教場口關廟街一帶，已成廢墟。大雨。在中華書局小休，即至中國文藝社陳曉南處就宿。

冒雨至舊書肆，見成都刻《顏氏家訓》尚好，書四冊，索價四元，未購。

與曉南談至夜深始寢。

上午收郭沫若來函。

二十四日　土曜

晨，與作人至曾家岩明誠中學法人潘神父處，觀其庭中花砌上以漢磚壘成，有富貴紋及錢紋，亦習見者也。

在小店飲豆漿。買舊書三冊，林譯《魔俠傳》上下二冊，斯諾《中國的新西北》一冊，共一元二角。

至田漢處，談一小時。與廖沫沙訪黃芝崗，在中央社談至下午二時。無警報始去。

至米亭子買《鐵甲列車》一冊，二角。由教場口至大樑子蒼坪街打銅街至小十字小樑子龍王廟街，均成廢墟。敗壁頹垣，滿地瓦礫，繁華都市，毀於頃刻，帝國主義之罪惡，令人切齒。薄暮歸校。入浴。

二十五日　日曜

夜眠為臭蟲所苦，不能成寐。晨起精神極壞。讀《魔俠傳》半本。

下午李長之來，還其尼采《察拉圖司拉語錄》一冊。長之云吾贈吳作人一詩，《中央日報》已發表矣。

晚間，赴沙坪壩商務書館買岑家梧《圖騰藝術史》一冊。夜，彭鐸來談。

二十六日　月曜

上午，將《中蘇文化》徵文〈我對於蘇聯戲劇電影之觀感〉一稿寫成，一千百五十字。下午重錄一過。薄暮，撰徵集古代玉器送赴蘇聯展覽啟事一稿。明日寄與王玉斧。

晚餐後，潘菽還來《學術》一冊，《長沙古物聞見記》二冊，《南陽漢畫彙存》二冊。借去《說文》三冊。

二十七日　火曜

讀希臘神話，讀西萬提司《魔俠傳》，林紓譯本。

二十八日　水曜　天雨。

編述《牛郎與織女神話》，以前與作人約，由我寫為中文，彼譯法文，兼作插畫也。

二十九日　木曜　終日雨。

將《牽牛與織女神話》寫畢。下午寫考證後記。

封禾子寄來平明副刊，前為吳作人題其亡妻畫像一詩，已登出。

交下月膳費二十元。

潘菽來還《說文月刊》三冊。傅振倫寄來〈甘肅古磁之分佈〉一稿。

三十日　金曜

上午赴圖書館參考室閱覽，抄寫關於中國神話掌故。

天終日雨。收劉錫榮來函，並詩兩首，燈下即為修改一過。並撿出舊作〈寄西班牙的兄弟們〉寄與之。外寄《中蘇文化》一冊，中有前作〈論五四以後中國新詩的發展〉一稿。收汪曼鐸函一件。

晚七時參加中大全體教授會議，討論薪給問題，物價高漲，生活多感壓迫矣。有新聘教授而薪水高過在校十年教授者，乳臭小兒，並無學問，以有政治勢力也。

三十一日　土曜　終日天雨。

上午就衛生室醫腳氣。寄唐圭璋一函，劉錫榮一函，一《中蘇文化》【函】。下午收張沅吉自滬來函，附稿費二十元，云漢墓一稿，已登一五六期《良友畫報》。收吳燕如函，即寄與《微波詞》一冊。

燈下讀《魔俠傳》上卷終。作函寄覆燕如。

每天覺得很快的過去，像是只有吃飯和睡覺的時間，除此便作不了甚麼事情。這幾天陰天，更加使人精神委墮下去。

九月

一日　日曜

久雨不晴，使人不舒服，覺得日子短了許多。

在我們家鄉有這樣的風俗，在久雨不晴的時候，人家小兒婦女，常喜用高粱秸，製一個掃晴娘，手中執著掃帚，掛在屋簷下，說是可以把陰雲掃去。又用紙剪成八個舔雨羅漢，伸著紅舌頭，倒頭貼在牆上，說是可以將雨舔去。今晨在一個小麵店吃麵，看見一個小女孩，把舔雨羅漢倒頭貼起來，四川的風俗大概是相同的。觀此念起了故鄉。

二日　月曜　雨止。

下午入城，汽船較車價少兩倍，僅六角。至田漢處商討紀念張曙事，定明晚七時舉行。

一九四〇年

入城至米亭子舊書攤，買世界印《四史》一部，價十六元。售者尚以為廉，以前不過四元耳。又買《宋元時代中西交通史》一冊，九角。《史學與地學》二期一冊，四角。《人間世》第十九期一冊（中有曾國藩像一頁），《在南方的天下》一冊，一元二角五分。《嗚咽的雲煙》一冊，三角。張沅吉寄來《良友畫報》稿費二十元，購書用盡矣。

晚間至中國文藝社宿陳曉南處，吳作人亦來，即【將】〈畫師的永念〉一詩刊稿與之。為《中央日報·平明》編輯鳳子所寄來者。

三日　火曜

上午，至中英庚款會取來協款一百二十元。至中央銀行兌出八十元。至郵局匯家二十元。午有警報，三時解除。至中央社芝岡處，即同至純陽洞中國製片廠追悼張曙，到文藝界人甚眾。由郭沫若主席，田漢報告後，即余報告，胸有所感，聲淚俱下，末朗誦余製悼歌。會眾多有隨之下泣者。後由周恩來、張西曼演講，演奏張曙遺曲。散會後，陽翰笙邀余同周恩來、郭沫若晚餐。餐後往曉南處下宿，又與呂霞光夜談，已雞鳴矣。

購舊書《東方》、《詞學》季刊各一冊，共八角。

四日 水曜

晨，以款六十元交曉南，託其匯家中，與呂斯百同返校。

下午，收綏英自昆明航空信，約五日乘長途車來渝。

晚間入浴，寢頗佳。

晚餐後曾至沙坪壩買信封四十枚，價一元。

五日 木曜

晨到中渡口吃水餃，四角五分十五個。

讀《在南方的天字下》內蘇聯小說三篇。下午往中渡口飯鋪食水餃家常餅，連晨間共一元五角五分。

寄黃天威、李撫臣函。

近來腦力大壞，事過輒忘。

下午讀《古玉概說》。晚間讀終卷。燈下讀《漢書‧王莽傳》，《史記‧西南夷傳》。

六日　金曜　上午天雨。

身體酸楚，不思工作。

中蘇文化協會徵求致蘇聯函件，為中國藝術史學會寫一通，致蘇聯考古藝術史學界，並自寫一通致蘇聯人民。

收李絜非函及中華全國美術會九月九日美術節聚會通知。

七日　土曜　陰雨。

將《牛郎與織女神話》重抄一過，並在《駢字類編》中檢出關於此類題材之詩歌與傳說百十條。

近日新米登場，每一舊斗，已漲價至三十四元，且更上漲不已。奸商囤積居奇可殺。聞劉湘之妻，近以三百萬元，收買新米囤積，可與孔祥熙之妻宋氏（宋在改革幣制時大收現銀，抗戰時大買外匯，不久復將國存黃金私運赴港，以汽車運出一噸餘，在昆明為龍雲截留，據《亞洲內幕》作者說：孔家已發國難財八千萬元，現在恐多數倍了。）互相比醜矣。中國奸人，存在美國金元一萬七千萬元，中國何常需借外債乎。

一九四〇年

八日　日曜　終日大雨。

重修正牛女神話一過，後附考證，增出一倍。

九日　月曜　上午天雨，下午雨止。

收李長之函，《大公報》稿費函。

下中渡口乘汽船入城，原價三角，今已增至一元。於碼頭上晤汪曼鐸，談話一小時餘，舟來始別。關於論周作人處，頗有不同之見解。余以周氏或非出於本心，終非林語堂輩所可及也。抵城下船後，先至各舊書鋪巡視一過，無所購。晚間開中華美術會，到四十餘人。散後赴中蘇文化協會訪高植，未晤。晤張西曼，談甚暢，多激憤之語。

十日　火曜

上午赴中央社訪黃芝岡。過舊書肆買東方美術專號上下二冊，四元。《西行日記》一冊，《清代學術概論》一冊，《天方夜談》上一冊，《新俄羅斯無產階級的文學》一冊、《周秦金石文選評注》一冊，共五元。斯諾《毛澤東傳》一冊，《一個美國人的塞上行》一冊，共八角。

《奔流》一冊，三角。

與芝岡談一小時，即同往訪田漢，在田處午餐。午後，至監察院訪王玉斧談玉缶古器，並計劃赴蘇展覽。

晚間赴陳曉南召宴，到葛一虹、吳作人等八人。散後訪鄭君里於中國製片廠，即返中國文藝社寢。近來酒席最低價四十元。

上午途中遇葛建時云，江蘇泰興常某，又冒余名在南溫泉招搖。

十一日　水曜

上午乘公共汽車返小龍坎。即歸。收唐圭璋、李佑辰（星加坡）、法恭、王璠等函。

下午讀《清代學術概論》。潘菽來談。陳行素來談。

晚間入浴。讀《清代學術概論》。

十二日　木曜

晨，腹痛。早餐後，郭明道還來書四冊，借去王家麟寄來《湘北會戰記》一冊。

午，有空襲，三時解除。

《清代學術概論》讀畢。晚間至沙坪壩買《建設研究》一冊三角，地瓜一角，餅乾六角。

收黃琴函，劉錫榮函，姚蓬子函。又中國文學藝術專號徵文計劃書一份，其中古代藝術部分，蓬子託余支配，俟徵齊後，即寄往蘇聯，出一世界文學中國專號。收馬宗融寄來回教文化研究會宣言暨簡章一冊。

一九四〇年

十三日 金曜 晴。

讀陳志良著《盤古研究》，收陳行素函。寄宗白華先生牛女神話【稿】。

敵機空襲，被擊落六架。

十四日 土曜

有空襲。抄寫牛女神話與吳作人。

十五日 日曜

午，有空襲。

《新華日報》載蘇聯科學院東方研究所Ｓ・Ａ・科辛教授著《成吉思汗編年史》一部，不知所據何種資料，想與《元朝秘史》或《多桑蒙古史》，當可互資參考。

十六日　月曜

侵晨一時空襲。午再空襲。晚間，舊生柳菊舲來談。今日為舊曆八月中秋節。晚間有雲。

十七日　火曜

收家書。平安，秋收有望，甚慰。下午理髮。作書覆家中。

十八日　水曜

晚餐後入城，車至牛角沱拋錨，步行至觀音岩，即在中國文藝社小坐。入城至若瑟堂街新華日報館，買《Museums of the U.S.S.R》一小冊，六角五分。《Soviet land》4—5一冊，一元二角。夜宿中國文藝社。明月皎然，思念綏英，久不成寐。未動身入城時，艾偉先生囑孫邦正君來

託爲聘一教員，即以綏英爲介，不知果能來否？

十九日　木曜

晨起微雨。即至教部爲法教看榜，衣服爲濕。過中央社與宣諦之君閒話，候芝岡不值。至萱舍舊寓畢相輝處小坐。與劉海妮談近況。即赴上清寺訪黃琴，觀其新得兩漢鏡，皆自西安來者。同訪交通部趙君，觀其古玉，即應黃琴邀小餐。餐後再至黃處閱John C. Ferguson: Survey of Chinese Art書。赴曾家岩五十【號】與鄧女士談近頃教育問題，多未能與抗戰配合。承其贈書兩冊。在車站候車，見員警毆打貧苦婦孺，並毀壞其籃子，甚憤。余與新民報館李君及一路人，出而責之，幾於動武。至城內買書數冊。夜宿中國文藝社。

二十日　金曜

凌晨夢醒，作〈創世紀〉、〈警察〉兩詩，旋即遺忘，僅記其大意。昨晚買《International Literature》一九四〇年三號一冊，二元五角。稿紙二百張七元。《國文月刊》一冊，二角；《說文月刊》一冊，三角；《日本財政資本論》三角。爲法恭買兵書四冊，三元四角。晨邀其清、文傑、曉南早點，三元八角。

午返校，收綏英、燕如、紫曼、千帆、小緣、抱石、杜雷等人函。綏英為車所阻，不能動身即來，盼甚。

下午至飯店小餐，飲酒，頭昏昏然。

晚間柳菊齡來談。入浴。

燈下寫寄綏英函，航空付郵。

二十一日　土曜　陰，微雨。

上午寄燕如小說兩冊，一、《葛萊齊拉》，二、《為鋼鐵而奮鬥》。寄法恭軍用書四冊。綏英函發出。

下午，寄張文光函。至陳之佛處，請其為《國際文學》「中國藝術史專號」寫一稿。修皮鞋二元二角，買餅乾五角。買民間故事集《娃娃石》一冊，《達爾文傳》一冊，共二元。買地瓜六兩一角，吃麵二角五分。寄信一元，共用去六元三角五分。

二十二日　日曜

左半身痛楚。連日陰雨。

二十三日　月曜

收陳子展、易均室函，吳厚柏結婚帖。午邀李吉行小餐。下午與吉行至沙坪壩品茗。在商務買《通鑒研究》一冊。

臥讀《娃娃石》終了。

晚間至《時與潮》社參加沙坪讀書會。十時歸寢。

二十四日　火曜　陰。

左半身疼痛，較昨日尤甚。

下午，赴汪辟疆先生家，談至暮始歸。至小龍坎晚餐。步行往返十餘里，身疼略減。

二十五日　水曜　陰。

頭昏。

二十六日 木曜

頭昏。下午入城，由沙坪壩乘車至七星崗，即入市買舊書數冊，《橘花集》一冊，《高爾基評傳》一冊，《中國神話研究》一冊，《中國小說選》一冊，《幸福的偽善者》一冊，《黃河》一冊，《東方雜志》二十六卷六號一冊、《共黨懺悔錄》一冊（此舊書與斯諾所記《西行漫記》合看頗有趣，此書記共黨罪惡處，往往即是褒美共黨處），《小泉八雲及其他》一冊，《詩刊》二卷一期一冊。晚間宿中國文藝社，並約陸其清宵夜小吃。

上午劉世炘女士來談。收《中蘇文化》徵稿函。收成都空軍政治部徵歌函。

二十七日 金曜

晨與曉南送其清赴蘭州登車。至中央社黃芝岡處談京戲由傀儡轉化問題。芝岡更舉出兩證，一、演員在後臺謂之掛上了；二、演員騎馬入內，至門邊時，必向上一躍，蓋均為提線傀儡之習。過黃琴處，王斧處。至田漢處，談至暮返文藝社取所購書，乘公共汽車歸校。至小龍坎步行田間，已昏不辨途矣。

二十八日　土曜　陰雨。

晨閱張文光所撰《黃河曲》。午讀《中國神話研究》。下午，至許恪士處。晚間讀升曙夢撰《高爾基評傳》。晚雨。頭昏，服奎寧。

二十九日　日曜　早陰。

頭昏，任何事皆不思做。下午，寫信寄法恭。頭昏較好。晚間陳思定來，還書兩冊，借去《希臘神話》一冊，《高爾基評傳》一冊，《神的滅亡》一冊。陳走後，燈下作〈空軍校歌〉一首，〈嘉陵北行〉五律一首。

三十日　月曜　陰雨。

〈空軍歌〉寄陳田鶴。左半身痛略減，頭亦可思索。下午收艾青函，張良謀函。陳鵬（敘洪）來談。汪曼鐸來談旋去。晚間工學院學生林渭濱、魏慶萱、陳樹德、柳菊舲等來談。潘菽來旋去。寫〈創世紀〉一詩。陳樹德等借去書五本。

十月

一日　火曜　陰。

頭昏已癒。昨夜動手寫〈創世紀〉一詩，詩思如沸湧，使人不能睡眠，稍時冷卻，便漸遺忘，就枕著衣復起者再。

今晨醒起，即續寫述，至下午而畢，共成十六頁三百二十行。述新世紀的創立，人類得到幸福的生活。詩思澎勃，深自愛之。

報載昆明被敵機轟炸，市區頗多死傷，盼望綏英未來，深致懸念，真使人不能放下心來。

收銅梁法恭函，故鄉法廉信，西安法立信。

晚間吳作人來，云即將吾所撰牛郎織女故事，譯為法文，並繪插畫。

二日　水曜　陰。

晨起，頭腦清楚可用，寫〈重慶的廢墟〉一詩。詩思汨汨然來，一氣便成五頁。即進餐亦不能放下。下午詩思仍旺，不能午睡，一氣寫畢，計得九頁一百八十行。頗自愛之。

午餐時王淇、林嘉仁來談，旋去。

三日　木曜

清錄〈創世紀〉一詩。今日精神頗佳。下午赴沙坪壩舊書肆買《外國作家研究》一冊，鄒韜奮《讀書偶譯》一冊。

四日　金曜

晨赴柏溪。本擬應艾青之招邀，赴北碚，以舟誤乃赴柏溪。午至分校，有空襲警報。至陳行素處，承其招待甚殷。晚間並製酒饌相待。下午渡江至宗白華先生處。行素亦同往，暢談抵暮始渡過江回分校。晚間即寓行素榻。

作五律一首〈江行呈白華先生〉：

一九四〇年

嘉陵山水好，對此可忘機。霧斷群峰出，江迴一鳥飛。過灘還問路，落日漸沉輝。來訪幽人宅，朦朧野色圍。

五日　土曜

上午由柏溪動身赴北碚。下午舟至遇警報，解除抵碚，已下午二時，登岸為檢疫員強行注射。過書肆，買魯迅《墳》一冊。步行赴蔡鍔路，不知在何許，適遇方令孺，為送至門前，即二十四號林語堂所購屋，今已捐贈文協。林在文藝界無可稱，惟倡論語幽默，今則東風、西風、南風、北風、大風、宇宙風之類，混亂文壇，淺薄不堪，皆林所造惡風氣矣。夜宿艾青處葉以群榻上。

六日　日曜

在北碚艾青處，與之論詩意相合。上午赴方令孺處，談亦洽。午有警報。下午與艾青、韋嫈散步，至書肆購宋桂煌譯《小說的研究》一冊，《初夜權》一冊，《魯迅論及其他》一冊，布鞋一雙。赴公園看白熊，此種獸類，頗為世界所珍。

七日　月曜

上午與艾青散步。下午，艾青送我至江干始回。步行至金剛背，乘遊艇至北溫泉。承園主人鄧少琴君招待頗殷。晤郭沫若亦來此。晚間談天，郭云近蘇聯所刊《國際文學》，擬多刊中國作品。余出《創世紀》一詩示之，並請其介紹。

夜宿數帆樓十三號，為全園最佳一室。

八日　火曜

與郭沫若等早餐。餐後，郭走，余亦上縉雲山。至縉雲寺飲茶，晤太虛法尊，少休即下山。

晚間在溫泉游泳。夜讀《墳·摩羅詩力說》。夜午後始寢。山雨敲窗，竟得酣睡。

購得山茶一包，此余之所嗜也。

九日　水曜　晨雨。

與郭沫若等早餐。餐後，郭走，余亦上縉雲山。

由北溫泉返重慶。下午至重慶，即赴舊書攤買得小泉八雲著《文學十講》一冊，廚川白村《近代文學十講》二冊，《佛羅伊德敘傳》一冊，共二元。《希臘民族的故事》一冊，《東京大

連所見中國小說書目提要》一冊，共二元。韜奮編《高爾基》一冊，一元五角。高爾基《母》一冊，四元二角六分。《保衛祖國》一冊，一元七角。《質文》二卷一期一冊，二角。下午三時，參加魯迅逝世四週年紀念籌備會。到一虹、以群、曉南、曹靖華等人。

十日　木曜

上午與汪曼鐸訪黃芝岡、田漢，遇空襲。下午歸校。離校一週，積函件頗多，一一作覆，並欠文債數處。

十一日　金曜

精神又不佳。閱《東京大連中國小說目》完卷。下午赴沙坪壩購大村西崖《中國美術史》一冊，價三元。

十二日　土曜

牙痛，齒槽露膿。精神不佳。

覆傅抱石函。寄鄧少琴函及拓墨術一文。

十三日　日曜

牙痛。午陸漱芬、金佩君來。陸借去《馬丹波娃利》一冊。晚間抄寫〈春在中國的田野上〉一詩仲年法譯稿，將投寄蘇聯出版之《國際文學》。夜讀魯迅《墳》終卷。

十四日　月曜　微陰。

上午將付郵各件，作一整理，計沫若一函，又法文譯稿一包，成都空軍歌譜一件。寄綏英航空掛號函一封。作七絕一首寄之：

昆明遠望三千里，幾日仙鸞降紫霄。
冷煞秋江江上潮，孤衾堆夢夜迢迢。

一九四〇年

深盼綏英能乘飛機早來也。

晚間出席教職員膳食會議。入浴。天雨。讀《中國美術史》。

十五日　火曜

寫《哀悼魯迅先生在東京》一稿。天雨。下午晴。晚間讀《海上述林》內高爾基論文。

專號」二冊。

十六日　水曜

晨，宗白華先生來叩門，即起。談未久，宗即去，將返柏溪。借去《東方雜志》「中國美術

入城，即赴中蘇文協觀蘇聯農業展覽照片，令人對於蘇聯建設，無限嚮往。晤張西曼、葛一

虹、葉以群、宋之的等人，即以紀念魯迅稿交以群轉蓬子。購盧那卡爾斯基《藝術論》一冊，

《奇劍及其他》一冊，《宿莽》一冊，《新俄詩選》一冊，魯迅《集外集》一冊，《鷹》一冊，

《文學的新的道路》一冊，《中國神話研究》下一冊，《胡適文存》二冊，《古代埃及簡史》

（英文）一冊，《列寧論中國》一冊，共十五・三〇元。

晚間有空襲。象牙筷遺失，昔一元購得，今價四十五元也。夜宿中國文藝社。

十七日 木曜　晴。

午有空襲，城內被炸毀。

讀俄人詩選《流水》終卷。讀《茅盾小說集》宿、莽、豹子頭林沖等篇。

晚間無電燈。燈下讀胡適《紅樓夢考證》及《水滸傳考證》。

讀胡適《水滸傳考證》。

十八日　金曜　陰，牛毛雨。下午天晴。

今日為魯迅先生逝世四週年紀念。晨入城，過舊書攤購得魯迅《二心集》一冊，價一元。過新知書店購《社會形式發展史教程》二冊，價十三元。

下午二時赴文協取《魯迅全集》第一冊，因葛一虹、胡風等議欲在大會中請余誦《野草》中詩二章也。開會兩小時後即結束。葛云因市黨部禁止，由馮玉祥將軍疏通，始准開兩小時，且禁

十九日　土曜

周恩來、沈鈞儒等發言云。

晚間，文協聚餐，請周沈兩人演說，以補日間之不足。購棉絮四斤，價十三元。夜宿陳曉南處。

二十日 日曜 夜雨。

晨餐後，赴文協訪艾青不遇，即與老舍等閒話。在史東山家午餐。盛家倫君因攝《塞上風雲》，新從延安歸來，帶回書多種，承其贈《戲劇教程》、《馬恩列論藝術》、《陝北實錄》、《三民主義概論》、《摩擦因何而來》等書各一冊。討論中國音樂史及過去的音樂演進與將來音樂的展望諸問題，甚相契合。下午晤艾青，略談。薄暮赴中央社與宣諦之、黃芝岡閒話至六時，即赴中蘇文協參加文藝晚會，開場及結尾由余誦《野草》中詩兩章。十一時散會，宿陳曉南處。

二十一日 月曜

夜雨未止，滿途泥濘。過故書肆買得英文《Hurlbut's Handy Bible Encyclopedia》一冊，價二元五角。至田漢處，為劉杜谷介紹在田處工作，說妥後，即往尋劉。雨中往還，革履為濕。下午返校。過沙坪壩舊書肆，買《蘇聯的宗教與無神論之研究》一冊，價一元，癖好購書，恐終不能改矣，奈何。

收到葛一虹、陳紀瀅、衛聚賢、傅抱石、劉杜谷及法教函。收汪綏英函，知已返重慶，甚慰。

夜讀《Bible Encyclopedia》。

二十二日　火曜　晨雨止。

補寫日記。寄青木關汪綏英快函。〈重慶廢墟的復興〉長詩一首，寄復旦大學陳子展。讀庫斯畾著中譯本《社會形式發展史》。

二十三日　水曜　天雨。

收學校聘書。讀《社會形式發展史》。晚間，將〈饕餮終葵神荼鬱壘石敢當小考〉一文，校改一過，因衛聚賢來函索取，明日將寄與之。

二十四日　木曜　午晴。

收滕固函，伍韻梅函。將一月所寫〈侄兒法勇的死〉重抄一過，明日寄姚蓬子。寄衛聚賢函發出。

下午讀《馬恩列【論】藝術》。晚間讀高爾基作〈鷹〉，波蘭 W. Wasilevska 作〈被束縛的土地〉、〈到東烏克蘭去〉、〈人民的軍隊〉等四篇。讀〈蒲寧憶柴霍夫〉。心念著綏英，再也不能靜下去，又在懷中取出照片吻一吻。

散步松林坡一週，聽胡樸唱歌，夏光彈格塔。

覆徐愈、伍韻梅函。徐愈所贈詩集《路》一冊頗好。

二十五日　金曜　晴。

午，空襲，重慶市及土灣工廠又被炸。

李絜非來，送之至沙坪壩。買《短劍》一冊，魯迅《吶喊》一冊。夜讀《狂人日記》、《不周山》、《阿Q正傳》各篇，《短劍集》數篇，燭盡始寢。無電。

二十六日　土曜　晴。

寢中作詩兩首贈白鳳：

君住桃花溪，溪水瀏且清。碧潭深千尺，思君無限情。

君去桃花溪，溪水鳴寂寞。明年君不歸，桃花空灼灼。

十時空襲。收教育部音委會稿費二十五元。買《洛陽古今談》一冊，價四元。

二十七日 日曜

下午至沙坪壩乘車入城。在米亭子書攤購《地下》一冊（蘇聯綏拉夫莫維支著），《河內一郎》一冊（丁鈴著）、《文學》五卷六期一冊，共洋一元。晚間至中蘇文協參加詩歌晚會。余與艾青、長虹等三人主持。朗誦魯迅〈復仇‧二〉一首，及余近作長詩〈創世紀〉一首。散後至曉南處寢。

收艾青、陳善等函。

二十八日 月曜

晨赴三友舊書鋪買佛理采《藝術社會學》一冊，《The Rosetta Stone》（Sir. E. A. Wallis Budge著）一冊，共價十五元。往訪若渠不值。過欣欣舊書鋪買《伊斯蘭教》（北平成達）一冊、《顧曲塵談》一冊，《東行日記》（曾昭掄）一冊，共二元五角。買書之癖，何日方能改乎。訪衛聚賢談至午，即返校。金靜安由三台東北大學回，即與暢談。同赴時與潮社。晚間時與

【社】研究員，並約同晚餐。在時與潮社借來《ASIA》（MAY，1940）一冊，內有蘇聯考古潮一文。入浴寢。

二十九日　火曜　晴。

上午作書寄聚賢、滕若渠、傅振倫、汪緩英。並寄與聚賢《山海經》一冊。晚間金靜安來，即以青州舍利塔下銘贈之。讀《東行日記》終了。

下午晤辟畺先生，余所擔任本學年演講，確定者二項，一為小說戲曲選，一為中國戲曲史。

三十日　水曜　天陰。

左半頭昏，左半支體酸楚，諸事皆不思做，一日空過。

十時，邀金靜安小餐，用洋四元七角三分。午交下月膳費二十四元。讀《社會形式發展史教程》。

下午林渭濱、柳菊艄還來《戰爭與和平》一冊，《寶馬》一冊。

用錢作一計算，自九月四日至今，用去二八〇元。

晚間金靜安來談。無電。油燈下讀《伊斯蘭教》。頭昏，早寢。夜多夢，夢歸故鄉。

三十一日　木曜　陰。

晨讀《社會形式發展史教程》。

一九四〇年

十一月

一日　金曜　晴。

上午寫詩二首，一《晨霧》，二《趕場》。下午抄寄蓬子。王靄雲來談郵票，旋去。寄燕如函。

二日　土曜　晴。

晨作惡夢，甚奇，一驚而寤，神思不佳。作詩〈曠野〉一首，連同〈蟲鳴〉寄杜谷。下午收法廉、法恭函。買艾青《大堰河集》一冊，夕陽下讀竟。又買《新音樂》一冊，共一元五角八分。王家祥來談。圭璋來談。收衛聚賢送來《說文月刊》二冊。

三日　日曜　【原缺】

四日　月曜

〈西藏拉薩之唐蕃會盟碑〉一文，發表於本日《學燈》。午，劉潤賢、蔣維崧兩人，邀余與圭璋兩人小飲，用去十五元。飲食之昂，從來所未有也。晚間擬入城，至小龍坎復回。夜入浴。天大雷雨。燠熱忽轉寒。收傅抱石函，吳燕如函。收汪綏英一日寄來函。

五日　火曜

下午入城，訪田壽昌。晚間寓陳曉南處。仍決定在中央大學兼任演講，計中國演劇史三小時，小說戲劇選讀三小時。

六日　水曜

晨赴新街口，買四號《學燈》。因載有余所著唐蕃會盟碑論文。〈晨霧〉、〈趕場〉兩詩，發表於《蜀道》。

午至芝岡處，寫一函寄孫望。下午參加中蘇文化協會蘇聯十月革命紀念。晚間至兵工署曾紹傑處觀其刻印。夜寓陳曉南處。

為法恭購兵書兩冊寄去。又購《高爾基與中國》、《小說原理》各一冊，共二元二角。

七日　木曜　陰雨。

晨至七星崗，乘巴磁汽車至沙坪壩回校。去年車價四角，今已增至二元三角矣。

下午寫致羅家倫函，並覆其應聘書。晚間李長之來談。

上午匯與法恭八元。

八日　金曜　陰，天寒。

上午作書寄倪健飛、滕若渠、衛聚賢、中蘇文化協會、汪銘竹、傅抱石等人函。

九日　土曜

晚間，撰寫〈中國藝術灌溉在日本的荒原上〉一稿。係陳曉南約作，在《藝術通訊》上發表。顏料中密陀僧系波斯語Mirdasang之譯音，黃丹與ラウフェル所制，爲Sassanidae朝通行之物。見B. Laufer. Sino-Iranica pp.58,59

十日　日曜

下午乘汽船入城，遇陳正平君，借去五元。過舊書攤，買《東西文化雜志》一冊，《現代雜志》一冊，《馬克思論文學》一冊。

晚間參加戲劇座談會。到人數四十餘。有很珍貴的報告。

十一日　月曜　晨起，微雨。

過三友舊書店，買《回憶安特列夫》一冊，《蠻性的遺留》一冊，《愛的遺留》一冊。上午歸校。途遇倪健飛，約下次往晤吳忠信先生。

一九四〇年

下午三至五時，開始講授戲劇史及戲劇小說選讀。

晚間讀《蠻性的遺留》。

十二日　火曜　晴。

晨作書寄汪綏英。

下午孫望來，帶來《魯迅全集》二冊，借作小說班參考。與孫望同入城，參加文化界聯合晚會。

晤艾青、以群，約在禮拜六下午三時詩作者聚餐。夜宿陳曉南處。

薄暮抵城時，曾訪吳忠信先生略談邊疆文化。

十三日　水曜

晨訪倪健飛。即至牛角沱乘車返校。買《簫笛吹奏法》一冊，六角。

下午，講小說戲劇選，旁聽者較選課者爲多。

晚間，二年生陶建築來，借去《鋼鐵是怎樣煉成的》一冊。入浴。

收若渠、均室、法恭函。

十四日　木曜　午晴。

覆均室、訓榮。寄與法恭侄三十元。陸孝同爲中大實中校友會，來捐五元。

下午將款寄出。赴時與潮社，還去《Asia》一冊。寄與徐愈一函。寫寄法廉函。

燈下讀《蠻性的遺留》終了。右腕痛已兩三月，今猶未癒。

陳思定來借去小說一冊，《墳》一冊，《資本論》一冊。

十五日　金曜　陰。

上午在圖書館借來甲骨文金石考古書十七冊。滕固來，陪同再往。又借文藝書《獵人日記》

等八九冊，備講課之用。

滕固、黎東方來室談話。滕借去《先史考古學方法論》一冊。以《說文月刊》一冊贈黎君。

下午上課後，三訪滕君不遇。晚雨。

十六日　土曜　上午陰。

與滕固同至小龍坎入城。車站遇關良，十八年未見，不能識矣。至天官府七號文化工作會，

晤田先生邀余爲編《抗戰藝術》，並約午餐。

下午買《新中國文藝叢刊》二期「魯迅紀念號」一冊。以袋中錢漸少，遂不敢多買書。

十七日 日曜

由城返校。接到中英庚款會函二件，一云成績評列甲等，繼續協助一年。上年所送成績《漢唐之間樂舞百戲史稿》可借還。一沙孟海詢中大篆刻教授事，或渠欲來任課也。

又接綏來函，約余往青木關其家，並約新年遊北碚，喜甚。此女慧美，一見傾心。

下午，參加中大實校校友會。五時始畢。晚間出席中大戲劇學會，議決推動工作，請田漢、范存忠等演講。

十八日 月曜

上午，赴沙坪壩商務爲滕固買《先史考古學方法論》，已無有。自購《英漢模範字典》一冊，價十五元一角九分。戰前不過二元五角耳。已增加五倍。

李白鳳寄來《采旗謠》二冊，一贈余，一贈艾青。

下午講魯迅《狂人日記》終了。

金靜安約晚餐。餐後至時與潮社聽馬寅初演講戰時經濟問題。夜十時後歸寢。

收《中蘇文化》稿費十元。

十九日 火曜 晨霧。

入城，赴庚款會取錢，云尚須朱騮先[3]批發協款數目。借回上年所交成績《漢唐之間西域樂舞略》一厚冊。並留交沙孟海一箋。過舊書店買來插圖本《表》一冊，又皮裝《新舊百戲東漸史略》一厚冊。至文化工作委員會，約田壽昌星期日上午來校演講。

入城遇唐世隆，同遊古董攤舊書攤，買得《莎樂美》（田漢譯）一冊，《窩狄浦斯王》、《毛詩楚辭考》、《屈原賦注》、《漢譯西洋文學名著》、《漢代學術史略》、《戀愛心理研究批評論》等八冊，共價六元。又《出了象牙之塔》一冊，《俄國政俗通考》二冊，共二元。買《邊疆研究季刊》一冊，一元五角。

下午，在文化會討論出版《抗戰藝術》。

晚間在中國電影場看《夜上海》一劇。晤尚鉞、郭沫若、徐遲、盛家倫、萬籟鳴等人。夜宿曉南處，失眠。

3 朱家驊（一八九三——一九六三），字騮先。浙江吳興人。曾任中央大學校長、國民政府教育部長、交通部長、浙江省政府主席等職。

一九四〇年

二十日　水曜

晨，由城返校。車站遇吳子我。

下午講課一小時。因本日爲托爾斯泰逝世三十週年紀念，故講述其生活及著作。並介紹《戰爭與和平》、《安娜・卡列尼娜》、《復活》等書之內容及藝術價值。

收校薪九十八・三六分【元】。

蒲立德來借去《高爾基傳》一冊，《吶喊》一冊。劉銳來談，借去詩集五冊《大堰河》、《寶馬》、《他死在第二次》、《收穫期》、《路》。

晚間讀《俄國政俗通考》。

二十一日　木曜　晨霧。

上午在圖書館借來《西崖刻竹》等書六冊。寄法恭、白鳳函。

下午讀本日《新華日報》愛倫堡報告文學一篇〈沒有家國的人民〉與〈巴黎陷落前後〉，想爲一書。

二十二日　金曜

收汪銘竹、王瑤、張文光等函。

下午，講課一小時，關於托爾斯泰的思想及創作藝術。

萬秋來借去《國史の研究》一冊。程仰之借去《宗教的發生及其長成》一冊，《民俗學概論》一冊，《希臘神話的故事》一冊。

二十三日　土曜　晴。

上午滕固來借去《東亞之黎明》一冊，《青銅器時代考》一冊。

下午收法廉及文協函。寄鄧穎超函，唁其母喪。赴沙坪壩爲法恭寄去絨褲一條。買《蟹工船》一冊，三元。《死魂靈》一冊，八元。《靜靜的頓河》二冊，七元八角。高爾基《我的童年》一冊，六元三角。魯迅《中國小說史略》一冊，三元。共計二十七元一角。又《十日文萃》四、五一冊，三角。

晚間頭昏，服奎寧。

一九四〇年

二十四日 日曜 晨霧，晴。

上午，請田漢來校爲中國戲劇學會演講，題爲「新現實與新形式」。

午，入城。先至孫望處，還其《魯迅全集》一冊。與孫至天官府街參加詩歌朗誦隊成立會。

晚間在中蘇文化參加詩歌晚會。到者甚眾。朗誦〈重慶廢墟的復興〉一段。

買《黃花集》一冊，《小說閒話》一冊，《宗教信仰發展大綱》一冊，《史前期中國社會研究》一冊，《蒙地加羅》一冊，《到鄉里去》一冊，《武則天》一冊，《苦悶的象徵》一冊，《詩論》一冊，《中國文學史特輯》一冊，共十冊，價十元六角。買下等皮鞋一雙三十五元。

晚間與老舍、陳紀瀅、孫望等四人聚餐，出三元。

二十五日 月曜

晨至中英庚款會收九、十、十一三月協金四百八十元。至上清寺郵局匯家一百元（寄出二十元，餘交中國文藝社王君代匯）。

午，有警報。至中央社芝岡處，旋解除。約芝岡吃面，三元四角。至七星崗與曉南來沙坪壩，即返校。

晚間交米增價七元。

入城一次，共用車資三元八角，飯費七元八角，洗被一元，買鞋三十五元，買書十元〇六角，稿紙八角，計用五十六元，連同匯錢一百〇四元，合共一百六十元。物價高漲，用錢如流，如何如何？

晚間入浴。李綺、柳菊舲來，送李去重大。

二十六日　火曜　晨霧。

進餐八角，橘子二角，花生一角。寄衛聚賢一函，定與郭沫若與衛，三人共撰漢墓發掘報告事。下午似瘧疾，服奎寧二丸。赴大公學校爲賀綠汀侄送去洋十元，係日前綠汀所交來者。過小龍坎吃稀粥油饃，八角。過沙坪壩買舊書《廣西遊記》一冊，一元五角。橘子二角。計本日共零用三元六角，僅如戰前三四角而已。寄文化會函一件。

歸途在重慶大學前，見一貧兒，瑟縮飢寒，避坐警士破崗籠中，面瘠瘦枯黃如在病餓中，復有傷痕，無人顧惜，窮途失依，爲之淒然，以匆匆走過，未及細問，精神甚爲痛苦。忽然念及亡侄法勇，此兒亦將漸爲黑暗所吞噬矣。

二十九日　金曜

上午撰稿。下午講課一小時。晚間爲胡梲撰輓聯兩首。

三十日　土曜　晨霧甚濃。

昨夜思念綏英。晨起遂赴小龍坎，欲乘車往青木關，至午竟不能行，遂入城。赴文化工作委員會，訪田漢未晤。至鼎新街買一烏兔雙蛇身畫像古錢，與漢石刻畫像正同。

十二月

一日 日曜

晨起，馬宗融來云：招待蘇聯文化界，已改期在八日。遂赴兩路口候車，擬往青木關綏英家。至午忽有警報，避入中央通訊社防空洞。晤黃芝岡及鄧初民先生，因與芝岡談四方與四龍套關係，大概人類最古居天然圓洞，因自然一切皆圓，圓所占空間，最為經濟，係受周圍壓力而然也。至人類文化進步，所居乃有四壁，墓壙亦同。今殷墟發見已如此，墓中有銅面具，蓋即以戈擊四壁，驅方良之所用也。甲骨文有⊕字，亦是四出，其後戲劇中之四鬼面四龍套，即出於此。芝岡頗首肯。敵機未來，警報解後，回文藝社。王令〔臨〕乙燒烤羊腿，飲酒飽餐而散。夜參加戲劇晚會，田漢報告晚清戲劇變遷的政治意義，頗詳確。散會已十時，仍宿文藝社。下午曾至艾青處論新詩。渠選一詩選，約我拿詩去。

二日 月曜

晨，至兩路口車站，候車赴青木關看綏英，乘客甚多，至第三次車始得行，抵青木關已下午四時。進餐後，即赴王家灣二十六號綏英家，竹林蔭徑，溪水周屋。既見綏英，歡情莫喻，身姿更秀美矣。抵暮英母金明軒亦歸，款洽談讌，即在其家晚餐。英母女皆蒙古顯族，英之父一生革命，為廣東非常會議代表，卒於粵。英方十餘齡，母攜之來京，就職教育部蒙藏司，今已九年，現方獨立編纂蒙漢大辭典也。余之愛英，在實中時期。英去年由昆明聯大來重慶時，邂逅於途，其後即以書簡來問，今歸要余往，愛情更熾也。

夜辭歸宿同康旅社，轉側不能成寐。

三日 火曜

晨起即赴英家，英約同出散步。英方執教國立第十四中學，遂伴之往。徘徊野田小徑，成詩兩章。及午伴英歸，邀英母於五芳齋食堂。飯後再伴英往學校，遲暮同歸，飯於其家。同座除其母弟外，僅有一陪客何君，方教綏英弦索簫管，亦喜戲劇。談至十時，方歸逆旅。

詩兩首：①原野，②荒原短歌。

四日　水曜

晨赴待車室，八時乘車返小龍坎，歸校。以絳帖交宗先生。收法恭兩函，衛聚賢一函，其他通知書等四五件。因數日不歸，業以過時。興發頗思結婚，自撿囊中，僅有二百六十六元，不足購一被服，如何如何。

下午支得教薪一百一十元。收《時事新報·學燈》稿費單三十元。講課一小時。晚餐後小雨。補寫日記，並整理詩稿。

五日　木曜　夜雨，晨陰。

寄綏英快函。寄黃琴一函。將昨詩兩首寄陳紀澄。

赴圖書館還去《Asia》八冊，借來《元朝秘史》（李文田注）一冊，濱名寬祐《契丹古傳詳解》一冊，耶律羽之《契丹古傳》一冊，《兀良哈及韃靼考》一冊，葉子奇《草木子》一冊，《西京雜記》一冊。

下午讀《契丹古傳》，此書爲日本人僞作，託名耶律，用意證成日蒙同祖，與日鮮同祖論，同一伎倆也。

六日　金曜

上午邀冀野午餐。陳匪石來訪圭璋，遂由彼邀請。下午講課一小時。晚間赴沙坪壩餐館赴丁吳喜筵。歸途爲學生購買讀物，茅盾《虹》、《蝕》、小說一二集及巴金《家》，共五冊，十五元。七時參加本校教授會議，到九十餘人。

七日　土曜

晨約圭璋、冀野小餐。晤楊德翹云：馬寅初於昨日下午被捕，拘於重慶衛戍司令部云。下午一時入城，過舊書攤買《拜倫詩選》一冊，四角。托爾斯泰著舊譯文言本《現身說法》三冊，又《南國月刊》創刊號一冊，共一元七角。《歐美淫業史》一冊，一元。買少年叢書《達爾文》一冊，三角六分。參加歡迎茅盾、巴金、冰心等文藝界茶會，到者甚眾，並攝影多張。晚間參加政治部招待盛會，到三百五十人，爲空前之大會。孫科演說，對囤米資本家，頗多抨擊。宴後遊藝。夜深始散。

八日 日曜

上午，赴文化工作會，草〈詩歌的形式演進〉一短文，交田漢。

下午，參加歡迎蘇聯文化界茶會。晚間赴艾青處，遇一青年名鄧民，在失業中，寢食俱生問題，因至中蘇文化會小說晚會，介紹與黃芝岡。並託孫望設法。小說會散場已十時。

九日 月曜

晨，赴時事新報【社】取稿費，轉至新蜀報【社】訪蓬子。重慶廢墟一詩，已於三日登出。取得三張。

在市場買用品，計襪子一雙六元；襯衣一件，十六元五角；皮包一個二十二元；牙骨筷

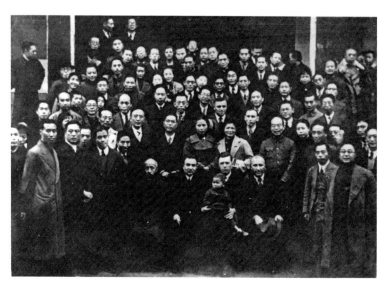

1940年12月8日重慶中蘇文化協會聯誼茶會留影。（前排左起第二人為常任俠）

一雙九元，共五十三元五角。昨日交茶話費四元。又稿紙一元六角，用去六十餘元。在徐遲處取來《耕耘》二期兩冊。

午返校。下午講課一小時。晚間開中大戲劇學會編導會。入浴，寢。

十日　火曜　晴朗。

上午寄綏英函，又《安娜·卡列尼娜》一冊，《豬的故事》一冊。陶建基來借書。蒲立德來，爲寫介紹巴金、洪深各一函。補寫日記。收黃琴函，即示白華先生。白華交來一百元，託爲將黃處福開森書購來。早餐一元，報錢一元五角五分，修皮鞋一元五角。

十一日　水曜

晨寄法恭、中宣部、燕如、平陵、胡彥久等函，爲學生會寫請茅盾演講介紹函。下午收田漢、吳伯超快函。吳邀爲音幹班講課。田則辭《抗戰藝術》編輯耳。

撰述《中國古代的神話與藝術》一稿。午有空襲。下午借來《董西廂》、《元曲研究》、《帖木兒帝國》、《元史譯文補證》等數書。講小說〈豹子頭林沖〉一課。晚間出席中大戲劇學會會議。夜剪貼詩冊，熄燈寢。

十二日　木曜

覆田漢、吳伯超兩函，寄宋之的函。午，有警報。下午寫〈中國古代的神話與藝術〉論文，至夜十一時寫畢。

收綏英函。買《小說與民眾》一冊，價一元。

十三日　金曜

晨赴沙坪壩將文稿寄光未然。買《新舊約聖經》一冊，贈胡杕，因其前日贈我一冊英文《新舊約》也。又買《法布爾家畜的故事》一冊，價共三元。吃麵一元。下午捐給安徽同鄉會四元。收衛聚賢函，云《說文》出漢墓專號，民教館展覽古物，即覆之。

燈下讀劇本《鞭》終了。

十四日　土曜

晨起擬入城，以大衣洗未乾，即守候之。立晨霧中，讀《表》完畢，真是一部好書，讀畢為之感激下淚。

上午入城，即赴兩路口車站候車，擬至青木關看綏英，稍隔數日不見，心中便覺忽忽不樂，甚思能往見之。車竟不開行。無可如何，遂赴浮圖關遺愛寺中央訓練團訪吳伯超，以伯超邀我往音訓班講演文學也。訪見伯超，一談遂確定。並在伯超家午餐。返兩路口中央社訪芝岡不晤。夜訪宋之的、艾青，即在文協宋處晚餐。

夜宿中國文藝社。

十五日　日曜

晨五時，雞鳴即起，赴車站，乘客已成行。候至八時，竟不得行。且云以後班車停開，無可如何，愈念綏英不止。晤王文秋君於途，彼約我同訪黃琪翔將軍，即至金城別墅七號與黃略談即出。與王文秋、茜薇同往半山新村七號訪陳草凡君，以其在襄樊前線，購有古董攜返也。訪陳未晤，即回，邀其兩人午餐，用去十餘元。訪芝岡遇之於途，同至中國文藝社，小坐不覺即熟睡，以倦甚也。

夜，參加文化界晚會，有《黃河大合唱》，蘇聯片《洪流》，中央電影場片《現階段》等。

歸途見月子團圓，光明如晝，愈念綏英不已。

夜宿中國文藝社。

十六日　月曜

三時即起，燈火滿街。赴車站，則我係第一個先到。精誠所至，金石為開，因愛綏英，任何犧牲，所不顧也。午至青木關，寓於成渝旅館。進午餐後，即訪綏英，遇於中途，喚之來就余，如依人之小鳥。俟英午餐後，同出散步，抵南山腳下，約五六里，始返，送之至十四中學，坐對面小丘上守侯之。即高爾基小說，亦無心閱讀。觀四周景物，水田白鷺，磨房水車，溪流汩汩，直欲將此身與自然景物，融合為一。僅一小時餘，綏英即出，攜手同歸。夜至其家晚餐。綏英之母及弟，亦均愛余。餐後談至九時始歸寢。夜間舍後溪聲聒耳，竟不能入睡。

十七日　火曜

晨往約綏英散步，同登南山頂，擁坐石上。綏英自述七七事變後，見其姨丈家，已為日寇所誘引，遂強自隻身南走尋母，志氣堅決，令人益為愛敬，抱而吻之。余亦自述與日妻前野元子，

別離始末，並述投身戰地經過，英亦感動，泫然欲泣。十一時相攜下山，約其母弟，餐於北平飯店。餐後送綏英至十四中學，僅一小時，綏英即出，與余沿公路西行，約五六里，與英折入田隴，坐一小丘之背，擁之於懷，與英娓娓述往事，不覺日暮，遂攜手歸。今晨余以紅豆戒指，戴英指上。英已接受余之婚約矣。晚間餐於英家，餐後為其母弟講愛羅先珂童話《雕的心》故事，始歸寢。

十八日　水曜

晨霧茫茫中，由青木關乘第一次車返校。入室滿地都是報紙，鼠穢狼藉，可惡之至。收衛聚賢《漢代的重慶》一稿。

下午四至六講課兩小時。晚間導演《霧重慶》一劇。熄燈後始歸寢。

十九日　木曜

上午觀張書旂畫展，花卉翎毛一百幅，頗佳。張託為寫一批評，明日當為撰寫。下午寫寄綏英函共四頁千餘字。五時赴沙坪壩快郵寄呈綏英之母金明軒夫人求綏英為偶函。寫呈綏英之母金明軒夫人求綏英為偶函。寄出。買《現代文藝》二卷一期一冊，六角。《文化服務》三期一冊，三角。《夏伯陽》一冊，

《一個丑角所見的世界》一冊，魯迅《故事新編》一冊，《遠方》一冊，《巴爾扎克的掙扎與戀愛》一冊，共七元二角。收回圖書館墊付書費三十七元五角。

收衛聚賢函，云民眾教育館請余演講，日期二十六日上午九至十時。又詩歌朗誦隊函一件。

二十日　金曜　晴。

上午撰《鞭》之說明書，張書旂畫展批評文。下午講課一小時，即入城。下車晚餐。先赴中蘇文協看抗戰畫展，繼赴天官府文化工作會參加詩歌朗誦隊討論會，並朗誦〈寄西班牙的兄弟們〉一詩。收《抗戰藝術》一百元。夜宿會中田漢榻上。

買枕頭一個十四元七角五分。

二十一日　土曜

晨邀力揚、杜谷、高植等三人早點，用去十二元。赴鼎新街買人首蛇身圖案錢一枚，五角。至美豐五樓尋衛聚賢。至民教館訪高鴻縉（笏之）館長。

買皮夾一個，十元。黃壽山圖章一個，七元。

下午過舊書攤買章太炎著《太平天國戰史》一冊，《西洋演劇史》一冊，《世界性風俗談》

一冊，《華蓋續集》一冊，《大儒沈子培》一冊，共四元五角。

訪黃琴不值，訪宋之的不值。夜宿中國文藝社。與吳作人談結婚之快樂。夜思綏英。

二十二日　日曜

晨與宋之的同來校，爲《鞭》之演員講劇中人個性。下午送之回至沙坪壩。同訪巴金不晤，遇徐愈、馬耳，即約馬耳來談，旋走。招待之的用去來回車費等六元。萬秋還來《國史の研究》一冊。

二十三日　月曜　陰雨天寒，較昨日差六七度。

晨夢夢見綏英。上午將演講稿寄與高笏之，作二十八日上午演講之用。

午睡又夢見綏英，一日不見，便縈魂夢，如何如何。

下午實驗劇院女生王卿麗、何陵來談，持汪曼鐸一函。蒲立德來邀爲女青年社演《前夜》導演。並爲寫洪深介紹函一件。四至五講課一小時，爲愛侖堡《巴黎陷落的前後》。

晚間入浴，洗清一週積垢，甚快。寢眠亦佳。

晚間宗白華先生來談，云牛郎與織女一稿，下期《學燈》可登出。

二十四日 火曜 雨止。

上午收蘇冰子函。冰子爲琴僧之妹，受其夫吳祖楠遺棄，哀哀無告，輾轉由《時事新報》寄余一函，其遇亦可哀矣。生活貧困，攜有子女，亦難自謀工作。因作書寄聞鈞天，請其設法，因鈞天任職內政部也。

下午收法恭、蓬子、詩歌朗誦隊各函。寄綏英快函。

將人字呢西裝褲至沙坪壩縫補，洋三元。買風爐一個洋三元。買魯迅《野草》一冊，二元五角。買《十日文萃》一冊，二角。寄法恭洋二十元。

收教育部楊得琳女士函，託爲借史地參考書。

二十五日 水曜 陰。

上午赴圖書館爲楊德琳借書六冊。午，胡煥庸送來百戲稿費一百六十元。下午宗白華先生來談，云牛郎織女稿下禮拜一即可登出。唐圭璋來借去二十元。

晚間導演《霧重慶》五幕劇，十二時始畢。

二十六日 木曜

上午赴沙坪壩永華西服店修補敝破皮大衣。取回前日修治破褲一條，工洋三元。買毛巾兩條，洋四元。買毛線襪一雙，洋五元。食面一碗八角八分，共用去十二元八角五分。

毛襪係舊物，有破洞，歸校遇女生閣詩貞，即請其縫補。

下午將〈重慶附近之漢代三種墓葬〉論文稿抄畢。

收黃歸雲、李慶先函。收校薪九十四元三角六分。收程朱溪之父宣紙一條，託為寫字。

晚間演《霧重慶》，夜十一時散場。

二十七日 金曜

上午入城。至文化工作會，與盧鴻基同赴蓬子處，將〈一九四一年〉一短稿送去。至衛聚賢處，交去〈重慶附近之漢代三種墓葬〉一文。至文藝社將攜物存曉南處。購《羅賓漢》一冊，《希臘神話研究》一冊。

下午至中英庚款會取來協款一百六十元。

晚間至文協，與艾青、長虹、梅林等談話。胡風欲借我《葉賢寧詩集》，不予。夜宿曉南處。

二十八日　土曜　上午天雨。

九至十時，赴民教館演講民俗藝術問題。散後參加文化工作會講演會。買手杖一條，三元。下午赴車站擬至青木關，無車。至芝岡處，芝岡脫下身上棉襖一件，因憐鄧民之寒，欲贈之，託余交艾青轉交。高誼古風，不可多得也。

夜宿曉南處。與徐悲鴻夫人蔣碧微女士閒話，出綏英照片示之，極贊其美。

夜寢不能寐，三時即起。

二十九日　日曜

三時雞鳴即赴車站，滿街燈火，一天星光。今日天晴矣，可喜。至車站尚未啟門，初只三四人，至六時門啟後，人山人海，攢擁如沸，以來早排列在前，幸獲登車，啟行已九時，至青木關，下午二時矣。即赴綏英家，一見歡然，眉目含情。薄晚與其弟鵬生遊南關口血跡碑，係明人遺跡。往返十餘里，歸來已上燈。綏英為治餐，即飯於其家。夜宿同康旅社。

三十日　月曜

晨起赴綏英家，英尚未起，守候之。伴英同往第十四中學。坐門外小丘上守之，寫詩〈霧與陽光〉一首。

英出即伴同歸。適有警報，至英家午餐。下午與英上南山。晚間請英母弟小餐，用去十五元。送之歸舍，始返。

三十一日　火曜

晨，隨英趕場。買水仙花一巨束贈之。送英至學校，一小時即歸。

市民擁擠不堪。午餐英爲治饌，食而甘之。妙在英不善料理法，爲余故乃加意爲之，真可兒也。

下午與英遊北關山谷中，日暮始歸。英教余作書奉其母求婚，並教余如何寫法，真可兒也。

晚間鵬生約聽音樂會。晤田鶴、天瑞。散會即歸寢。

一九四一年

一月

一日　水曜　晴。

在青木關。寓同康旅社。

綏英昨天告訴我，可寫一求婚函，由她交母親決定。其實我們兩個相愛的情形，已超過訂婚的程度了。記住昨天的話，今天一早起，我便寫起信來。為了鄭重其事，寫的是駢文體，駢文不覺得肉麻，若是語體信，有些話便很難說了。封建的社會一定有封建文學的形式，求婚也像演舊戲似的，但為了愛綏英，也只好這樣做。信未寫完，綏英的弟弟鵬生來了，說是母親約去吃湯圓，這是新年的應時點心，暗寓團圓之意。等鵬生走後，再寫信，接著繆天瑞君來了，約為《樂風》寫稿，並送來新一卷一號一冊。繆走後再寫信，將信寫完，即往綏英家去，把信暗交給綏英。因為是新年，英換穿大紅色絲織長袍，豔麗極了。這女孩是真正「濃妝淡抹總相宜」的。當英同母親出門到鄰居賀年的時候，囑我在房裏等著，說是就回來。吃完湯圓後，我就計劃著寫起

《蒙古公主》那個三幕歌劇來。

下午陪同英及母親赴文昌宮民教館看遊藝會。歸時同往飲咖啡，我是不吃咖啡的，吃了一個點心。送她母女回家後，母倚在床上，看見英不在側，就說：信已經看到了。英所歡喜的人，她是不反對的。不過英年小，大學剛畢業，必須做兩年事，婚事方能定準。英進來的時候就住口了。我的臉熱辣辣的，回旅館睡一下，看看天晚，又去英家，因為她母女原是說候我吃晚飯的。英自己到廚房經心的為我做了幾樣菜，凡是我歡喜的，都放在我面前。今晚吃得很飽。夜間做了很多美麗的夢。

二日　木曜　晴。

晨霧亦淡，山木青翠，開窗爽氣撲人。赴英家，一路鳥聲。至其室外，母云英尚未起，頭暈痛擁衾休息。我聽了很掛心，打算今日離此返校，因為英病，到不想走了。在山下菜圃上徘徊，俟英母赴教部辦公後，即看英。

英囑余下午即歸校，勤心工作，不可再留連。約舊曆年再來，即從其語，下午將歸，囑其好睡。英云，我不歸，彼亦睡不穩也。可兒可兒。下午即歸。由小龍坎下車，入室滿地皆報紙。訂新華、新蜀【報紙】兩份，幾日不歸，積疊甚多矣。

三日　金曜　晴。

收到許多信件及衛聚賢代為複寫的〈重慶附近之漢代三種墓葬〉論文。為綏英母女寫一薦信與張道藩。

下午赴沙坪壩寄信快信。過中國文化服務社觀宋步雲所藏畫冊。過互生書店晤章靳以、巴金兩人，坐談將暮，始歸。取回修理大衣一件，付工價五元。

晚間，關起窗子呆坐想綏英，甚麼事也不想做。

王文秋、丑澤蘭等四五人來談，即送之至沙坪壩。澤蘭為實校舊生，在東戰場游擊戰區婦女工作隊服務兩年，由北師大轉學來中大，不意身體瘦弱，乃能轉戰千里也。

四日　土曜　晴。

上午，訪許恪士，請為綏英介紹南開任教，並向學校索取特約乘車證，以便去青木關綏英家。

下午入城。即至浮圖關音樂幹部訓練班吳伯超處，因彼處聘我充教官，故往接洽上課時間。

至黃芝岡處取來《學燈》十份，因載我〈牽牛與織女〉神話，託其代購者。晚間寓陳曉南處。

買《傑克倫敦小說集》一冊，一元八角。《作文與修辭》一冊，《俄國文學史》一冊，五元。《黎明》一冊，五角。途中晤黃琴，約其將福開森《中國藝術綜覽》一書，明晨帶來。因白華先生欲得之，曾交書價一百元，囑為購取也。黃近得一鎏金鏡，上有兩天女，曾見其紋樣，頗可愛。

五日　日曜　晴。

晨，黃來，即以百元交與，將福氏書收下。與黃同出早餐。赴中蘇文協看美展。吳作人來，要我寫一批評文字。與作人同訪田漢，即約田同往中法比文協、中法比同學會兩處。文協所展為中畫，絕少佳作，惟良士五小幅風俗畫頗可愛，有類日本浮世繪作風也。同學會陳列西畫，頗多佳作。午約田漢、吳作人、黃顯之、唐一禾小餐，費二十三元，頗盡暢。

下午，至民教館高笏之處，約其與衛聚賢來取古物，參加展覽。至《新蜀報》姚蓬子處，交稿一篇，取來稿費四十八元。老舍約晚餐，未往。至米亭子買《嶺東情歌集》一冊，《青年創作辭典》一冊，四元三角。至汪漫鐸處，彼邀我同往聽音樂會，趙越並為代購三元票一張。會場晤吳伯超、楊仲子等人。聽悲多芬《月光曲》，忽然思念綏英，寫成詩一首。發表前將寄綏英一閱。

六日 月曜

晨候聚賢不至。即由七星崗乘車返校。下午，聚賢來，取去舊藏新津寶子山石棺畫像六張、磚畫兩軸、沙坪壩石棺畫像五張、鏡拓片一軸。又取去學校發掘品多種，參加民教館展覽。文學院長樓光來先生及程仰之、何兆清兩教授，俱極愛吾《牽牛織女神話》，讚賞索取而去。明日將寄與綏英讀之。燈下補寫兩日來日記。計入城一次，車錢五元六角，買書六冊十一元六角，餐費二十八元，買襪子一雙，五元。鞋油一盒二元四角。鸚鵡螺杯一個二元。共用去五十五元六角。收稿費四十八元。現存四百二十五元四角。

七日 火曜　霧。

上午作函寄綏英，計六頁。附詩一首，牛郎織女神話一篇，美術會刊《中國藝術灌溉在日本荒原上》短論一篇。下午以快郵寄出。監廚半日，與小廚工談話，視其炊膳治饌，並教以筆算方法。許士騏來，即與坐廚房外，談古美術品製模型之必要，並為寫一名片介紹衛聚賢君。晚間無電燈，汪漫鐸夫婦來談，即送其赴重大，十時歸寢。圭璋晨間來還二十元。

八日　水曜　霧。

上午為綏英母女工作事，致函衛賢，請其託于髯向教部去一薦函。下午理髮。講課兩小時，關於民謠諺語傳說及神話等。呂斯百請為藝術科演講，題為「中國神話與(藝術」[4]。定下星期二舉行。晚間中大戲劇學會舉行聚餐，到男女演員工作人員四十九人，餐後餘興，九時半始歸。水叔來談，小坐即去。擁衾讀《死敵》一篇，燭結花，目力不濟，始寢。

今日買雞卵十六個，價三元。

九日　木曜

昨夜數起趕老鼠。晨起見《鐵流》一冊，為所齧毀，可惡之至。上午寄金明軒先生函。訂報兩份，月費十二元。自今日起減去《新蜀報》一份。計九月付費二元。補破襪一雙一元四角，補破皮鞋一雙，二元。洗破衣二件一元二角四分，共付出六元六角四分。連同早餐寄信，七八元矣。晚間，讀書一小時，即寢。

4　于右任（一八七九──一九六四），字伯循，別號髯翁。國民黨元老，時任國民政府監察院院長。

十日　金曜　陰霧。

午，晤吳作人，即以《牽牛織女神話》贈之。因相約由彼譯為法文，並作插繪也。下午與作人同入城，至鼎新街前下車，同逛古董肆舊書攤，購得《赤雅》二本，一元五角。《新興文藝辭典》一冊，三元。赴美豐大樓中央銀行訪衛聚賢不遇。至老鄉親食包子稀粥，二元二角。過新知買蘇俄譯詩集《太陽》一冊，《舞臺藝術論》一冊，共價三元二角四分。過新華報館買廉價本《新哲學選輯》一冊，對折一元八角。夜宿中國文藝社。

十一日　土曜　霧。

雞鳴即起。赴青木關，幸有特約乘車證，登車頗迅速。十時已至青木關。略進食，赴綏英家，母女俱未歸。問知綏英在阮家溝第十四中學，即往看之。綏英方埋頭工作，甚勤懇也。此女孩處處可愛，直俟工作畢，方出，即同歸。出綏英六七年前寄我小照及書簡示之，英本富於文藝天才，以今看昔，反退步矣。

下午，英赴十四中學，送之往。未半小時，即離校。日暮送英還家。英母煨肉治餐相款，夜深方歸寓。

十二日 日曜

晨，寫成《戰士》歌詞，送音樂教育委員會繆天瑞，未晤。晤鄭穎蓀，談一小時。赴英家，英家招我食元宵也。

午餐約英及母弟與楊德琳君赴北平館小餐，五菜一湯，水餃六十，餡餅十個，共費十三元八角。餐後歸寓小睡，即赴英家，約英外出散步，其母竟禁不令出，老年人總是不能瞭解青年心理的。從英家歸寓，非常痛苦，蒙被而臥。將暮出赴閱報社看報，遇鄭穎蓀，即同散步，並參觀《益世報》造紙廠。

晚間月明如晝，今夜為舊曆臘月十五，是我生日，客館孤伶，徘徊街頭，不能成眠。踏著銀樣的月色，再赴英家，看見窗子的燈火，使我心跳，呼問其弟鵬生，英與母氣悶不樂，均已寢矣。步月歸寓，仍不能寐，步至關南，立小溪旁，看山上月子，成生日自詠五古一首：

明月照溝渠，流水聲鳴咽。
遠村吠亂龍，群山迷夜色。
客館不能寐，徘徊愁千疊。
我生三十六，孤憤誰堪說。
一身形憐影，千里雲伴月。
老母常倚閭，念我關山絕。
諸任紛長成，兄弟俱久別。
偶然得音書，展讀增愴惻。

有家不能歸，有書遭蟲劫。繞屋樹已枯，寒塘冰應結。
棲棲感歲暮，適生苦無策。逐逐情網中，勞勞困車轍。
一歲又一歲，月圓復月缺。且入空房裏，吟詩自怡悦。

詩寫畢就寢，久之不能成寐。

今天夜間，因係我的生日，俗喜生日食麵，所以到麵館食麵一碗。一個人孤冷冷的，見一小乞丐過，即邀其來食。這小乞丐是很畏縮的。小乞丐是來求乞飲食的，而我是來求乞愛情的，飲食男女，顛倒眾生，不得自解，如何如何。

英告訴我她的生辰是十一月二十四日。

十三日　月曜

晨赴綏英家，綏英已候於道，冀與余遇，因攜手同遊，向北碚公路前進。晨曦初上，零露瀼瀼，微霧迷茫中，彌望綠色，我同英走著談著，不覺已行數里。英問我所看電影，以何為佳，我說看過《十字架》《你往何處去》等片，很使人興奮，不僅得到愉快。在資本主義國家的產品中，如莎氏名劇《皆大歡喜》《羅密歐與茱麗葉》《仲夏夜之夢》，卓別靈《城市之光》《摩登時代》以及《復活》《卡爾曼》等都很好。還看過一法國片《麥秋》，一捷克片《慾焰》都是抒

一九四一年

情的名片，後者描寫性慾，多取象徵的方法，也是藝術上非常成功的。英訴說她看過的抒情名片，一為《桃花恨》，述一音樂家戀愛情殺的故事，一為《魂歸離恨天》，述一貧富不同，精神與物質突衝的戀情故事。她敘說內中情節，俯下首去流下淚來，我抱著她撫慰她好久才止住了悲哀。陽光是溫暖的，田裏的蠶豆都已開花，小徑上的蒲公英，也放出黃蕊，這已不像冬季，彷彿是故鄉的三月光景。濛濛的微霧中，景色是非常美麗的。兩點半到校，頭昏昏的，也不能休息。四至五時，講課一堂。晚間暢快的洗一個澡，清去不少積垢，就寢。

十四日　火曜

為了想使英的工作順利成功，入城訪衛聚賢，並將崖墓漢永壽、熹平等題識拓片送去。午有空襲警報，避入中央銀行倉庫地下室內。下午一時解除，進餐，再訪衛君仍不遇，即乘巴磁車歸校。

來回車錢七元四角，餐費二元四角，買笛一支二元二角，宣紙一張三元，《伊索寓言》一冊一元，《閩南遊記》一冊二元，《中國版畫史樣本》一冊二元五角。在沙坪壩舊書店買《元朝怯薛及幹耳朵考》一冊，《魏高湛墓誌銘》初拓珂羅版本一冊共二元七角。計共用去二十三元二角。二元五角。

晚間應藝術科邀請，演講「中國神話與藝術」，聽眾頗感興趣，內中多本校學生、作家及詩人。演講後與吳作人散步，即歸寢。月明如畫，甚念綏英。

十五日　水曜　晴暖。

下午，為程修茲先生書立軸，為唐光晉寫鄭文公碑頌字未殘本跋，覆必須即覆之函。收聞鈞天、吳子我、沈紫曼等人函。填報領米貼表。寄傅抱石快函。

四至六時講希臘古劇《冥土旅行》，並介紹湘劇、川劇中鄉俗對白劇及日本之「能狂言」。

晚間電燈時明時滅，作日記兩頁。夜雨淅瀝。

十六日　木曜　晨霧。

上午赴重慶，至上清寺下車。買《中國詩詞概論》一冊，一元五角。《帝國主義論》（增訂本）一冊，三元五角。赴浮圖關音幹團，云明日開教務會議。即下山至中央社晤芝岡，以二十元借之。至中國文藝社。晚間訪艾青，取回《世界性風俗談》一冊，又《北方》一冊，在其家晚餐。與蓬子各出菜錢二元。夜宿曉南處。

在盛家倫處取來抄本《蒙古歌曲》一冊，將交綏英譯之。

十七日　金曜

晨赴城內小十字時事新報館，取稿費五十元。至衛聚賢處談天。彼云于右任已允為綏英母女寫薦函，余之學術論文，于亦常讀。至蓬子處，以詩兩首與之。在商業場買印色一盒，五元。白壽山兩方，十八元。在鼎新街買《不走正路的安特倫》一冊，通俗本《神曲》一冊，共一元五角。《蘇聯見聞》一冊，二元。買《七月》一冊，一元。買白報紙本《列寧選集》一部七冊，特價十元。買稿紙，一元。柯洛連科著《惡黨》一冊，臺靜農著《建塔者》一冊，共四元三角五分。《接吻》一冊，一元七角。《俄國戲曲集》（海鷗、萬尼亞叔父、教育之果、伊凡諾夫等）四冊，共二元二角。《佛學研究》一冊，五角。《望帝杜宇叢帝縈令前志》一冊，《翻譯名義集選》一冊，二元。買《七月》一冊，《拾遺記》一冊，共一元。《述異記》一冊，《拾遺記》一冊，共一元。

赴音幹班開教務會議，到吳伯超、胡然、劉雪厂等。五時散會，擬返校不果。夜至國泰，宋之的邀約觀《霧重慶》（即《鞭》）一劇，十二時返文藝社寢。

晨付照相費七元，共用去六十八元七角，又餐費車費六元。得稿費五十元，用去七八十元，超出二三十元。

十八日　土曜

晨，赴文化工作會訪郭沫若，請其退還詩稿。

買襯衫一件，二十二元五角。

十九日　日曜

上午訪張道藩，不晤。探劉杜谷病，以十元贈之。午赴自助食堂開中國教育學會，未見人。即在冠生園午餐，二元五角。買鏡子一個，三元五角。返觀音岩中國文藝社，擬取物返鄉，途遇艾青、孫望、林詠泉等，邀同照相，出費五元。又同往食麵點。晚間至艾青處閒話。與盛家倫約秋季赴西北甘肅敦煌考古一遊。

二十日　月曜

晨起即候車返校。十一時，至文學院辦公處，取來法函恭一，許恪士函一。恪士為綏英推薦已成功，但在自流井南開分校，擬不令往。下午收蔣峻齋函，代綏英所刻圖章已送來，白文大

篆，秀勁可愛。講希臘古劇一小時。晚間無電燈，買燭兩支，八角。入浴。讀《望帝杜宇叢帝鴦令前志》終了。讀斯惠忒拉小說《接吻》序終了，即寢。

二十一日 火曜

晨起，左肩痛楚，或係入浴感受風寒。與宗白華先生早餐，來室閒談，見白壽山圖章甚愛賞，即讓與之。就校醫診肩痛。及午霧開天晴。作函寄綏英、子我、法恭、峻齋及同康旅社。晚間與友人談天，因肩痛，早寢。寢中讀《接吻》數頁，即入睡。

二十二日 水曜

晨，汪漫鐸來云：國立實驗劇院請我講詩。俟入城將中央訓練團音幹班課程時間定妥後再斟酌。

赴沙坪壩郵局寄綏英一函，匯去一百元。寄法恭一函，匯去二十元。覆子我一快函。買舊書《高爾基評傳》（鄭弘道譯）一冊，《國防前線的綏遠》一冊，共一元。《唯愛戀愛觀》（葉斯渥利夫桑著，默涵譯）一冊，價一元。即返城。取學校米貼一百元。午有空襲警報。二十四工廠被炸。

收綏英函，寄來蒙古軍歌數首，前作生日感懷一詩，綏英僅閱一過，竟能默記寫出，只短兩句，記憶力過人，真是非常聰穎秀慧的女孩子，怎麼能使我不熱愛她呢？

薄暮，蔣峻齋來，云我所得印章黃壽山邊款「井畾」二字，係徐三庚，印文被人磨去可惜。陶建基來，借去《文學的新道路》一冊，送來自著詩歌一冊請修改。晚間丑

圭璋來借去十五元。

澤蘭來，借去《死之懺悔》一冊，送來自著小說一冊，求修改並為介紹發表。

二十三日　木曜

昨日下午，得洪素野、黃小憶在上饒結婚簡帖，興晨寢中成詩兩首賀之：

素野生春綠，東風放玉梅。
窗前新月好，差可比蛾眉。

小憶知何憶，新情疊舊情。
此情如松柏，千載更長青。

寄綏英快函，即以此詩附去。收張道藩函。寄洪素野函。王宏發為宗白華先生借去二十元。

下午準備續寫〈中國原始的音樂與舞〉一稿，馬耳（葉君健）來談，並邀同往沙坪壩小餐，用去三元三角。又買《現代文藝》二卷二期一冊，三角四分。餐後再赴馬耳處談天，即返舍。燈下讀張天翼〈關於文藝的民族形式〉論文及〈早晨的車路〉、〈營外〉兩詩，《香港文藝縱橫談》通訊。郁風所編《耕耘》，頗得好評，這女孩子是很能幹的。

夜整理書籍。就寢，念綏英不已。何時能與綏英同寢啊。這女孩子老是遲遲不決的。

二十四日　金曜　雨。

寄李小緣、商錫永函。以《唐蕃會盟碑》稿，分寄于右任、居正等。下午擬入城，以已過三時，未去。寫〈中國原始的音樂與舞蹈〉五頁。熄燈前整理書籍，就寢。中夜思念綏英。

二十五日　土曜　雨，氣候降寒。

左肩仍微痛楚，較前略愈矣。上午，收學校薪金米貼二百四十元。晨餐二元，買花生米二角。下午崔萬秋來談，云國內政治問題，不至有分裂危險。

薄暮赴沙坪壩，買《托爾斯泰》一冊，《莫斯科新聞》一份，《現代青年》一冊，共計二

元。買油燈一個，八角。燈草，一角。本日除吃飯外花五元一角，大概是最儉的了。夜，油燈下寫〈中國原始社會的音樂與舞蹈〉。

二十六日　日曜

晨餐五角五分，橘子四角，花生二角。遇吳厚伯，約同往楊德翹家賀舊曆年。即過江，買橘子八角，大餅四角，過渡七角。在楊家午餐，肴饌甚精，醉飽而歸。返校已六時餘。

今日為舊曆庚辰年除日，工人多討賞金，即贈本宿舍男女三工人十八元。本日共用去二十元零五分。

有家的歸家。無家的歸廟，我是作修道院的僧侶，歸學校的宿舍了。除夕思念故鄉家屬，不勝飄泊之感。

二十七日　月曜　晴。

本日為舊曆年元旦，人家多有放爆竹者。送教室工人十二元，連昨日共送三十元。下午四至五時往教室上課，以徐培根來演講，學生俱不在。晚間撰寫〈中國原始音樂舞蹈〉一稿。宗白華先生來談天，熄燈時始去。

二十八日　火曜

晨汪漫鐸來，同往訪曹靖華、尚佩秋夫婦，談話一小時。再同訪馬耳，三人即往沙坪壩吃麵。

下午，吳子我來聘教員，伴同往訪楊德翹。晚間出席膳食會議。將〈中國原始的音樂與舞蹈〉一稿，從頭校閱一過，並自訂成冊，約一萬九千字。

薄暮，曹靖華來談，走時送之至江干。彼住江下立園，云房主為一學徒，入川時有資本三百元，今則發國難財，已達二十萬矣。重慶如此者甚多。

二十九日　水曜　陰。

上午讀靖華譯《遠方》終了。下午，吳子我來，旋去。樓光來先生還《水滸傳》一部。李白鳳寄來《黎明之歌》五十本。下午講課一小時，關於童話及少年讀物。

晚間交下月膳費五十五元。燈下寫家信一、法廉函一，附函二、法普函一、黃歸雲函一、傅抱石函一。

三十日 木曜

上午入城，至中央訓練團音幹班。下午講課兩小時，論音樂在抗戰建國任務中所起的作用，必須創造革命的三民主義新歌曲，喚起民眾，共同奮鬥，方能達到擊退敵人，建設新中華的理想。為學員者須抱犧牲精神，為此目的而奮鬥。

盛家倫借去原稿《中國原始的音樂與舞蹈》一冊。夜宿中國文藝社。

三十一日 金曜

晨起即赴音幹班。第一第二兩課，為男生演講，並詢問學生歷略。下午為女生講課一堂。下課後至胡小石先生處。又半年不見矣。小石先生言昆明《朝報》曾載緬甸考察團中有余名，此必另一人，借余名招搖也。夜宿中國文藝社。

二月

一日 土曜

晨赴實驗劇院尋王雲階，因該院擬請我講課，故往一談。王泊生君約便餐。餐後即赴音幹班講課一小時。取得薪金二百四十元。赴中英庚款會，取協助金一百六十元。

步行過川師前，忽有人拊余之背，云請演講。前後各一人導余入一小室，始知所遇者為特務機關中人。扃門守甚久，天已黑夜，始有一人傳云問話。其人初詢余對江南事件之意見，繼復指余為沙磁區共黨組織人。余力斥其妄，並厲聲責其無禮，告以余之歷略，及現任工作。自謂半生光明磊落，無事不可告人，余每日生活，均有記錄。以力行三民主義為志，亦並以此教人也。其人無言而去，繼復來一人，向余謝過，余即出。赴小店飲酒就餐。夜宿中國文藝社。

余為擔任文化工作者，學術研究者，近方搜集資料，思以孫總理一生，製為長詩或歌劇，並擬將三民主義，寫成詩歌，以藝術形式，向民眾宣傳，乃遇此無禮，殊不可解。

二日 日曜

無事擬返校，以精神甚倦，且以明日清晨實驗劇院訓練班請余演講，即在文藝社休息。下午三時。約王、陳兩人至樂露春小飲，用錢十五元。餐後赴民教館訪高笏之，未晤。即返文藝社。

晚間張道藩先生來演講歐洲現代藝術思潮，更深始寢。

三日 月曜

晨赴大橙子實驗劇院參加開學禮。院長王泊生請余演講，即作簡短數語云：戲劇二字初形，即係古之武士，持戈刀蒙虎皮而戰鬥之遊戲練習，意在保衛其種族。自封建社會產生，始淪為優伶賤役。今在三民主義之社會，劇人又恢復其本來價值，必須為民族而戰。將來並須為建國努力，以實行三民主義為終結，以發揮其廣大任務云。

午應民教館高館長招宴，在陝西街國泰，肴饌極豐，久不食魚，為之醉飽。同坐有馬叔平、宗白華、顏實甫、衛聚賢、盧冀野等人，他客如于右任、傅孟真等均未至。散席已三時，急返校，已過上課時矣。

收綏英、燕如、抱石、法恭、任子及教育部、社會部函。又高大章函。

晚間入浴甚舒暢。燈下寫日記。

四日　火曜

上午有警報。下午二時解除。左肩痛癒，右肩忽痛，右臂並酸楚。晚間再入城，赴國民月會及文化界晚會，有教育部長陳立夫演講及對口相聲、大鼓、魔術等節目。夜宿中國文藝社。

入城買《女優泰倚思》一冊，三元五角。《劇場藝術》一冊，一元。《戲劇崗位》六角。《新音樂》，二角。《民族形式商兌》，五角二分。《日本文學》二元。王壬秋注《楚辭》二冊，章太炎《國故典論》一冊，共四元五角。《蘇聯短篇小說集》一冊，一元三角。《二十年中國文藝思潮論》一冊，六元。《詩人李白》一冊，六角。共計價二十元整。為圖書館買參考書三十餘冊，共價四十三元。

五日　水曜　晨霧甚濃。

由城返校。午晴，天氣甚溫和。收綏英函，念之不能去懷。下午講課一小時。書籍整理清楚。作書覆抱石、燕如、高植、任子諸人。夜見明月將圓，苦思綏英，不能入寢。

六日　木曜　晴。

晨起右肩甚痛，大概夜受風涼所致。上午入城。下午一時至四時在中央訓練團音幹班講課，述屈原生平。夜赴國泰觀《離恨天》一片。是綏英所深愛者，故為取說明書兩紙，將送與之。夜宿中國文藝社。

七日　金曜

上午至大樑子實驗劇院，接洽上課時間。赴蒼坪街會仙橋為綏英選購紅色暖水袋一個，價二十四元。購三體石經拓片三張，價八元。購《外蒙古》一冊，四角。《譯文》「普希金號」一冊，一元六角。《蘇聯新土》畫報一冊，一元八角。《國際文學》一冊，二元二角五分。午晤盛家倫君，即以《良友畫報》「西藏專號」贈之。匯家中一百元，航空寄出。赴音幹班上課，一時半至四時半下課。下山在公共食堂就餐，一元八角。晚間赴盛家倫處，彼贈我《中國文化》月刊數冊。赴宋之的處，索還借去《伊凡諾夫》劇本一冊。晨購《新歌劇集》一冊，《星空巡禮》一冊，共二元四角。購書共用十六元四角五分。夜宿中國文藝社。

八日　土曜

晨早起赴車站，往青木關。霧甚濃。午至綏英家，英怪余未約而至，意不甚爽。即在其家午餐。下午英母即往辦公，讓余與英密談。英興致不佳，惟願余去。余心甚痛苦，即歸旅館，作就《觀離恨天影片》詩一首，復返與英觀之，並附言云：「英，我牢記你的話，我永久信你，假使失去你的愛，我活著便是多餘的。」英竟仍不解顏，即返寓，蒙被而臥，痛苦之至。窗外玩魚龍玩獅子者鑼鼓喧鬧，爆竹不休，益覺煩躁聒耳。念歐陽永叔〈生查子〉小詞，情何以堪。佳節已近元夜，不奈客中愁況也。

九日　日曜

晨起即赴英家，至其窗外，向女工問英晨安，即返。屢屢回顧英宅，不知再來何日矣。赴郵局發一函，寄英及其母。赴車站候車，下午方首途。在歌樂山又拋錨，燈火既上，車始再行。由小龍坎下車，過沙坪壩，買《蘇聯作家論》一冊，價二元三角。歸校。收到綏英一函，葛一虹寄來俄譯中文原稿《中國藝術簡史》一包，請余修正再發表。並欲余發表批評意見。收華傑、白鳳、訓榮及民教館各一函。

夜夢神巫作神歌，必昨日講《九歌》之所致也。

十日　月曜

晨起體倦，右肩仍痛。下午未講課。作四千字長函寄綏英。又作函慰洪深，因其前日自殺也。下午民教館為展覽古物出特刊，來索文稿。晚間，陶建基來請改詩。入浴，就寢。

夜夢祖母、母親，乘車而來，攜一鄉間少女，為余配偶，一驚而寤。

十一日　火曜　晴。

上午赴沙坪壩寄綏英、洪深快函，覆華傑一函。下午覆穆鍾彝、傅抱石及恩波表叔各一函。晚間覆常訓榮一函。購《南國》二卷一期一冊，五角。《文學月報》二卷五期一冊，五角五分。《詞曲通義》一冊，一元零一分。《東漢宗教史》一冊，八角五分。共買書四冊，二元九角一分。晚間略翻《歐美淫業史》及《女優泰綺思》兩書，即寢。苦念綏英不已。宗白華先生云：不是冤家不聚頭，戀愛必經波折，方能成熟，勿須悲觀。余但願其如此，但精神痛苦之至。陳思定借去高爾基《奸細》、屠格涅夫《愛西亞》各一冊。晚間，李茂仁送來小說兩篇，求修改。上午還圖書館《新疆之文化寶庫》（李考克著）一冊，《西厓刻竹》一冊。中宣部寄來《三民主義建國大綱》等四冊。夜宗白華先生來談。

十二日 水曜

寄蒙藏會政訓班倪健飛一函。晨，整理書籍寫字臺。至沙坪壩商務買《西窗集》一冊，二元三角六分。以白鳳寄來《黎明之歌》五十冊，交互生書店代售。遇林詠泉，約其來舍談天。下午，讀《西窗集》內梅拉美、波台萊、紀德等人譯作，《浪子回頭》一篇，頗富詩意。背痛益甚，服藥無甚效。天陰，風寒。食水餃一元八角。

晚間為中蘇文化協會葛一虹校改《中國藝術簡史》歷史、人名譯文錯誤者二十餘處，並撰一短論。

十三日 木曜 陰雨。

上午，晤王德箴女士，仲年請其午餐，邀余為陪。白鳳寄來《黎明之歌》第二期，為交互生書店售賣。購《蘇聯歷史講話》一冊，三元二角。診病，醫背痛，略愈。填送教育部教授資格審查表。晚餐後聞笛，忽動故鄉之思，淒涼寂寞，不可言喻，復念綏英不置。

十四日 金曜

上午，赴重慶。至民教館看古物展。衛聚賢邀午餐。下午一時赴中央訓練團音幹班上課。四時半下課，講《楚辭·九歌》。夜宿中國文藝社。

晚間為綏英赴七星崗製鋅板。中國藝術史稿交一虹。

十五日 土曜

晨赴省立實驗劇院講課，論音樂與戲劇。下午，赴音幹班講課。學生聽課甚有興味，為無上之安慰。下課後，途遇潘伯鷹約遊李園，花木扶疏，多老桂瘦梅，頗極清雅。聞過去為一稅吏所建。訪小石先生不遇，過芝岡處，見錢維城所繪籌海圖卷，胡某得自甘肅者。所繪日本地圖，方位皆錯雜。過舊書店買《苗疆民歌集》一冊，譯筆不佳，致失原來風調。夜宿中國文藝社，與吳作人等談至夜深。

一九四一年

十六日　日曜

晨訪張文光，取來稿費四十八元。至郭處贈《普希金》一冊。至田處取《戲劇春秋》一冊。至新蜀報【館】，取報紙所發表《原野》、《霧與陽光》兩詩。發行人陸蔚芳，所素識也。赴民教館看古物展，途遇衛聚賢，邀同飲於茶肆。至古物展覽會巡看兩過，漢明器及墓磚頗夥。于右任藏墓誌四百件，多精品。又王雪艇藏漢木簡一，黃文弼君所贈也。余所藏三體石經拓片及漢畫像等亦展覽。聚賢新得畫像及花紋漢磚多品，多往時所未見者。又顏實甫君展覽明人刻印四方，一印竹垞；二印為克生，克生崇禎時人。張溥泉所藏漢印漢封泥數方，皆名貴。新到西康照片多峽，讀之不啻親接其土俗也。

傍晚與作人遊鼎新街，過勸工局書店，買《新詩作法》一冊，四角。《有錢的同志》（小說集）一冊，二元八角。《人民》（詩集）一冊，一元六角。買小漆盒一個，二元。晚餐三元。買《陳簠齋尺牘》一冊，一元。《石室秘寶》二冊，二十七元。夜與作人、仲年閒話，買橘子，二元。共用去四十元。

十七日　月曜

晨餐後，與曉南同赴文協，在盛家倫處取回《原始音樂與舞蹈》原稿一冊。艾青交來四人合影一張，聞艾青言，田漢昨夜與安娥同宿，為其妻捉獲，大鬧而去，亦趣聞也。往七星崗取鋅版，不意竟為誤製，氣甚，大罵，店人允重製，即返校。下午收綏英、健飛、鐵弦、洪深等函。夜補寫日記。

晨匯寄家內八十元。夜，白華先生來談。

十八日　火曜　晴暖。

晨寄綏英《簡愛自傳》一冊，覆健飛一函。買《戲劇演出教程》一冊，三元六角。早餐八角八分。下午入圖書館閱參考書。覆張鐵弦詢漢石經函。並借《ASIA》一冊。遇葉君健，即同其散步。燈下細讀《第一次全國代表大會宣言》一過，釋三民主義，極為清晰。

十九日　水曜

晨入城，即赴製版所取鋅版寄呈貢梁發葉，付費十六元二角。下午過舊書店買《宋人話本八種》一冊，《新編五代史平話》一冊，《大唐三藏取經詩話》一冊，《中國新文學的源流》一冊，《詩歌學ＡＢＣ》一冊，《希臘神話ＡＢＣ》一冊，《中國民眾文藝論》一冊，《茶餘客話》一冊，《茶花女》劇本一冊，共十一元一角一分。至芝岡處閒話。邀胡小石師小酌。並過曾紹傑處觀所藏印章約數百方，頗多佳品。與小石師在樂露春小飲，菜不過三肴，付費二十元。晚間，小石師過文藝社談話，夜深始寢。

二十日　木曜

晨為勞軍義賣書字三條，一書〈荒原短歌〉，一書楚辭九歌〈國殤〉，一書新作小詩一首云：

茫茫寒霧壓重城，獨聽雙江鬱怒鳴。
幾日春花開爛漫，布穀聲裏勸農耕。

下午至音幹班講課三小時。晚間買《門外文談》一冊，宋濂《諸子辨》一冊，共一元一角。《新興文學論》一冊，七角二分。在新蜀報館買《俄文讀本》一冊，二元五角。

二十一日　金曜

下午汪漫鐸過文藝社來談，即同其外出買襯衫一件十九元，黑紋皮馬靴一雙八十元。物價日高，此次來城，竟用二百餘元。過華中買《劇場藝術》一冊，一元四角。晚間遇老同學聞鈞天，邀其食麵，用四元。鈞天來談，夜深始去。此公已任內政部司長矣。

二十二日　土曜

上午，赴山東劇院講課兩小時。下午，赴音幹班講課三小時。返文藝社。馮玉祥將軍託人求字，即作一詩贈之：

大樹聲威壯，中華一巨人。

將軍忘其老，倭寇畏如神。

照世懸肝膽，吟詩見性真。

但求紓國難，涕淚不辭陳。

夜為寫一條幅，並為曉南撰〈古物展覽會一瞥〉，交《教育與文化》發表。夜深始寢。

二十三日　日曜　夜雨。

晨雨漫沐，春泥滿街。九時乘重大車返校。收中國文藝社文藝月刊編輯委員會聘書，杜谷、綏英及孔學會函，學生文卷數冊。下午至沙坪壩買《西洋文學》月刊一冊，《現代文藝》二卷三期一冊，共一元八角。《三民主義讀本》一冊，四角五分。買橙子三個一元。返校晚餐。夜讀《西洋文學》。

二十四日　月曜　晴。

上午，食麵一碗，六角六分。前購雞卵三元，久忘食去，已變壞矣。赴沙坪壩寄綏英一函，《茶花女》劇本一冊。昨晚詢布質馬褲價格云一條三十九元，今晨竟高索五元，遂不再購。歸途遇抱石、之佛，以與抱石久不見，遂同過之佛家午餐，獲一暢談。之佛之子，亦善畫圖案，甚有父風。

過商務購《春渚紀聞》二冊，二元零五分。下午寄訓榮、齊燉各一函。晚餐後讀《春渚紀聞》第九〈紀硯〉一卷。讀林惠祥著《臺灣番族之原始文化》。夜夢如雲，睡眠不佳。

二十五日　火曜　陰雲不爽。

晨邀仲年早餐，三元。診病。王靄雲出讓西北科學考察團紀念郵票一套，一分、四分、五分、一角各一枚，付價二十二元。為婦女美術展覽會寫文。赴藝術科觀女生畫，以饒藺林之圖案，朱懷新之油畫最佳。

衛聚賢來還歷史系甲骨，竟被損毀二三十片，遺失七片。我之沙坪壩石棺畫像五張、新津畫像六張、畫磚兩條、鏡文一條、九石崗崖墓拓片四張、三體石經三張等件，竟亦欲吞沒，真可氣可笑也。

收守濟、法恭函。

二十六日　水曜

作書寄衛聚賢，追查甲骨。覆守濟、文化新聞社魯吳，匯與法恭四十元。下午寄出。畢任復旦農業經濟主任。且行且談，送之至沙坪壩。即將各函交相輝、劉海尼夫婦來談，旋去。畢任復旦農業經濟主任。且行且談，送之至沙坪壩。即將各函交相

郵。買托爾斯泰郵票三張，三元。葡萄牙詩人郵票一張，五角。郵匯費一元七角三分。買廣柑一元，早餐六角五分，交膳費五十五元，今日共用去一百餘元。

二十七日　木曜

上午入城，至勸工局書店為宗白華先生購德文《普希金》一冊。買《心防》、《演技六講》、《中國男兒》、《夜》、《文學月報》各一冊。將書交中國文藝社，即赴中央訓練團音幹班。下午講課三堂。晚間宿中國文藝社。

二十八日　金曜

上午，至米亭子，買《新婦女論》一冊，一元。《伊特勒共和國》一冊，五元四角。《川滇黔剿匪從軍別記》一冊，《文學週報》合訂本一冊，共五角。至蓬子處取來去年積欠稿費五十元。過文工會晤田漢、洪深。洪邀看電影，因其將赴粵任教中山大學，即與力揚等同往。夜宿中國文藝社。

三月

一日 土曜

晨赴實驗劇院上課兩堂。過五十年代書店買《讀書月報》一冊。此店為時與潮社離社同人所設，主人金君，出而招待，附設茶店，頗雅致。下午至中訓團音幹班上課三小時。下課過舊書肆買《近代文學家》一冊，一元二角。

返中國文藝社開《文藝月刊》編輯委員會，到宗白華、范存忠、商章孫、張道藩、王平陵等二三十人。會畢聚餐，酒肴頗盛。高笏之來訪，並送還拓片數種。夜宿社中。

二日 日曜

上午與宗白華先生看西康影展，出會場時，會中主持者請為題字。至中華書局買小泉八雲

《心》一冊，梅里美《高龍芭》一冊，共五元四角。過米亭子買《被開墾的處女地》一冊，《中國雜誌》二十八卷二號一冊。與宗先生赴中央圖書館觀國內外報章、雜誌、善本書、石刻展，頗多見所未見。場中遇馬叔平先生，且行且談，言及中大所藏甲骨，為衛聚賢展覽損失事，馬云衛與黃文弼，皆好出風頭，不忠實於學術。黃以西北科學考察團所得漢居盧木簡贈王雪艇，亦不應該如此也。出門時，館長蔣蔚堂請為題字，為題「舊籍珍秘，樂石琳琅；好古敏求，煥為國光」四語。午與白華先生進餐。即乘重大車返校。

收英庚款函、燕如函、洪素野函、文化運動委員會函。入城三日，計用去六十七元。中間買書二十八元。收入稿費及文化會交通費共六十元。夜讀《高龍芭》，疲倦即寢。

三日　月曜

收綏英函、文協函、江鶴笙函。上午買《文化新聞》一份，一角。定做馬褲一條，價四十四元，付十五元定洋。下午，覆綏英快函。覆文協選舉函。買《馬克思的哲學》一冊，張東蓀序，吳惠人著，無出版處，自云為反對恩格斯及俄人之誤解者，以客觀批判態度研究之云。買法郎士郵票一枚，六角。安徒生郵票六枚，一元。近喜集文藝家郵票，甫開此端，又必浪費金錢。晚間補寫日記五日。為白鳳賣去《黎明之歌》八十二冊，收回二十二元七角。胡煥庸送來《青年中國》季刊二卷二期一冊。又《漢唐間西域百戲之東漸》論文抽印本九十五冊。

四日　火曜

收校薪米貼二百三十一元四角。下午，周軾賢君來云，衛聚賢借本校甲骨被留去七片未還，又損毀數十片。約余同入城詢其究竟。赴沙坪壩買丹麥安徒生紀念郵【票】六枚，一元六角。

五日　水曜【原缺】

六日　木曜

晨入城，與周君至冠生園進餐，即赴中央銀行訪衛聚賢。久候不至，遂赴中訓團音幹班上課。講三小時。下課即至中央社小坐，以《漢唐百戲》贈芝岡。夜宿中國文藝社。計用十八元。

七日　金曜　夜雨。

以百戲論文分寄友好。至中英庚款會取來協助金二百二十元。上山至音幹班，泥濘極難行。為高級班講課一小時。以牙痛喉亦痛，即下山。參政會開會，途戒民眾不能通行，參政員皆來自

一九四一年

民間，而反畏民眾，殊不可解。過中央圖書館觀婦女美展佈置。牙痛甚，即赴文藝社取物。過舊書店買《近代文學家》一冊，《原野》一冊。六時乘車返校。頭眩若病，夜早休息。過沙坪壩時買《電影戲劇表演術》一冊。

八日　土曜

上午將破襪交縫窮婦修補，每雙一元五角，共補三雙。下午晤傅抱石，即同往沙坪壩飲酒，一元八角。買《魏蘭之介紹》一冊，一元八角，廣柑二元。花生三角。馬靴一小皮帶，一元。上午擦皮鞋兩雙，弄得滿頭大汗。春暖花開，彌念綏英。夜讀《高龍芭》，甚感興味，終卷始寢。

九日　日曜

晨訪王靄雲未晤。讀《加爾曼》一氣終了。即午餐。下午至沙坪壩為李白鳳匯錢。遇徐遲、袁水拍、馬耳、徐愈夫婦等，陪同遊兩三小時。晚間馬耳來送還手杖及《吶喊》一冊。補寫日記。頭眩如病。聞田間蛙鳴，月明照地，又思綏英不已。今日天燠熱，明日將有風。用錢七元。

十日　月曜　天陰。

晨餐後，沿江往磁器口訪徐愈。至其家已午餐。餐後觀所計劃鑿山洞工程。計二十餘洞，均甚偉大。徐愈云將寫〈蠻洞〉一長詩云。二時半歸。至校已逾上課時。收綏英函。晚間讀《三民主義》。用錢八元。

十一日　火曜

晨金靜安來，即陪其吃早點，用錢二元七角。同至沙坪壩，買廣柑一元。晚間將學生送來習作小說改畢。

十二日　水曜　夜雨。

上午將《漢唐間西域百戲東漸》一論文抽印本分贈友人二十餘冊。下午發出，並寄綏英一函。買卡機布馬褲一條，四十四元。買希臘神話郵票七枚，二元。

衛傳魯追悼會，與工學院教授曹萃文合送一聯云：

大巧若拙，大智若愚，治學皆中規矩；

有功不驕，有難不避，演劇亦見真誠。

傅魯為工學院機械系四年級生，人極忠誠，為中大戲劇學會最能苦幹之一員。常終日終宵辛

勤佈置舞臺，雖敵機臨頭，始終工作不避，此種人不可再得矣。

十三日　木曜

上午入城。即至浮圖關上課。夜宿中國文藝社。入城買得報紙本《鐵流》一冊，價六元，甚

不易得。又《司湯達小說集》一冊，《食貨》合訂本一冊。

十四日　金曜

上午至音幹班上課。午有空襲，下午解除。聞擊落敵機六架。講課一堂。入城，晚間燠熱。

買《給初學寫作者的一封信》一冊，《蒙派乃思的葡萄》一冊，共價二元。又《文學月報》一

冊，五角五分。

十五日 土曜 天雨。

上午九時在實驗劇院講課，至十一時下課。下午二時，赴文協監選舉開票。晚間選票結束後，與曉南、老舍、蓬子等赴樂露春菜館進餐，費六十餘元。散後並與芝岡等赴實驗劇院觀劇，所演為《四進士》，甚好。

十六日 日曜 晨晴。

九時半車返校。將馬靴騎褲脫去，愉快不少。下午赴沙坪壩至靖華處一談。晚間戲劇學會演《日出》，成績頗好。夜深始寢。

十七日 月曜

上午收衛聚賢函。將甲骨取去損失數十片不還，與之理論，蠻不講理。下午四至六講課兩小時。

十八日　火曜

上午，常訓榮來託為介紹二十五廠徐愈處工作。有空襲。下午赴沙坪壩將《黎明之歌》寄互生售賣。食麵一碗。買郵票一元六角。共用去五元。晚間整理書籍。買廣柑一元。收法援來信。

收李小緣寄來《重慶石棺畫像研究》一冊，係上海印，圖文俱美觀。

十九日　水曜　天氣晴暖。

上午講課一小時。將拓片等整理裝入篋中，將寄存宗先生處。下午曬皮大衣，裝箱中。

二十日　木曜

上午入城，在樂露春進早點，忽來警報，即藏入農民銀行防空洞中。解除後上浮圖關音幹班，講課三小時。夜宿關上。團員甚愛吾〈春在中國的原野上〉一詩。

二十一日　金曜

上午講課二小時，朗誦〈春〉及〈原野〉兩詩。下午講課三小時。夜宿關上。晚間曾與江定仙君至新市場進餐。

二十二日　土曜　天氣燠熱。

晨下山至大樣子實驗劇【院】講課兩小時，討論「情調與氛圍」等問題，並寫〈戲劇與戰爭〉一短文，交《今日戲劇》。

下午在新華商場買一小日記本，價四元。乘二時半車返校。在校門前遇高行健云：製藥公司發見一漢墓，並送來富貴文磚一方，約余星期一上午往指導發掘。晚間傅抱石來談，渠撰批評明清書畫家印鑒一文頗精彩。

二十三日　日曜

收綏英函。收法廉、法恭、法援、法普、法教諸侄函。晚間聽歌樂平劇社京戲，票價五元。

演者皆中大重大學生。

買《紅蘿蔔鬚》、《蘇聯文學》舊書兩冊，價三元。廣柑一元。天雨轉陰，晚間降雨。

二十四日　月曜　陰雨。

收杜谷函及詩兩首，即覆之。寄李小緣快函一件。寄綏英一函。下午講課兩小時，論平劇之技巧。晚間頭昏早寢。收學校米貼一百二十六元。

二十五日　火曜　雨止放晴。

上午應中國藥產提煉公司之請，往指導發掘漢墓，因其建築屋基，偶然發現也。下午與金靜安及歷史系學生再往，已掘竟。獲漢磚多方，他無所見。至沙坪壩買《現代文藝》一冊，《現代青年》一冊，八角。廣柑二元二角，襪子一雙二元八角，門鉤一個一元。本日共用八元。

二十六日　水曜

上午講課一小時。下午王靄雲來送郵票，計取其西班牙哥雅郵票十八張，價十五元，蒙古讀拉丁文一張、世界語紀念一張、德國作曲家三張，共三元。下午入城。晚間，聽音幹班音樂會，其中女生胡雪谷所唱頗可愛。又《茶花女》一曲亦佳。吳伯超所作《中國人》亦極動聽。

二十七日　木曜

牙痛，音幹班課請假。買《冰島漁夫》一冊，《彷徨》一冊，《風雨談》一冊，《郭果爾研究》一冊，《華雲雜記》一冊，共計十五元。又《實證美學的基礎》一冊，一元。買汗背心二件三十八元，皮鞋一雙五十元，廣柑三元。

二十八日　金曜　天雨。

上浮圖關，上課五小時。宿關上。與江定仙同進餐，甚儉，各自付賬，計餐費六元二角，連車費十元。

一九四一年

二十九日　土曜　晨霧雨甚濃。

乘團中車下山，至蒼坪街一元四角，進餐一元六角。為綏英尋購毛線，仍未見售處。過五十年代書店，見所售英美出版《New Woodcut》（Moleolm C. Salamau）〔《新木刻》〕一冊，極佳，心甚愛之，售價一百八十元，為一銀行中人取去。至七星崗乘車返校，三元八角。進餐二元五角，共用去九元三角。晚間牙痛，讀《華雲雜記》終了即寢。

三十日　日曜

上午作書寄綏英、顧建平，寄胡紹軒論文兩篇，因其索取也。下午赴沙坪壩寄出。買《希臘英雄傳》一冊，三元六角。《中國戲劇史略》一冊，《中國劇場史》一冊，《歌劇概論》一冊，共四元九角五分。合共八元五角五分。收徐愈、林詠泉函。晚間行素來談。

三十一日　月曜　晴。

焦灼的期待綏英。牙痛。付《新蜀報》費六元。下午一時，吳作人來，約我去畫像，因期待綏英，故未去。至沙坪壩即回。薄暮秦宣夫來[5]，約為兒童藝展寫一短文。晚間右齒痛，右邊頭角亦痛。讀周作人《風雨談》。

5　秦宣夫（一九〇六──一九九八），廣西桂林人。畫家。曾任教於國立北平藝專、國立中央大學藝術系。

一九四一年

四月

一日　火曜　晴。

右齒痛，焦灼期待綏英。昨晚寫成〈蒙古調〉一首，又〈蒙古牧歌與戰歌〉十首，即為念綏英而作。

上午寫《兒童藝展》一稿。下午赴沙坪壩將文稿送至陳之佛處。買范長江著《中國的西北角》一冊，四元。薄暮高長虹來，請其至沙坪壩晚餐，用五元六角。同訪巴金，巴金約往小茶館吃茶，云不久將去桂林。談一時餘即返校。夜讀《中國的西北角》一書，社會黑暗情形，深為浩歎。

二日　水曜

牙痛。苦念綏英，起坐不寧。讀《中國的西北角》一書。午將〈蒙古調〉等詩交徐仲年。下

午收馬叔平函，云唐立庵著《戰國銅器銘文研究》已收得材料四五百種，囑代集材料。理髮。燈下將《中國的西北角》一書讀畢。

三日　木曜　晴。

上午收校薪一百一十二元九角四分。看黃君璧畫展。收綏英函、宗白華先生函。下午赴沙坪壩寄法援、法教、訓榮、李傳鎬各一函。擬匯與綏英款已過時。買《仇十洲畫冊精品》一冊，價十二元六角。至陳之佛處談半小時。晚間參加中大戲劇學會。九時後始散。聽窗外蛙聲閣閣，甚念綏英。夜讀《仇十洲畫冊》。

四日　金曜　晴。

牙痛略減。上午寫寄法恭、法廉、法普、法輪等函。匯與綏英二百元。孫望辦詩刊費二十元。下午在沙坪壩遇馬耳，略談即返。過沙磁區學生服務社看報。昨為兒童畫展所作短文，已在《益世報》上刊出。〈在音樂會中〉一詩，已在《文摘月刊》登出。晚間大風，天雨。為黃君璧寫一畫評。請饒蘦林女士繪製《春與原野》詩集封面。夜雨，氣候轉寒。

五日　土曜　陰雨。

晨寄汪漫鐸、陳曉南、衛聚賢函，向衛索還與商錫永合攝照片。將評黃君壁畫一稿交曉南。下午作書覆馬叔平、劉杜谷並寄法寬、法韞一函及吳伯超、宗白華各一函。晚間因隔房住的芮某、李某幾個混蛋小子吵鬧不休，不能創作，讀《日本文學》終了。讀《食貨》。

上午讀《歌劇概論》終了。天氣奇寒，有如冬季，較之昨日燠熱，溫度相差甚多。作〈磐溪修禊次方東美先生韻〉一首：

東望烽煙急，西來涕淚多。

飄蓬千里外，載酒一相過。

細雨灘聲靜，微風花氣和。

高明遭鬼瞰，誰與作春儺。

六日　日曜　晴。

至化龍橋訪杜谷不遇。至上清寺舊書店買《國防文學論戰》一冊，《春琴抄》一冊，《對

馬》一冊，《元史紀事本末》一冊，英文《海鷗》一冊，《武士道》一冊，《人之子》一冊，《譯文》二冊，《中流》一冊，共計十五元。與孫望小餐八元。晚間頭痛欲裂，遂至中國文藝社早寢。寄馬叔平、郭沫若各一函。

七日 月曜

晨訪吳雨口不晤，訪韶華亦不晤，即返文藝社取書籍。乘人力車至小龍坎，再訪杜谷，云病小愈，已入城工作矣。午返校。下午講課兩小時。晚雨。讀《春琴抄》終卷。

八日 火曜

上午作〈島櫻詩次方東美先生韻〉：

生小住瀛海，玉質舞春風。
儂心如冰雪，儂命如飄蓬。
委身適上國，幸比妾勝充。
願得歡相愛，年年粉態紅。

未能忘情於元子也。下午赴鳳凰山碉堡吳作人處，晤秦宣夫、常書鴻等。與作人遊磁器口，月上始返。用錢四元。腹痛牙亦痛。天氣溫和適宜，甚念綏英，寄去《文摘月刊》一冊。

九日　水曜

牙仍痛。上午，講課一堂。下午讀《原野》（家寶作）劇本，頗愛之。晚間讀畢。收韓文秀函，即覆一函。收法恭函。

十日　木曜

赴音幹班。買《世界語入門》一冊，二元三角。收中英庚款三四月份三百八十元。遇舊同學楊治全君，彼又由政而為黨矣。下午講課三小時。下山赴百齡餐廳，參加回教文化協會招宴。應其餐廳主人要求為書四語云：飽吃一頓，可活百年。酒闌人散，天方夜談。同為作書者有老舍、郭沫若等。散後已夜十時。與巴金、芝岡、馬宗融等步歸。此餐館為回教所開，味頗美。薄暮往看攝影展，頗有佳作。

十一日　金曜

晨上浮圖關，上午講課兩小時。下午三小時。為講考古與文化問題。晚間下山，曉南約觀《秦良玉》一劇，聞不佳，未往。至五十年代書店，金長佑君請吃霜淇淋。晤王九餘君，云《今日戲劇》已停刊，稿可退還，將轉與李泰華君，交《三民週刊》。

十二日　土曜　夜來微雨，天氣薄寒。

晨赴中蘇文化協會，往看鄭振鐸編《中國版畫史》。晤張西曼，張云十四日為詩人馬耶可夫斯基逝世十一週忌辰，囑作一詩。午與張同往午餐。赴書店買法文本《馬耶可夫斯基紀念畫報》一冊，英文本《Soviet land》〔《蘇維埃的土地》〕畫報二冊，共七元。又在新蜀報館買《國際文學》一冊，英文本，四元五角。買《蜀典》一部四冊（武威張澍編），八元。《蘇聯藝術講話》一冊，一元。《輟耕錄》二冊，三元。鍾憲民贈世界語《戰時讀本》三冊。晚間訪葛一虹，贈《中蘇文化》「文藝專號」一冊。晚間無電燈。

十三日　日曜

赴各售商行尋買合適衣服，結果買新帽一頂二十六元，白色華達呢西服一套二百一十元。買青田石章一方，四元。晚間與仲年、孫望同出入城，無電燈。至雪園飲牛乳一杯，買光柑二元，四隻。買宣紙四元。

十四日　月曜

晨訪吳忠信先生，因開會匆促，未及談。余欲赴西北考古，不能不借助其政治力量也。應張鐵弦約，赴求精中學看漢墓。午前赴黃芝岡處代為題畫。

中午應馮煥章先生招請午餐，食饅頭稀粥，如歸故鄉。同席有老舍、何容、薩空了諸人。沫若因病未到。席間馮先生訴蔣繼先生於八中全會責張繼不應誣人為共黨事，又訴蔣先生訓言云：你們作報告的，一百件裏有九十九件是假的，只有一件也還可疑。人家讀書，你不讀書，你就報告他；人家刻苦工作，你懶惰，你就報告他；人家清廉，你貪污，你就報告他。全是妄報，替人加上紅帽子。所說非常沉痛，可惜上情不得下達，下情不能上聞，中間幹部作梗，不去傳達領袖寶訓，遂使人心惶惶耳。飯後馮先生又訴一事云，一位王大夫替他看腳氣，遂共閒話，王云某日有

兩特務持手槍捕一十八歲少女，女不知所措，疑遇盜，將學校徽章吞下，卡在喉下，由王大夫用手術取出，喉頭出血，大夫囑稍休息，亦不可得，為特務帶去。後不知此事如何結果。蔣先生聞知，甚為氣憤云。馮又訴其為旅長時，一伙夫幾被其軍法官苦刑問為盜犯，由馮自問，遂得真犯云。

散後下午四時，赴嘉陵賓館參加歡迎美作家漢明威氏，到二百餘人。購《中國經濟史》一冊，七元。晚間與徐霞村回寢室，談頗久。

十五日 火曜

晨訪晤吳忠信先生，談一小時辭出。至文藝社約華林、常書鴻同伴返沙坪壩歸校。下午寫日記。收韓文秀、劉杜谷、常法輪等函。晚餐後赴沙坪壩買書。過坪園前，見學生多人圍觀牆上所貼《新華日報》。黃昏暝色，已難辨認。因此報不能售閱，反而引起學生之注視。歸來過文學院教室，見李旭旦演講日蘇協定事件，學生聽者亦甚眾。由於圍觀報紙與聽講，可見在青年中所引起之關注。惟李某素持抗戰必敗論者，漢奸言論，足害青年，狗嘴不能吐象牙也。

購《現代文藝》一冊，《現代青年》一冊，八角。櫻桃二角，合計一元。自十日入城，一週間用去三百二十元，內衣服帽襪二百四十，書籍三十四元，宣紙一張、青田一方八元，外車費零用飲食三十八元。原有八百四十六元，現餘五百二十六元。

十六日　水曜

晨夢模糊，忽得一詩：

春花謝了秋花開，日日思君那得回。

獨上高樓空極目，兩行歸雁際天來。

晨餐食麵一碗，包子五個，一元四角。上午講課一堂，評曹禺的三個劇本，《雷雨》、《日出》與《原野》。晚間仍無電燈。

十七日　木曜

上午入城，先至中國文藝【社】將《談虎集》與《風雨談》兩書託曉南轉與蓬子。買英文《聖經》一冊，《文化擁護》一冊，共三元八角。赴中訓團音幹班適放假。後下山至舊書肆買《中央研究院集刊》五卷第三期一冊，《萍蹤憶語》一冊，《定盦文集》一冊，共八元。赴米亭子買舊書《中外花柳風俗史》一冊，二元。返浮圖關已昏不見人，回視重慶燈火萬千，關上涼風悠然，較山下涼爽，惟夜間蚊蟲咬人，不能成寐。讀《萍蹤憶語》。匯與法恭三十元。

十八日　金曜

上午講課兩小時。下午講課三小時。晚間在吳伯超家晚餐。訪詠泉不遇。夜讀《中外花柳風俗史》。

十九日　土曜

上午下山至曉南處小坐，即赴七星崗，乘巴縣公共車候兩小時。下午一時始返校。此次入城計匯出三十元，買書十四元，車費飲食二十元。自十五日至今共用七十元。

夜讀《中外花柳風俗史》終了，此書特詳於日本，可作日本風俗研究。嘗讀廢姓外骨氏作《買春婦異名集》，又作《買春考》，堪稱博雅之作，此書內述妓女迷信故事，亦一特點。

二十日　日曜

上午清洗寫字臺，整理書籍。下午曹靖華、王冶秋來。送王返歌樂山至紅槽坊始返。沿路二麥將熟，忽動詩興。歸沙坪壩，燈火煌煌矣。赴小食店就餐，晤巴金、馬耳、田一文約同餐。餐

後復至小食品茗。返校已九時。夜寫〈麥秋〉一詩。

上午收綏英明信片自陳家橋寄來。寄去《抗戰文藝》一冊，木刻畫數張。收劉杜谷函，又政治部《文化月刊》徵稿函。

二十一日　月曜

上午將〈麥秋〉詩重修改。下午講課二小時。晚間譯葉賢寧〈早行〉詩一首，為《谷風》譯詩專號用。捐送畢業生聚餐費十元。

二十二日　火曜

晨，楊白華來。約為所編《中國文化》撰稿。向王靄雲處，買來普希金紀念郵票一張，十二元。昨買但丁紀念郵票，一元八角。

二十三日　水曜

上午收三月份米貼一百二十八元四角五分。講課一小時。下午赴沙坪壩參加藝術科邀請張書

旂歡送會。為抱石篆刻寫一文與〈重慶漢代三種墓葬〉一稿並交宗白華先生。夜撰〈漢唐時代明器中之俑的溯源〉，夜深始寢。

二十四日　木曜

上午，赴重慶。先至新蜀報館，買《七月》一冊，六角。過中國文藝社小坐，即赴浮圖關音幹班。下午講課三小時。夜宿關上。用去車費飲食費十餘元。夜雨。

二十五日　金曜

上午講課兩小時，上午講課兩小時，下午講課三小時。上午為詩的朗誦方法；下午為漢代五言詩。夜宿關上，將「俑之由來」一稿清寫一過。〈麥秋〉一詩印成油印。晚間牙痛，飲酒略止。夜雨。

二十六日　土曜

上午下山買《被開墾的處女地》一冊，七元。《上海冒險家的樂園》一冊，七元，《現代世

一九四一年

界小說選》一冊，四元。《沒有太陽的街》一冊，三元半。《從人到猿》一冊，五角。午至郭沫

若處，將俑之由來一文交去。約安娥午餐，用去十二元餘。下午二時半車返校。晚間參加歡送中

文系畢業同學，九時始返。前夜苦思綏英成詩一首，補錄於此：

青木蒼茫隔野煙，浮圖關外草芊芊。

思君夢醒知何處，細雨春江聽杜鵑。

讀書一小時，《從人到猿》數十頁，頭昏即寢。

金靜安晚間來談，約歷史系開年會於五月十一日，並開古物展覽會，託為集展古物。柏溪分

校一生來送詩數首、小說一冊，託為修改。戲劇學會將入城演《日出》，推余為演出者。夜雨。

二十七日　日曜　陰雨。

讀《從人到猿》。收陳子展、王冶秋、洪深諸人函，及馮煥章先生代書字一條。

二十八日　月曜　陰雨。

下午，講「譯述的小說歷程」共兩小時。夜為王冶秋同學書字，作詩兩絕贈之：

同學少年忽已壯，風塵辛苦話斜曛。
幽燕歌哭不相聞，烽火巴渝又遇君。

指點前山歸路近，綠榕老屋杜鵑啼。
故人廿載情無限，遠送渾忘日已西。

二十九日　火曜　晴。

上午有警報。寄王冶秋、汪綏英、郁風、洪深諸人函。下午一時解除。抄舊詩集餐英集二頁。晚間金靜安來談。

一九四一年

三十日　水曜

上午講課一小時，論翻譯文學。收張治中請柬，收王治秋函。晚間徐仲年來，將《文藝月刊》稿，託為帶入城內。交五月份膳費七十元。

五月

一日 木曜

勞動節。上午入城，至兩路口下車，即赴中央訓練團音幹班。下午講杜甫詩三小時。收四月份薪金。下課後下山赴觀音岩，將文稿交【文】藝月刊社。小雨。赴同事江定仙家晚餐，並為其妻蘇信女士講余所作詩集《收穫期》中詩數首。返文藝社泥濘不堪，乘轎上山，價一元六角。今日雖係勞動節，但勞動者仍不得休息，以休息則餓肚也，惟有多送數角為其飲茶而已。

買小說介川《河童》一冊，一元。《中蘇文化》一冊，一元二角。黃氏日抄殘書五冊（正德戊寅歲秋九月菊日書林龔氏明寶書堂鼎新刊行，按此為明武宗正德十三年即西曆一五一八年），價五元。書名《古今紀要》，惜不完。據辟疆師云：此係新安汪氏仿刻。

余居浮圖關上一室，窗外綠樹，輒有杜鵑啼叫，晝夜不已。今日下午講課時，室門砰然忽

開，出視門側死一杜鵑，蓋自觸門上而死者，撫之猶溫，即取置講臺上，令諸生作〈歌鳥之死〉一首。此鳥善啼，川中關於此鳥傳說頗多，俗謂之「喊喊鶯」云。

二日　金曜

入市，購剪刀一把，樟腦兩元，擬將杜鵑製為標本。上山至音幹班，即將死杜鵑取出，將皮脫下，幸未傷損皮膚皮羽，即用樟腦防腐。晚間煮肉食之，將骨蒸出，肉味亦頗美也。晚間有學生四五人來室，談至熄燈始去。

三日　土曜　晴。

晨由浮圖關山上西行，徒步至小龍坎始下，返校不久，即有空襲，城中兩路口、七星崗等處俱被炸。晚間仍有電燈。夜雨。

四日　日曜　陰雨。

收中英庚款會函，即覆之。下午三時入城，買《ASIA》一九四〇年十一月號一冊，價四元

五角。《新舊約輯要》一冊，五元。《密雲期風物小紀》一冊，一元。過中蘇文協，侯外廬贈最近一期《中蘇文化》兩冊，內有蘇聯所編〈中國藝術簡史綱目〉，係請余校正，並綴短論於後，以供蘇聯中國藝術史家之參考。

晚間參加政治部長張治中邀請晚會。到文化界甚眾，並有音樂電影諸遊藝，散會已夜半。宿文藝社。

五日　月曜　晴。

晨，返校。遇宗白華先生即同行。過商務書館，買《謝宣城集》一冊，六角。下午頭昏。講課一小時，論譯述高爾基作品。晚間陶生來借書一冊。入浴。補寫日記。收四月份校薪一百一十四元七角。

六日　火曜

晨餐麵一碗，包子五個，二元。蔣峻齋交來圖章三方，一「懷風閣」，一「綏英」名章，一黃壽山石有「井田」邊款，徐三庚舊印也。金靜安來借藏書展覽，允以舊藏明精刊本《袁中郎解脫集》一部，明精刊多圖《狀元圖譜》一部，《敦煌石室秘寶》一函，《漢魏六朝人寫經》一卷

等借與之。

下午寫信與綏英，即擬發出，接到綏英二日信，約三日後她來，很是高興。宗白華先生說我面有喜色。頗能看出心事。寄綏英的信也暫時不發了。讀高爾基《二十六個和一個》，仍是非常愛好。晚間赴沙坪壩學生服務社讀《草原的故事》未終一篇，即赴郵票社看郵票。

過書店晤巴金，散步閒談。買來高爾基《給初學寫作者及其他》一冊。與巴金論高爾基小說，以早期藝術為佳。過重大理學院前，巴金與田一文始去。

本日買書一冊，短褲一條，蚊煙一束，線袋一個，連早餐共用八元一角五分。又郵票一元。

寄綏英《中蘇文化》一冊，《漢唐西域百戲東漸》一冊。

薄暮周圭來，出示文彭刻印一方，並約為畫像。

八日　木曜

晨，赴沙坪壩乘車往浮圖關音幹班。至上清寺下車，進餐。在舊書店買鄭振鐸編《俄國文學史略》一冊，一元五角。赴中英庚款會交去工作表。遇實校楊君略談即上山。下午講課三小時。天晴，下山入市，買明刊殘本《思田書》一冊，六角。短褲一條，價二十二元。遇杜雷同往吃麵，六元。買《收穫期》三冊，六角。一日之間，共用去四十一元。步行返山，新月皎然，月子

將圓，思念綏英不已。夜讀《思田書》終了。述明代進攻廣西瑤人情形，慘酷如繪。

九日　金曜

上午講課兩小時，論神話與民間傳說寓言等。下午有空襲，上清寺等處被炸。解除後，講課兩小時。晚間無電燈。收張沅吉自滬來函。

十日　土曜

晨，返校。午有空襲，李子壩等處被炸。下午赴沙坪壩，買《勞動人民的兒子》一冊。張沅吉借去書數冊。

晚間計劃寫一短歌劇，取流行於故鄉潁河流域的民間故事為題材，名為《海濱的吹笛人》。油燈下即開始撰寫，將序曲寫成始寢。張沅吉來，借去書兩冊，託為選小說譯成英語。

十一日　日曜　陰雨。

歷史系開文物展覽會，出品中有羅志希藏李秀成稟帖一件，葡萄牙總督所具不賣鴉片甘結兩

一九四一年

件，及傅振倫藏唐人寫經兩卷。一長卷尤可愛。余出明刊《解脫集》一部，《狀元圖譜》一部，亦應景而已。金靜安先生邀午餐。下午，王獻唐君演講。顏實甫君來觀。彼出品有朱竹坨印一方，唐百川校書印一方，克生印兩方，邊款皆可愛。又漢銅印四方，真贗殊難斷。薄暮六時，散會。燈下撰歌劇。夜雨頗大，農事已足。

十二日　月曜　陰，天氣涼。

上午撰歌劇。下午講課兩小時，論長篇小說作法。朱金聲來，取去交來文稿一冊。晚間撰歌劇。圭璋來談，旋去。還圖書館書二十餘冊，懼空襲炸毀也。

十三日　火曜

上午撰歌劇。下午，監廚。讀曹靖華譯《我是勞動人民的兒子》，利用舊形式，加以新內容，將烏克蘭地方民俗寫入。土地的芬芳，牧歌的情調，極能動人。夜將此書讀畢始寢。

十四日 水曜

上午講課一小時，論如何創造民族的文藝，其手法應是極富土地色彩的。下午將歌劇《海邊吹笛人》寫畢。夜撰〈海燕的歌人〉一詩，紀念高爾基，寫畢始寢。

十五日 木曜

晨起，將詩略修改。即乘車入城。詩稿交中蘇文化。過文藝社小坐，即登山赴音幹班。由兩浮舊路而上，頗多炸彈洞陷。下午講課三小時，論白居易詩：一、作官不忘作詩，產量極多；二、作官不忘平民；三、通俗，老嫗都解；四、見重外國。夜宿關上，飲酒為醉。無力振作時，輒飲酒一小杯，已成嗜好矣。

十六日 金曜

將歌劇修改一過。上午十時，有空襲，投彈頗多。下午講課三小時。在防空洞中與吳伯超談所編歌劇內容。晚間交與呂君複印。呂君言一士兵奉命修理旗杆，杆折跌下，腿斷，口鼻出血，

一九四一年

氣息奄奄，甚慘，彼寫一詩哀之。晚間與滿謙子君論文學與音樂。楊遠輝還來《譯文》「普希金特號」一冊。借與張震南《北方》一冊，《介川龍之介小說》一冊。

十七日　土曜　微陰。

晨下山。赴中蘇文化協會看政治部畫展，木刻中不見盧鴻基作品，不知他病體好些麼。本想去看杜谷，看看天晴，怕有空襲，便不去了。赴七星崗乘車，遇盧冀野、吳作人，與盧同一車返沙坪壩，歸校。

為了期待綏英，宋瓶瓶子中插了一束黃花已枯萎了。非常思念這女孩子，又不見來。收燕如、汪漫鐸、法恭、若渠、杜谷等函。若渠呈報中國藝術史學會改組，舉馬衡、董作賓、滕固、宗白華、胡光煒、陳之佛、常任俠、徐中舒、傅抱石、梁思永、金毓黻十一人為理事，已請社、教兩部備案。

下午，讀《死魂靈》數頁，赴辦公室取來綏英等函數通。英為生活，終日的忙。這女孩子不要折磨壞了，連對愛人的約會，記憶力都壞了。

赴曹靖華處談民間故事。赴沙坪壩買竹箱，想將心愛的書移送柏溪去。滿街都是學生，南開、重大都在演戲。赴書店看書，又擠滿學生。過舊書店買《讀書顧問》一冊，《騎隊》（歌劇）一冊，共三元五角。至銀光買普希金郵票二張，柴霍甫四張，羅馬尼亞畫家五張，匈牙利詩

人五張，共十四元。回來聽音樂，悲多芬第四交響樂章。天雨。到房間裏將郵票一張張貼好。寫數日來的日記，熄燈後始寢。到處聽到蛙聲。

十八日　日曜

覆杜谷函。下午寄綏英函，約於禮拜六赴青木關。金啟華來借《死魂靈》一冊。

十九日　月曜

上午有空襲。下午講課二小時。晚間中大戲劇學會演《雷雨》，任舞臺監督。以痔痛早寢。

二十日　火曜

牙痛。晚間至巴金所開書店買《現代文藝》一冊。遇楊楓女士，即送其返交大。楊為漫鐸夫人，能寫劇本。

一九四一年

二十一日　水曜

牙痛。晚間演戲。

二十二日　木曜

晨赴化龍橋。上浮圖關，有空襲，未上課。下午解除已三時半矣。

二十三日　金曜

晨撰〈澤畔的行吟詩人〉長詩一首。定五月五日詩人節紀念屈原。上午講課一節。天燠熱。下午講課三節，白居易詩及胡笳十八拍。課畢下山。晚間寓中國文藝社。以詩交孫望轉安娥。並商《中國詩藝》出版事。報載知友滕固卒於二十日。

二十四日　土曜

晨四時即起。赴車站，買票赴青木關。上午九時抵青木關，入旅舍略休息，即出門擬尋綏英。遇綏英來迎，把臂同入山谷中，喁喁共話。薄暮與英別，自歸旅舍，英亦返家。夜為臭蟲所苦，不能成寐。

二十五日　日曜

晨赴英家。見其母及義母白太太，白雲梯夫人也。其義母能粵語、蒙古語、俄語、擅內地各省方言，常隨白駐庫倫云。以《中國的西北角》及《我是勞動人民的兒子》兩書與綏英，終日在英家。

二十六日　月曜　晨雨止。

與綏英義母白太太同赴車站，英視余等上車始去。至賴家橋，白太太返家。有空襲警報，急弛至金剛坡始停。綏英以歷年所存小照交余，途中展視，珍愛彌甚。下午一時抵校，略休息。周

仁齋來請為題紀念冊，以「細雨春江聽杜鵑」一詩為書冊上。未上課。收張西曼、胡彥久、李白鳳、良伍、孫守任等人函。晚間看國立劇校演《以身作則》趣劇，與巴金閒談。歸寢已十時矣。

二十七日　火曜

胡彥久請余往任國立音樂院教授，作書覆之。搜集資料，寫〈抗戰以來的詩歌創作〉。

二十八日　水曜

赴沙坪壩結算《黎明之歌》帳目，收回九元。匯款三十元寄法恭。買《現代青年》一冊，《野草》一冊。收米貼一百五十六元。

二十九日　木曜

上午赴浮圖關音幹班講課三小時。明日端陽紀念屈原，河中玩龍舟。

三十日　金曜

今日為舊曆端陽，屈原投汨羅江自殺之日，定為詩人節。今晚並舉行第一次詩人節晚會。在音幹班講屈原生平，共上五小時，下午六時課畢下山。先至中國文藝社，即同曉南赴法比瑞同學會參加詩人節晚會。會中推余誦楚辭，于髯秉燭相照，因誦《九歌・國殤》一章，散會已十時。回中國文藝社，與孫望、仲年計劃出版《中國詩藝》第一期。即以李可染繪屈原像為封面，由余題字。

三十一日　土曜

晨起，乘公路車赴永興場綏英義父白雲梯家，八時至場。先候倪健飛、陳其元，繼與健飛訪吳忠信。與吳談良久，辭出赴白雲梯家。白為蒙古革命前輩，精於蒙漢文，學問頗好，亦有古董癖，相得甚歡。

下午綏英來，美麗逾於往日，梳成雙辮，嬌小可親，恨不擁而吻之。留寓白舍，野水周堂，時見白鷺。夜則蛙聲如沸。坐久始寢。星斗歷歷，銀河在天，為英誦「露似珍珠月似弓」之句，巡迴數四。

六月

一日　日曜

晨與綏英散步至後山，即並肩小坐，密談良久，始歸早餐。餐後辭別白氏夫婦，返永興場，其元、健飛送余至車站始去。遇空襲，候至下午三時，始得歸車。抵校晚餐，入浴，冷水淋頭，暑熱頓減。夜補寫日記。

昨晚寓白氏山居，清宵與綏英聚坐，成小詩一首云：

野水周堂吟萬蟲，清宵聚坐兩心同。

牽牛織女臨河語，露似珍珠月似弓。

二日　月曜　燠暖，室外達百度以上。

曬臥榻，臭蟲多死。晚間將〈抗戰四年來詩創作〉寫畢。

三日　火曜

收五月份校薪一百一十四元八角。寄白巨川《說文》一冊，《史學述林》一冊，《西域文化論文》二冊，〈西藏拉薩唐蕃會盟碑〉一文，〈發掘漢墓紀事〉一文。寄白太太《水滸》一部，寄綏英一函，孫望一函。晚雨。

陶生來談云，昨日一日間，磁器口米價每石由一千元漲至一千二百元。附近所駐高射炮步隊，三日未吃飯，僅食麵條一次。地質調查所亦三日未吃飯，饑餓恐慌，似已開始矣。

四日　水曜　望雨復晴。

上午講課一堂，準備結束。下午寄綏英詩一首。寄馬叔平一快函。收老舍函，法恭函。燈下作詩一首，祝馮煥章先生六十壽。

馮將軍，壽六十，精神旺，軀幹直。重節義，崇真實。不愛財，不怕死。論兵殺敵意縱橫，浩然正氣貫白日；六十年中外侮頻，豺狼盜賊紛入室。將軍百戰老益壯，邊關坐鎮甘鋒矢。讀其日記，即民族戰史；讀其詩歌，則血淚盈紙。嫉惡如仇，愛兵如子；接物推誠，教戰明恥。願祝將軍壽無窮，青如松柏堅金石。炳炳煥為民族光，千秋萬歲常如此。

五日　木曜

晨起，將老舍寄來宣紙祝馮詩寫就。寄法教一函。上午赴浮圖關，閱卷畢。下午下山入城，買《奇怪的牆壁》一冊，《知堂文集》一冊，《神與英雄》一冊，《俄羅斯名著》一冊，《歷代征倭文獻考》一冊，共洋拾元。赴中英庚款會取來協款三百八十元。約陳曉南、郭尼迪吃粥，忽來空襲警報，即避入行政院服務團洞中，夜十二時始歸寢。與徐霞村夜談。

六日　金曜

晨上浮圖關，途遇昨夜死難者頗多，用席子捲起，上面放一公雞，大概多是窮困的市民。聞昨夜一防空洞中，窒息死者千餘人。

上午將《海濱吹笛人》後記寫畢，約二千餘字。下午將油印稿整理五份。領軍米三十七斤半，洋四元八角。市價每斗，已售一百二十元矣。下午下山，沿途見新兵，多十三四齡小孩子，一號兵只有兩支普通軍號長。天真的笑容，已不存在臉上了。晚間收家信數通。夜校油印歌劇稿。氣候頗涼，望雨甚急。漫鐸夫婦來談，送之返。

七日　土曜

晨，存入中行四百元。一存就變質，所以多不喜存款。想為綏英買東西，又不知她愛用甚麼。收郭沫若函，馬叔平函。收法韞函，收法寬函。

八日　日曜　天不下雨，夜小雨又晴。

下午開中國藝術史學會，到陳之佛、金靜安、宗白華、秦宣夫等。晚餐後赴沙坪壩買稿紙二百張，五元四角。買《現代青年》一冊。與巴金吃茶閒話。返寓，巴金送至重大後江邊，又坐談小時，天似有雨意，即返。夜小雨。

九日　月曜

上午赴沙坪壩寄綏英一函，錢二百元，又《海濱吹笛人》歌劇一冊。下午上課一堂，講歌劇作法。覆胡彥久一函。收綏英一函。晚間入浴。燈下覆馬叔平函，郭沫若一函，為劉逢祿撰墓壙序。天雨。

十日　火曜

上午，晴。寄傅鎬、振錦、良伍、法寬、法韞、君謨各函。收法廉來電。

十一日　水曜

上午講課一堂，論詩的朗誦。此為本學期最後一次演講。下午天雨。

十二日 木曜

上午入城，至兩路口下車。訪劉真如，為法廉寫一薦書。至上清寺舊書店買《內蒙盟旗自治運動紀實》一冊，價三元。上浮圖關，微雨。下午講課三小時，為學員誦《海濱吹笛人》。晚間下山赴勸工局街買《新歌初集》一冊，二元。舊本《新演劇》二冊，二角。《新音樂》二卷四期一冊，四角。至肇明體育社，店員云：此次大隧道因重慶防空長官不負責任，在內窒息而死者共計一萬一千四百七十五人。當局擬於清晨五時前，將死屍完全運走，圖掩委員長之耳目，故未登記者，尚不知運去多少。後蔣先生來視察，見死屍累累，心為大痛，云「此真亡國氣象」云。且死者死後，即被洗劫，多有衣褲不完者。一警士取去金戒多枚，後被槍決。過米亭子問售舊書者云，此一短短小巷，計死四十七人。買《四騎士》一冊，《蘇聯印象記》一冊，共五元。黑夜中赴唯一電影院前隧道口憑弔，兩側店門有家人死盡，始終未啟者。聞人死時，哀哭長號，至於無聲，多互咬肌膚，撕碎衣服，痛苦之狀，雖但丁《神曲》描寫地獄景象，不能過也。〈蒙古調〉及〈蒙古戰歌與牧歌〉已登《文藝月刊》二期。夜宿中國文藝社曉南處。

十三日 金曜

上午七時赴浮圖關音幹班，過舊書店買《奇怪的房子》一冊，二元。下午講課三小時，為男

一九四一年

生組朗誦《海濱吹笛人》。齒痛。晚間聽柴可夫斯基等人名曲。夜間將課卷修改完畢，始寢。

晨以一百七十元交曉南，託其匯寄家內及法廉。真如介紹函快郵寄出。

十四日　土曜

以《海濱吹笛人》初稿贈伯超、定仙、望湘，並分寄田鶴、杜雷、李嘉等人。下山至化龍橋

乘車，歸校。下午有警報。空襲五時解除。米每斗由一百二十元漲至一百五十元。

收胡彥久函，約往任暑期音樂講習班中國音樂史及歌詞研究兩課演講，八月一日開課。因可

與綏英相近，即覆函應之。收白鳳、杜谷、蔣碧微等函，分別覆之。

十五日　日曜　燠熱。

上午赴沙坪壩寄彥久等函五通。下午有空襲，二時解除。買《西洋文學》三期一冊，一元八

角。《國文月刊》一卷七期一冊，三角。將衣箱一口，託事務處交陳行素寄存。買大麗花、白蘭

花，五角。

十六日　月曜

收王冶秋函，內馮玉祥先生字一條。天小雨，旋止。晨訪許恪士詢實校改屬情形，此校余自大學畢業後，即任高中部主任七年，造成良好之學風與成績，今若校史中斷，固甚惜之。下午寄綏英一函。

十七日　火曜

上午赴圖書館查書，並借來關於蒙古書籍二十餘冊。下午金靜安來約看漢墓，在石門村後，計有三墓，亦一漢墓群也。赴衛生室打預防針。薄暮，傾盆大雨，枯禾得此甘霖，人心大快。夜為《海濱吹笛人》作注七條。

十八日　水曜　晴。

寄白巨川一函。天氣燠熱。五時晚餐後，入城，參加高爾基逝世五週年紀念會。到馮玉祥、郭沫若等，外賓到蘇聯大使等，有曹靖華等報告，余朗誦高爾基致孫逸仙先生書。散會已十一時。宿中國文藝社。

十九日　木曜

上午赴音幹班。下午講課兩小時。晚間身體痛疼，病虐。

晨赴雞街口擬拔牙，醫生未在。赴郵政匯業局寄家一百元。為綏英買衣料一件，二十二元。

寄法廉快函一，孫望函一。買《中國政黨史》一冊，八角。取得稿費六十元。

二十日　金曜　天雨。

因病未講課，疑為瘧疾。臥讀《政黨史》終了，《芥川龍之介小說集》終了。

二十一日　土曜　天雨。

在山臥病。

二十二日　日曜　下午雨止。

下山返校，取來米一斗。十九日買皮鞋一雙，四十五元。取〈蒙古調〉稿費六十元，均用

去矣。

晚間服奎寧四粒。收綏英、法恭等函。

二十三日　月曜　晴。

上午有警報。解除後，晤顧頡剛君[6]，略談。晚間大雨，服奎寧。收抱石函，杜谷函。夜讀《死魂靈》。

二十四日　火曜　大雨。

晨起，文學院工友送來存防空洞一箱，內珍愛書籍數冊盡濕。下午與顧頡剛君談話，顧擬印我往歲所著《漢唐之間西域樂舞百戲東漸史略》一書。晚間服奎寧四粒。希特拉於昨日進攻蘇聯邊境，世界戰局又復擴大，此次必法西惡魔命盡時矣。夜讀魯迅譯《死魂靈》第六章終了。此書極佳，譯文亦極得神，令人不忍釋手。

6 顧頡剛（一八九三——一九八〇），江蘇吳縣人。史學家。歷任北京大學、廈門大學、中山大學、燕京大學教授，以及史學研究員等職。曾主編《文史》等刊物。抗戰時期任參政員。

二十五日 水曜

下午五時輒不適，彷彿病瘧。赴沙坪壩買《文藝戰線》一冊。收曹靖華函。

二十六日 木曜 天氣甚熱。

服奎寧。赴沙坪壩買二元，得八粒。以米贈陳之佛，約其來取。買《蘇聯畫報》一冊，四元。

二十七日 金曜

上午赴浮圖關。下午講課三小時。服奎寧。收學校米貼二百五十元。

二十八日 土曜

午有警報。下午回校，取來米三十斤。

蔚堂。

午有警報。下午乘黃包車入城，赴滕固追悼會，至巳六時餘，人皆散去。以輓詩三首交蔣

二十九日 日曜 天燠熱。

故人從此逝，落塵遮遺編。朗朗山嶽姿，胡不延壽年。憶昔清遊日，北湖荷田田。疏柳夾長路，小車衝野煙。訪書趨古肆，有獲雙眉軒。求畫得逸品，拳拳忘睡眠。所集亦既多，寇來盡棄捐。君物與我物，回思空情牽。前歲晤巴渝，君旋去百滇。為述滇池美，召我往盤桓。去歲君復歸，執教共几筵。樂此數晨夕，妙緒發連娟。送君過龍隱，一別隔人天。今日奠君酒，知否到重泉。

君善為文章，鴻筆世所驚。創造擅稗史，早歲享令名。中年遊歐陸，學藝復大成。拓碑登龍門，搜奇更北征。旅途探史跡，研古擷其英。論畫窮流變，吟詩發性情。與君為學會，來集皆宏明。方期揚國華，高舉振八紘。孰意即永別，奄忽歸荒塋。光彩照瀛海，壽命短巫彭。念君更寥落，不覺淚縱橫。

一九四一年

君逝前五日，尚復寄書來。發箋意懇至，作字亦奇瑰。上言臥病久，盧庭生莓苔，肌體雖云損，精神日漸恢。下言藝術會，報部莫遲回。良朋蒞巴渝，嘉集望速催。君情猶如昨，君才未全灰。思君如夢寐，遺箋怕重開。悲風撼堂戶，日暮悵蒿萊。

晚間，至中國文藝社，王平陵邀同晚餐。夜寓社中。

三十日　月曜

晨返沙坪壩。午有警報。傍晚理髮，入浴。瘧疾仍微發。

七月

一日　火曜

上午收校薪一百一十四元九角。將戲劇小說試卷閱畢，成績分數送交註冊組。寄綏英一函，附入恪士函。寄平陵《海濱吹笛人》一冊。晚間赴沙坪壩買《西洋文學》第四期（十二號）一冊，《詩創作》創刊號一冊，《麵包與自由》一冊，共九元二角。買日記本二冊，三十二元。買短褲一條四十五元。月薪所餘無幾矣。

二日　水曜

上午修皮鞋底五元，贈工友十八元。填寫米貼表。連日燠熱，溫度達百餘度。

三日　木曜

上午赴浮屠關，乘車至化龍橋，四元。為綏英買麻紗衣料一件十八元，乘滑竿上山六元。氣候甚熱。午晚餐六元。取來薪金二百四十六元，送勤務兵五元。送書記呂鈞韜君日記一冊，《中國詩藝》一冊。下午講課三小時。

四日　金曜　溫度在百度以上。

上午有警報。下午講課一小時。開會後二小時，未上課。寫〈不准侵略蘇聯〉一詩，寄蓬子發表。

五日　土曜

晨五時下山，赴兩路口車站乘六時車赴青木關。上午十時至十四中學看綏英。即坐候其辦公終了，與英午餐。同餐吳彩霞女士，亦麗人也。下午赴音樂院訪劉雪厂、陳田鶴、胡彥久，五時返。途遇綏英，同至其家，即在其家晚餐。有空襲。夜深始返寓。同康多臭蟲，夜不能寢。明月皎然。

六日　日曜

晨赴綏英家，英猶未起。晨妝後美極，為之心蕩。下午與英談結婚事，英不甚懌，即避去不談。英態度時熱時冷，令人難以捉摸。前次見面時，彼設計如何可以趕速結婚，今又忽然不願矣。余心亦為不懌。即赴游泳池視其弟鵬生游泳，旋歸寓。

晤顧頡剛、徐旭生、黃國璋諸人，即共品茗談話。晚間有空襲。仍赴綏英家。英忽更親密。為下廚製餐，汗出如雨。餐後與英坐明月下，射燈謎為樂。英出燈謎有「半放紅梅」射一繁字，為余所中，即為一詩云：

半放紅梅花正繁，不堪辛苦度華年。
今宵共賞山前月，夜夜清輝盼早圓。

古詩有「思君如滿月，夜夜減清輝」句，今月猶未圓也。夜深別去，英頗有難捨之情。

七日 月曜

晨八時乘車返。至金剛坡遇警報，車停避入山洞中。係一天然岩洞，頗深邃，氣冷如冰室，石鐘乳下垂。深處有奔濤澎湃之聲。余避入此中，已二度矣，今始知其奇。出洞又復燠熱。至小龍坎，已下午一時矣。

收信札十餘通。夜間又有警報。一時始寢。

八日 火曜

上午寄方令孺、劉杜谷《中國詩藝》各一份，寄綏英函一。下午寄款與法恭，已過時。漫鐸來，請其午餐，用去七元。耿習道來，約其吃茶，用二元。晚餐三元。買《普希金小說集》一冊，鄒荻帆《塵土集》一冊，共九元。呂鳳子送來一畫，因不喜愛，還之，並贈五十元。晚間入浴。小雨。夜寫日記。

九日 水曜

上午，赴沙坪壩匯與法恭五十元。寄胡彥久一函。買《希臘神話》二冊，八元。報兩份，三角。早餐一元一角。下午寄綏英、振錦、文秀各函。晚間入浴。

十日 木曜

上午赴浮圖關音幹班，行至小龍坎，乘人力車至化龍橋上山。天氣燠熱，關上飲水用水俱缺乏。原調來補訓壯丁兩連，終日專司擔水，每日僅給稀粥兩餐，營養不足，待遇不如奴隸，人皆餓瘦染患疾病。死者十之三四，逃者十之三四，因不逃亦死也。有一排長，曾率全排逃去，被捕回一人，慘毆傷甚重，尚在禁囚中。此輩皆係鄉間農人被捕充壯丁，今餓瘦不成人形，不得一飽，未打日本強盜，乃為擔水折磨而死，可為一歎。訓練高級幹部，不知犧牲多少勞苦人民，辦理兵役，內容如此，必須改善待遇，人民方能免於荼毒。

下午因警報，未上課。晚間無水喝，頭發昏。至新市場飲水，此間今日下午曾被炸斃數人，來飲水者甚眾。

十一日　金曜　天燠熱。

上午講課兩小時。下午講課三小時，因無水飲，大聲演講，深感痛苦。學員對我甚親愛，將其所得少許飲水送我飲用，謝卻之。夜與江定仙商酌，擬發動全體學員勞動，自運飲水。

十二日　土曜　熱。

晨起寫日記。無課。以隔室嘈雜，不能寫論文。午燠熱。下午與吳伯超談學生勞動事。六時下山乘人力車返小龍坎。歸校入浴。數日積垢，為之滌清，甚為暢快。夜起月明皎然，甚念綏英。下半夜大雨，氣轉涼爽。

十三日　日曜　晨起雨不止。

計算餘錢一百三十七元，自十日至十二日用四十元。午綏英之弟汪鵬生來，與之同進午餐。下午赴沙坪壩飲茶晚餐，共用去二十元。寄郭沫若函。

十四日　月曜

上午擬伴鵬生入城，兌出錢一百元。赴沙坪壩，有敵機偵查復返校。下午小雨，入城，即與鵬生同看電影，歸途買《中國近世戲曲史》一冊，十元。《國際文學》一冊，三元。《十日文萃》二冊。夜宿中國文藝社，收稿費一百九十五元。夜氣甚涼，一雨如秋。

十五日　火曜

晨與鵬生赴寬仁醫院，各拔一齒，費四十六元二角。即伴鵬生赴街市閒遊。至蓬子處取來十一日發表於《蜀道》之〈不准侵略蘇聯〉詩一首，報紙六張。鵬生購衣物，借去百元。晚間上浮屠關音幹班住宿。購森歐外小說《舞姬》一冊，一元五角。

十六日　水曜　晴。

拔牙微痛。青海學生趙世鐸來約鵬生下山去。讀《舞姬》終了。下午講課三小時。為學生講《卡門》。晚間候鵬生不歸，及就寢時，鵬生與趙世鐸始來關上。趙與門前憲兵衝突，復被扣留，保之始釋。

十七日　木曜　天氣尚涼爽。

十八日　金曜

上午講課兩小時。下午有空襲，李園、兩路口等處被炸。解除後講課兩小時，與鵬生返沙坪壩。

十九日　土曜

下午赴羅志希茶會。羅任中大校長十年，突然解職，聞與教部發生觸忤頗深。羅將去，邀同人茶敘，並報告困難經過。晚間收呂斯佰函，出語無理之至，甚氣憤，燈下作書覆之。

二十日　日曜

鵬生欲返青木關。晚間復伴之入城，參加文化界晚會。天氣鬱悶燥熱，使人頭眩。

二十一日　月曜　晴。

晨五時起，送鵬生赴兩路口車站，即為購票。車啟行後，上浮屠關，燠熱之至。自十三日至今共去三百二十元，內鵬生購物借用一百二十元，車費二十六元，自用購書十六元，電影五元，拔牙二十三元，車費十一元，共計二百元。餘一百二十元為兩人八日間飲食費。

下午抄寫《中國原始的音樂舞蹈與戲劇》，并讀青木正兒《中國近代戲曲史》。匯與法恭五十元，買手巾一條。

二十二日　火曜

《中國原始音樂》抄成十頁。上午燠熱，薄暮起涼風，微雨灑塵，使人煩躁頓解。午陳田鶴來，請其吃便飯。下午走，并將特約乘車證借去。

二十三日　水曜

以晨餐未飽，頭目昏眩。下午於黑暗中抄寫，目力不濟。天雨涼爽，略為舒適。燈下抄寫，

書法大佳，暢快之至。

前日借與馬洗繁《戲鴻堂法帖》王右軍書部分，其中各帖，均風神雋美，思之令人神浩，佳書如佳人，肌理細膩，骨肉勻整，殆天造地設也。

日暮微雨，坐簷下讀青木正兒《中國近世戲曲史》明代南戲一段。

二十四日　水曜　陰。

上午點燭將論文抄寫完畢，並訂成冊。

天雨，氣候轉寒。下午講課三小時。晚間為學員題紀念冊。夜雨

二十五日　木曜　天雨，氣候降低。

上午講課兩小時。下午講課三小時。今日為本學年最後一課。講元雜劇概要。雨終日不止。

夜間氣候頗涼。

二十六日　金曜　晴，氣候涼爽。

晨餐後，下山。至中英庚款會，將論文《中國原始的音樂舞蹈與戲劇》一冊交去。取來七月研究費一百九十元。至舊書店買來《女真國書進士題名碑集跋》一冊，一元八角。《近代文學面面觀》一冊，《文藝思潮小史》一冊，《中西音樂發達概況》一冊，四元二角三分。又《英文小詩集》一冊，五角。遇張西曼邀同吃麵，五元。訪孫止畺，談《中國詩藝》出版計劃。匯與呂斯佰二百元，斯佰介紹購呂鳳子畫一張，寄來者係敷衍應酬之作，甚不喜之。因送贈二百元，不再取畫，由其轉贈吳作人可耳。揮汗辛苦所得，如此用去亦佳。

二十七日　土曜

晨，由浮圖關下山，運來米三十斤。由化龍橋乘人力車至小龍坎，四元。平日至價六七元也。返校即放警報。取信件多份，防空洞中閱之。

二十八日　日曜

晨空襲，歷八小時半始解除。上午在防空洞中，讀畢《中西音樂發達概要》一冊。寫寄綏英函、中蘇文化協會函各一。薄暮赴沙坪壩，晤田一文，還來錢七元。買高爾基《天藍的生活》一冊，《現代文藝》一冊，共二元五角。遇馬耳，同往吃茶。九時歸。陶登文來辭行，為書紀念冊。夜讀《靜靜的頓河》。

二十九日　火曜

晨起即有空襲。曆下午五時始解除，共九小時。聞昨日擊落敵機二架，差強人意。今日進餐二次，共七元。防空洞中將《輟耕錄》讀畢。下午接李小緣寄來余所著《石棺畫像研究》三冊。上午在防空洞中，讀畢《中西音樂發達概要》一冊。寫寄綏英函、中蘇文化協會函各一。精美可愛。又吳燕如寄來信一封。以《中國詩藝》一冊，〈不准侵略蘇聯〉一詩寄馬耳。以《石棺畫像研究》一冊寄白巨川。

三十日 水曜 燠熱。

晨起即發空襲警報。買大餅一斤，二元八角。食麵一碗，共四元二角。下午四時解除，在防空洞中讀畢《書經中之神話》一冊。晚間至沙坪壩食大餅、牛肉，共二元八角五分。買《戲劇春秋》四期一冊，八角。朱湘譯《番石榴集》一冊，四元五角。收張書旂贈百鴿圖畫片一張。

三十一日 木曜 陰，燠熱。

上午讀《番石榴集》。收校薪一百一十四元。寄吳燕如《蘇聯作家七人集》一冊，《文藝月刊》一冊，並寄一信，因收其兩函，不能不一覆也。下午冶秋之妹王秀芝來，代表藥專學業成績比賽者。

八月

一日　金曜　夜雨，天氣漸涼。

屋漏，以盆接水，遂不能寐。上午有警報，旋解除。午轉晴，出日。進餐三元。下午擬成中國藝術史學會會章八條。覆胡彥久一快函，定四日晨赴青木關為中學教員暑期音樂講習班演講。

收綏英函，說是到歌樂山為人家當家庭教師去了，這事是我非常反對的，但她不聽我的話，逕自去了。她屢次說暑假來沙坪壩看我，竟是這樣的無信。我癡心的等著她，她卻倒別人家去了。假使我不愛她，我也不會生氣，我不知道她竟是這樣的人。人不肯到她愛人的身邊，卻去到官僚資產階級的家裏做用人，當領孩子的老媽子。也許是人家看上她的美，勾去另有用意也說不定。外表雖然美，性格卻是醜的。使我氣得發昏，不再寫信了。

至郵票社買音樂家柴可夫斯基紀念票四張五元。詩人瑪耶可夫斯基紀念郵票四張八元八角，九折共十二元五角。今日進餐七元五角。

晚間入浴。燈下讀但丁《神曲》故事。甚哉女人之魔力，能引人入地獄，亦能引人升天堂，女人為群魔中最大之魔。

二日 土曜 晴。

因夜失眠，午寢。晨有警報，旋解除。下午六時天雨。晚間學生為羅志希開歡送會，邀往參加，散會已十時矣。

今日兩餐，共五元二角。食大餅一斤，麵條兩碗而已。

三日 日曜

昨晚王家祥來借去《馬可博羅遊記導言》一冊，玉耳注釋，張星烺譯本。

這兩天，有幾個學生想演一幕戲，來請我導演，於是我為他們寫臺詞，置道具，教動作，布場面。戲弄成功了，昨晚學生來請我參觀，看自己所導演的場景，那是有趣的，結果竟是這樣成功。一個丑角站在台中間，竟然真的流下淚來了，在淚眼中我想他將滌去心靈中的不少污點。

昨晚新雨後，在油燈下聽蛙聲與紡車娘的聲音，忘了睡眠。

晨，涼爽。吳子我來，即同其訪楊德翹慰其女生病。

午返校。草擬中國藝術史學會章印就，分寄馬衡、徐中舒、董作賓、方壯猷等三十餘會員。

下午，中學國文教員暑期講習班來邀擔任演講二小時，題目定為新文學概論，約於明晨赴青木關上中學音樂教員暑期講習班課返後，即往演講。四時，由校至小龍坎，赴化龍橋上浮圖關音

幹班。晚間，夜宿班中。為臭蟲所擾，不能成寐。起捉數十頭。

晚雨，夜宿班中。為臭蟲所擾，不能成寐。起捉數十頭。

晚間曾尋吳伯超談話，至於夜深。

四日　月曜

晨，大雨，不能下山。下午雨晴。往訪孫望，商《中國詩藝》出版計劃，取來二期十冊。在舊書店買《沫若近著》一冊，民間故事《蛇郎》一冊，《藝風》一冊，《西康沿革考》一冊。至文藝社訪曉南不遇，即返音幹班。買書五元，晚餐、轎費六元，勤務兵將返家娶妻，送之十元。

香港大學教授許地山逝世。

五日　火曜　晨晴。

五時赴兩路口，乘七時車赴青木關，下車即赴國立音樂院。楊仲子先生新來接院長職，即在其處午餐。下午至綏英家，英方患病，已四五日，略現病容，愛欲吻之，以母在側而止。英亦含情依依也。天雨即晴，赴彭家院子音樂講習班晤陳田鶴。晚間寓中央旅社，將行李送彭家院子，再赴綏英家小坐。醫生為英診療，云無礙。心為大慰。即返寓，與二小乞兒閒話，買梨棗與之。市人云，本市有流浪兒六七人。各市皆有之。

六日　水曜

晨，返小龍坎，至新橋車不能通，換車往，至南開已過午。二時至四時，為中學國文教員講習會講新文學概論。天雨旅晴，至沙坪壩晚餐，買《野草》一冊，六角。

七日　木曜

晨，赴南開演講。返校午餐。下午取學校米貼三百二十八元。買朱湘譯《蕃石榴集》一冊，四元。黎烈文譯《筆爾和哲安》一冊。夜讀終卷。太戈爾逝世。

八日 金曜

晨，赴南開演講。返沙坪壩，在舊書店買武英殿聚珍版《涑水紀聞》一部二冊，價五元。下午有警報。夜有警報，敵機空襲渝市。

九日 土曜

晨有警報，欲往南開演講，因警報終日不解除而止。夜有警報，以宿防空洞中，受涼傷風。

十日 日曜

終日夜在警報中，敵機每間一小時一來。

十一日 月曜

檢書籍一箱共百餘冊，擬送行素處。警報終日夜不已，防日害事，鬼子非常可恨。報考中大青年，麕集沙坪壩，昨日被炸死四名，傷三名。楊家墳、磁器口被炸死民眾數百人。

夜將稿本、日記、古董、紀念品、元子與綏英書信，裝一小皮箱，連同書籍一箱，擬明晨交事務處送柏溪陳行素處。通夜有警【報】。

十二日 火曜

晨將兩書籍箱送事務處。敵機略遠，即赴沙坪壩乘人力車至磁器口，以昨夜此處新被炸死多人，滑竿甚少。至市端始得一乘，即上山，又聞警報。至歌樂山車站時，敵機已臨空上，即臥地以俟其過。共十六架，山後投彈頗多。機過步行前進，遇人力車，即乘之赴青木關。又遇警【報】，至關猶未解除。自攜荷物赴音樂講習班，位址甚幽靜，流水繞村，高下連阡，香稻已熟，農人工作自如，不因敵機經過而稍停也。晚餐後，赴綏英家，其母云：已赴歌樂山。小坐即歸。夜宿彭家院子班中，蚊多因無蚊帳，頗受其擾，但以精神甚疲，亦入睡矣。

十三日 水曜 晴。

敵機數過上空，想沙坪壩及重慶近郊，又為警報所苦。補寫日記數頁。敵機終日分批來擾，置之不理。薄暮見我機起飛，甚喜。星光下田鶴告我和聲學初步。夜眠頗暢，凌晨夢醒，甚念綏英。獨臥圓帳中，如一巨魚在網，不見鮫女，使我寡歡。

十四日　木曜　晴。

晨為琴聲驚醒，起如廁，靜觀蟲鳥，得一小詩云：

此間暫居亦云好，閉門卻熱讀吾書。

門前香稻看已熟，後園盧橘種千株。

百物營營各自得，今我不樂何其愚。

細蟻覓食途已遠，巨蛛守網待何如。

壁上土蜂築小屋，簷前瓦雀哺新雛。

七至九時，講歌詞研究兩小時。腹瀉未愈，如廁數次。

吾國歌詞，由四言起，進為五言、七言，再進為長短句，觀殷墟甲骨文、詩、易、楚辭、天問及相傳擊壤卿云等歌至秦碣石鼓文，均為四言。秦滅而楚辭盛，燕丹易水歌、項羽垓下歌、劉季大風歌，皆楚調也。至羽林郎陌上桑、古詩十九首等而五言始完整。

十五日　金曜　晴，有雲，氣候較爲涼爽。

讀《中國近世戲曲史》。午，劉雪厂來談，相商如何爲我舊作《亞細亞之黎明》歌劇作譜。下午與雪厂同至國立音樂院，先至雪厂家，繼訪楊仲子。晚雨欲來，遂歸。途遇盛靜霞女士，略談。盛善爲古詩，又能畫仕女，下學期將任教實中云。晚間讀戲曲史。

十六日　土曜　晴。

入市購物，買漆木盆一個，五元。肥皂盒一個，六元五角。途遇鵬生云：昨日青年進修班學生，被特務捕去兩人，手銬帶往重慶，云有左傾嫌疑云。

爲學員魏勵與聶挹之君，修改歌詞三首。

晚間開音樂同樂會，有張充和女士唱《刺虎》，（盧冀野、陳禮江、鄭穎蓀、王泊生等曾爲充四龍套。）羅莘田先生唱彈詞《長生殿》，曹安和女士唱弦索曲《青塚記》及陳振鐸二胡等，頗集一時之盛。夜一時始寢。

十七日　日曜　晴。

上午赴王家灣綏英家，綏英在歌樂山未回，其母金淑慧先生留我午餐，適有警報。赴許自誠處小坐，即返金先生處食合子，飲酒儘量。午睡至二時，解除警報，返音樂講習班，作書寄趙廷為，又寄許恪士快函，為綏英推薦工作。晚雨。讀《中國近世戲曲史》。

十八日　月曜　雨。

上下午讀《中國近世戲曲史》。寄函楊仲子先生，為綏英推薦工作。收呂鈞韜寄來〈國樂概論綱要〉一份，〈西洋音樂史概要〉一份。晚間讀王古魯譯青木正兒著《中國近世戲曲史》終了。晚晴。

十九日　火曜　晴。

晨作書寄白雲梯先生，約本星期五前往彼處。午餐時空襲警報，二時解除。下午赴音樂院訪胡彥久。歸途過游泳池，約鵬生至其家取來《元朝斡兒朵怯薛考》一冊，返校已六時餘。夜雨。

二十日　水曜

終日雨聲連綿，使人苦悶之至。思念綏英，苦不得見，如何如何。晚間寫〈我們在割稻〉詩一首。

二十一日　木曜　昨日薄暮，虹見雨止，今日隨晴。

七至九講課兩小時，論南北朝文學歌詞之異，及聲律之發明。下午指導小組討論二小時。晚間寫〈我們在割稻〉一詩。

二十二日　金曜　晴。

晨赴車站搭車赴賴家橋，乘滑竿赴白雲梯家，晤白氏夫婦，綏英之義父母也。來蒙古知名之士數人，談笑甚歡。夜雨。敵機數過境，飲啖自若。

二十三日　土曜

晨餐後，與白太太談同綏英愛情，並請其主持訂婚，已允為幫助向綏英之母商談。與白巨川先生談邊疆政策之正確方針，宜發揚各民族之文化，推誠互見，不宜仍抱帝國主義者之思想，以消滅各民族文化同化與已為能事，持論相同，暢談甚歡。午餐後辭去。又過敵機兩批，過永興場正當警報中。訪倪健飛不值。晤李春先君，西藏人，在蒙藏班授藏文，通漢文漢語，為人亦誠懇，談甚歡。

至賴家橋車站，遇柳倩，詢知郭沫若在鄉，遂往訪之。與談法國馬思伯樂等研究中國學術成績，坐半小時，辭赴車站。乘車返小龍坎，至大學，被敵機破壞房屋甚多。昨今兩日，所見敵機，專炸文化區，肆其凶毒，令人髮指。校舍有被焚者，有被炸無存者，予住第五教員宿舍亦被震通，上可見天。掃去瓦礫塵土，聊且小休。夢醒見星光，室中空氣頗佳也。

二十四日　日曜

以四周小飯店多為敵機所焚，無處可以進餐，教員食堂亦被炸，學生教師，皆露天立食，師生上屋修理者甚多，亦未雨而綢繆也。

下午，赴綏英母家，送香煙兩罐。寄綏英函發出。匯予法恭四十元。薄暮天晴。晚間又雨。

夜聞犬吠，遂致失眠。

二十九日　金曜　曇天。

晨赴青木關郵局發信，寄白巨川一函，王慧岑、楊金蘭《樂風》各一冊。赴民教館看古物展覽，為中央銀行衛姓所藏，亂七八糟，無甚可觀，時代亂定，名稱亂定，似毫無鑒別古物常識者。

過車站時，遇蔡紹序、馬客談、戴粹倫、勞敬賢等人，略談即歸。

下午收綏英函。

三十日　土曜

晨由青木關返沙坪壩，過歌樂山，見綏英坐另一車上，揮手遙談，重申四日之約。車即啟行。至新橋，聞空襲警報，車即折回山洞，綏英亦在新橋下車，云來取物。車中囑其慎避空襲，恨未能攜之同歸也。綏英趕來車窗相語，瞬即離此駛返山中，車停樹下，與白楊、郭鳴謙共避路側草中。敵機來襲者凡三批，投彈頗多。下午二時解除，車過新橋，見投彈倒屋，被炸死者四

人。至小龍坎進餐，始知中大此次被炸甚重，趕回宿舍，則書物均在瓦礫中，舍已毀敗，家徒四壁立，日光照敗瓦上，令人痛憤日本法西斯之暴行。略理書物，即助修屋工人運瓦，日暮始已。我為他人修屋已成，及為我修屋，他人便縮頭不來助，如某君即自私之代表也。

夜宿星光下，空氣亦佳，因多勞動，使酣然入睡。

三十一日　日曜

清理室中敗瓦。午又空襲。至暮將室中敗瓦取出，通身大汗，亦無浴處。晚間室內又可迴旋矣，讀馬叔平等人來信。本日食麵二次。此次敵機肆虐，較二十二日尤重。

九月

一日　月曜　晴。

上午韓文秀來。午有空襲，回重大。

還書往圖書館，圖書館亦被炸。不能收取。書籍頗有損失。

收吳燕如一函，《邊政公論》創刊號一冊，《蘇聯戰報》三份。下午拓延光四年磚兩份，一贈楊德翹，一贈白巨川。薄暮杭淑娟來，云重大新委校長梁某被毆打，學生鳴炮送之門外，茲事恐將擴大。為德翹所拓瓦文，即交淑娟帶去。晚間學生王秉濤來借書三冊，淑娟亦借去高爾基《母》、蕭洛霍夫《靜靜頓河》、日本現代小說譯叢等四冊。

燈下裝訂《希臘神話的戀愛故事》，補寫三日日記。

二日　火曜　晴。

晨起見紫牽牛花開竹籬上，成小詩一首：

寂寂張醒眼，悵悵渺秋河。

何處尋織女，宵來清淚多。

贈顧孟餘《巴縣沙坪壩出土石棺畫像研究》一冊，《漢唐間西域百戲之東漸》一冊，俱抽印本。寄贈白雲梯漢延光四年磚拓片一張，以中國藝術史學會章寄社會部。吳燕如寄還《蘇聯作家七人集》一冊，《葛萊齊拉》一冊。

於校門前寄信時，晤于右任先生，立談少頃。于云住山洞雲龍路二家陸大對過，將約往其家一談。

拓延光磚一張，贈楊仲子。午赴小龍坎候車，至五時餘，始獲乘入城。夜寓中國文藝社。降雨漏入室中，凡再易寢處，已天明矣。買《邂逅草》一冊，油布一張。

三日　水曜　晨雨未止。

五時赴車站，六時登車，至午十二時始抵青木關。司機刁詐百出，不負責任，管理毫無秩序，交通辦理腐敗如此，真所罕見。車時行時停，無聊時便讀《邂逅草》中愛倫堡論文。下午雨止。

借與王文琦《蘇聯作家七人集》一冊。

四日　木曜　晴。

七至九時演講中國音樂之演進。

候綏英不來，至車站坐守，至六時將暮，凝望遠處，頭痛心急，玉人不見，使我憂勞。至綏英母家，在其家晚餐，談天至八時，始返彭家院。月華如水，獨行稻隴上，草蟲唧唧，已顯初秋景象。

五日　金曜　晴。

八時乘車返沙坪壩中大，宿舍幽靜，實快我心。炸後復加修葺，方覺居住之樂矣。下午作書寄綏英、田鶴，薄暮赴沙坪壩寄出。遇文秀。至郵票社買泛美五十年紀念票一種，買《現代文藝》三卷三期一冊。《國文月刊》一卷九期一冊。買梨子兩個，一元六角。

六日　土曜

午為中大、聯大、武大、浙大批閱新生國文考卷，至晚。因余反法西【斯】與歐陽衝突，頗口角。赴沙坪壩買《蘇聯音樂》一冊，一元四角，將滿蒙日文參考書及《Asia》雜誌十餘冊還圖書館。

七日　日曜

上午閱試卷。下午將曾瀛南寄來舊函十八封雙掛號寄還，未能忘情，從此便了。為之快然。赴沙坪壩候車入城，至七星崗下車，過勸工局書店略流【瀏】覽，並無新書可購，買《蘇聯建設》畫報一冊，一九四一年四月號，價四元五角。因其內載鬥獸鍍金板，古斯克泰文化遺品，舊

曾研究，頗觸宿昔之嗜好也。關於收有此類圖籍，俱遺失矣。至舊書店、古董鋪遊覽一週，鼎新街僅有古玩一家矣。無可購之物。候公共車欲歸，遲之又久，竟不得乘。夜宿中國文藝社。宵來欲雨，與曉南夜話。

買白蘭地舊酒瓶一個二元。

八日　月曜

晨赴大公報館，登一遺失證章小廣告，價六元。至郵局匯款一百元至家。赴中英庚款會取來八、九、十三月協款六百六十元。赴上清寺欣欣舊書鋪一覽，並無好書。上浮圖關音幹班，學員蔣箴予贈我聖處女石膏浮雕一個，甚美。遇音訓班學員三十餘人來參觀，歡然晤談。李抱忱贈音訓班名錄一冊。

收音幹班八月份薪，晚雨欲來，遂下化龍橋乘車返校。由小龍坎步行至沙坪壩，進飲食，返舍遇雨，衣襦為濕。夜淙淙雨不止，至曉雨勢更盛，幸屋修復不漏矣。

九日　火曜

雨勢甚盛，無傘不能出。閉室內頗饑，氣亦轉寒，添著毛背心。寄綏英快函。

十日　水曜　雨時落時止。

寄家信匯一百元。上午整理書籍。下午讀《滿蒙古跡考》。赴沙坪壩買《昭君和番》一冊，寄白巨川太太。買《漢魏六朝小說選》一冊。遇韓文秀同進餐。晚間借去被一條。燈下讀《滿蒙古跡考》。

夜雨不停，讀書至熄燈時。近為臭蟲所擾，夜中常醒，晨起頗晏。

十一日　木曜　雨未止。

本日用費計早餐三元，午餐一元二角，晚餐兩人六元六角。買書三元，地瓜八角，郵票五角，膠糊七角，鹽二元，報三角，集郵三角，共十八元四角。未進美餐，未買貴物，便用去多錢，甚哉生活之昂也。

讀《滿蒙古跡考》。午餐四元。晚餐三元八角。買酒一瓶四元，花生五角。本日又用去十二元三角。晚間讀古跡考終了。讀《漢魏六朝小說選》。夜思綏英，時眠時醒，晨起頗晏。

十二日　金曜　雨。

晨韓文秀來借去四十元。早餐一元八角，午餐四元六角。覆艾偉、王冶秋等函。下午頭眩，赴沙坪壩散步。雨止。飲茶食花生一元三角。晚餐一元三角，集郵六角，報三角，共五十元。連日頭眩，疑患病，服奎寧。思綏英不寐，蓋病源也。

十三日　土曜　雨止。

讀《元朝秘史・序論》終了。精神略好。歸途約馬耳來談，十時始去。

胡令升來要為作保人。連日頭暈失眠，彷彿似病。下午雨止，路道略可散步，適漫鐸來，即同外出，至沙坪壩，買《現代文藝》一冊，五角。電池兩節，五元五角。與漫鐸進晚餐於甜園，

十四日　日曜

晨，食麵兩碗。餐後赴王藹雲處，取來郵票四種，三元。天復小雨。收常法教、常素雲、常振錦等人函。午餐三元。下午不雨。赴曹靖修改軍歌，寄還滿謙子。

華處，坐談忘倦，靖華夫人煮雞麵相款，味美之至。六時與靖華同赴沙坪壩，彼自赴中蘇文協。

為作一箋寄端木蕻良，介紹《海濱吹笛人》發表。蘇聯畫報中所載古斯克泰文化遺物鬥獸鍍金板

及女人石等，因不通俄文，並請靖華為之解釋。

購《讀書月報》一冊，四角。晚餐三元五角。本日餐費九元，購物四元。夜校《海濱吹笛人》。

十五日　月曜　雨止。

晨餐後，以《海濱吹笛人》寄香港端木蕻良，航空掛號一元九角五分。午餐後臥而閱書。綏

英忽來，喜極，精神為之一振，疾病全消。偕英午餐後，讓英臥吾榻上，就別室獨寢，以尚未結

婚也。

英將吾書《安娜·卡列尼娜》帶還，閱之不寐。下午三時偕英遊沙坪壩，至南開散步一週。

晚餐，與同歸校。讓其早寢，因英病新愈，甚勞頓也。

夜讀《安娜·卡列尼娜》，寢不能寐。與英相聚，不得相抱而臥，英守舊禮法，心急只

好聽之。

十六日　火曜

早晨，寄伯超函，為英進行音幹班工作。早餐後，與英同至農場散步，坐小山上樹叢中擁之於懷，談結婚計劃。余意凡今百物騰貴，可即結婚。英則主張極力儉約，無事鋪張，若將來生活佳，則幸福矣。英將歸與其母商之。

下午為英作書數通。同赴沙坪壩晚餐後，並為其母擬述平生業績，求補蒙藏委員會委員。接馬彥祥函云：江蘇泰興人常某，又在仰光假冒余名，自稱重慶文化界代表，騙募華僑金錢數萬，如此竊賊，損人名譽，殊堪髮指。彥祥囑草一啟事，交中國電影製片廠代往刊載，即擬就寄與之。

十七日　水曜

晨，送英返賴家橋義母處，至沙坪壩乘公共汽車至磁器口，為英雇一滑竿至花房子，余則步行上山。馬寅初為余言，彼上歌樂山皆步行。六十歲人如此，余方壯年，安可示弱。過高店子與英臨歧分手後，即至車站問萬國郵票社所在，尋至山中，即坐品茗食包子，買總理念元郵票一張，三元五角。柴可夫斯基紀念五張，七元。晤聞鈞天同學，立而小談，旋去。

由歌樂山站步行至山洞，將訪于右任，晤張慶禎，云于不在，遂同步行至新橋，候車久不

至，步行至覃家崗，訪汪辟畺先生，不遇。步行返沙坪壩歸校。行數十里，尚不甚疲，雙足可嘉也。交通縱不便，後將有所恃而無恐矣。燈下為實驗班選教材六篇。得田鶴函，囑作一國慶歌詞。趙越來談，旋去。

綏英寢處，衾枕餘香，夜夢酣然。醒而製國慶歌詞，因未筆記竟忘之。

十八日　木曜

「九·一八」十週紀念。晨又小雨。赴心理系實驗班將國文教材交去。下午赴南開慰問楊德翹，未在室。與杭淑娟談一小時，即返。在沙坪壩買《中學生》五冊，佛蘭克林紀念郵票，雪萊郵票等一元二角。晚間讀《中學生》，作國慶紀念歌詞兩章。就寢。思念綏英，久未入睡。

十九日　金曜

因夜失眠，晨起頭目昏眩。天又小雨。
寄陳田鶴快函。以《中學生》五冊寄法恭。午寄馬叔平、黃芝岡等函。下午收法韞、法廉函。買郵票七元。將李白鳳《黎明之歌》兩包退還。撰〈七月〉詩一首，交李泰華。以雪萊郵票兩種，贈與何兆清先生小女。

二十日　土曜　晴。

曬書。讀《安娜·卡列尼娜》。曹靖華來談。

二十一日　日曜　晴。

晨【買】牛肉一斤，四元。自行煮熟食之。讀《安娜·卡列尼娜》。上午日食十分之九。居民有鳴鑼者，以為天狗吞日也。晚步沙坪壩，買《中學生》兩冊，《國文月刊》一冊。夜讀書至熄燈時。整理架上書籍。學生蕭波、孫守任來談。

二十二日　月曜　濃霧。

上午，為實驗班學生五人講兩小時。下午赴沙坪壩匯家內五十元，匯法恭三十元。收張沉吉、陳子展、綏英、王文琦及全國美術會函。又王文琦寄還《蘇聯作家七人集》一冊，子展邀我往復旦任中國文學系專任教授。薄暮赴南開中學，以滕固遺書六冊，送與其子留寅。夜讀《安娜·卡列尼娜》。中宵暴雨。

二十三日 火曜

寄綏英、法恭函。為實驗班講課兩小時。下午赴沙坪壩匯款五十元寄家。寄恩波表叔、良伍、法韞函。買《孫中山及其學說》一冊，五角。每日進餐十元。燈下重讀《安娜・卡列尼娜》終了。此書藝術精工，令人百讀不厭。本日晴朗，空氣清新，溫度適宜，為近來最佳之天氣。

二十四日 水曜 霧晴。

上午十時講課，以《吶喊》借予國一，《巴金小說》借予振宜，《天方夜談》借予世光等。午有空襲，十二時解除。下午曬衣，自煮佐食。晚間欲入城，不果。晤楊德翹，略談有一泰興人在仰光、昆明等地冒我姓名履歷著作，騙詐金錢事，楊主登《中央日報》聲明，請海外部法辦。

二十五日 木曜

上午乘汽船入城，動身前寄綏英、文秀各一函，因兩人事均成功矣。午至城，赴中央日報館

登啟事，舉發泰與人冒我名行騙事，費四十九元。下午訪蓬子、紀瀅，與紀瀅品茗遊古玩店，在升聚和謝君處見一雞血章，一翠鐲皆佳，索價三萬餘元。買《國際文學》一九四〇年八／九號一冊，《蘇聯建設》一九四〇年十二號一冊，田漢譯《戲劇概論》一冊，《蕭邦傳》一冊，《托爾斯泰小說集》一冊，《文心雕龍》一冊，共十四元。夜宿陳曉南處。

二十六日 金曜

訪黃芝岡，同參加地方戲川劇座談會。午，楚劇班請吃飯。聞班中團體結義，共度生活，甚為可感。下午參加新歌劇形式討論會。晚間參加電影放映研究會。與芝岡在小攤買《王魁》、《海神廟》、《情探》、《活捉》等四冊，共一元。

二十七日 土曜

赴音幹班，買米三十七斤半，四元五角。訪吳伯超，與談綏英工作，已成功。寄陳田鶴一函，陳紀瀅《海濱吹笛人》一冊。返沙坪壩，至小龍坎晚餐。斗米負一二里，力人竟索五元，憤甚，自負之返。腳踝以路不平，傷關節，微痛楚。

一九四一年

二十八日　日曜

理髮。收來信四五通。蔡君來借去四十元。下午，寄函綏英，催其速來就職。晚間赴沙坪壩，買蛋四個，一元六角，碗兩個，一元六角，鹹肉二兩，一元六角。花生，二角。郵票五元五角。夜飲酒一杯，就寢。

二十九日　月曜

收米貼八十五元六角。買豬肉一斤及冬瓜，五元。下午收音訓班旅費五十八元。買《世界地圖》一冊，九元。儲蓄獎券一條，五元。雞蛋兩個，八角。地瓜三個，一元四角。白蘭花，二角。共用去二十一元三角。收法恭索錢函。在軍校讀書，每月亦需百元。分發且需家中旅費，無錢兵亦不能當矣。

三十日　火曜

晨購豬肉，五元。午買麵條，二元六角。下午買油餅，一元二角。收實驗班一百元。晚間撰

寫詩歌討論會講稿，並整理書籍，夜深未睡。

寫寄歌樂山沈尹默一函，因十一月十六日為郭沫若五十壽辰，鄭伯奇等發起刊行郭先生創作生活二十五週年紀念冊，託為索稿也。

一九四一年

十月

一日　水曜

晨，講課兩小時。整理書籍。下午收孫從儒函，季剛師黃亦陶夫人函，即作書覆之。集郵二角四分，洗衣一元，報二角。今日可謂最節約之一日。郭沫若紀念論文集，以〈饕餮鍾葵神荼郁壘石敢當小考〉與之。

二日　木曜

下午同葉君健赴柏溪，訪啟昌、行素、炅乾、天石等人。天石留晚餐，情意懇至，並送返宿舍。夜寓行素榻。

三日　金曜

上午渡江赴宗白華先生家視其母病。午餐後，取回收藏古物箱子一個，手提一個。與君健乘校船返沙坪壩。

四日　土曜

晨赴歌樂山，滑竿十二元。買新紐約版念圓郵票一枚，三元。頗少見。由歌樂山步行赴永興場白雲梯家，承其招待，但思想習氣甚舊，不能相合也。本去接綏英，日昨適已歸里，殊為掃興。夜讀《新水滸》終了。

五日　日曜　連日天氣晴朗，氣候亦溫和。

今日為中秋節，白家仍循舊曆過節，並邀入局打牌，以頭昏辭謝。中庭月光皎然，對之甚念綏英，且千里故鄉，不知家人今夜竟如何也。

六日　月曜

作一書託鵬生帶與綏英。白氏夫婦皆晏起，候之談話，心急不可耐。至午餐時始起，即略談與綏英結婚事。餐後辭歸。乘滑竿上歌樂山，步行返校，收信件五六通，內綏英一函，云又病，甚念之。

七日　火曜

晨，講課兩小時。晚間校改〈饕餮鍾葵神荼郁壘石敢當考〉，寄金大李小緣。收學校聘書。

八日　水曜

收陳子展函，約往復旦任課。下午抄〈張曙悼歌〉寄何君。晚間入浴。

九日　木曜

上午赴浮圖關，訪吳伯超，以綏英函示之，云生病不能來，明日當往視其病況，能來則接之來也。下午入城，滿街樹松枝牌樓，準備明日慶祝雙十節。中國十月革命成功，今已三十年矣。晚間參加文化運動晚會，心念綏英，甚為無聊。睡曉南處，不能成寐。

買《郭沫若評傳》一冊三元，《中國地理教程》一冊五元，《神聖家庭》一冊三元五角。

十日　金曜

晨赴浮圖關，滿街張燈結綵，甚形熱鬧。至音幹班，云無課，復下山。至中央社與芝岡、諦之談天。下午二時，乘車赴青木關，下車即赴綏英家，因急視其病也。見張某亦在其家，此人卑鄙小人，令人嘔吐。彼曾使其妻與錢□□通姦，以圖升官發財，可鄙之至。在綏英家晚餐，謝英母允婚。母云：此事可無問題，惟其族人頗反對云。英忽與余鬥氣，余遂辭歸街市尋旅社。夜與兵士數人共一室，通宵不寐。

十一日　土曜　天雨。

晨由青木關返校。由於綏英對我的誤會，使我痛苦欲死。頭目昏眩，坐立不寧，不思飲食。下午寫一五頁長函，快郵寄綏英。夜不能寐，失眠。

十二日　日曜

勉強起身，舉步搖搖欲倒，體格素健，不意乃至如此。下午再寫一掛號信寄綏英，必須辨明誤會。我以高尚人格與綏英相愛，今乃如此不諒，使人痛苦之至。此信今日禮拜，未能寄出。

十三日　月曜

晨將綏英信寄出。勉強講課，雖病不願荒廢責任。夜為郭沫若作一傳，一著述目錄。

十四日　火曜

以《沫若傳》寄雲遠。作一函寄綏英母金明軒。下午為法恭匯去四十元。買魯迅《朝華夕

拾》一冊，此未名社初印本，昔時不過四角，今竟售價五元。途遇宗白華先生，告以綏英對我誤會事，先生云：必須辨明誤會，否則即結合亦無幸福也。

晚間行素來談，同楊抵足而眠。吾以病中心緒不佳，得行素相慰，心亦略解。讀《先秦天道觀之進展》畢。

十五日　水曜

晨起頭眩。上午勉強為學生講〈一文錢〉小說。下午渴望得綏英函，焦灼不耐。燈下作書寄鵬生、綏英。收戴儒愚、臧雲遠函。讀魯迅《朝花夕拾》終了。

夜失眠，痛苦之至。

十六日　木曜

晨起，頭眩。寄鵬生函，附綏英一函，說明必須解除誤會，和我對於金錢愛情的態度，光明磊落，人與人之間始有幸福。

下午入城，至文工會尋雲遠，未晤。尋沫若談天。遇胡蘭畦，即以下午所撰〈魯迅與考古藝術〉一稿，託其轉交蓬子。夜宿曉南處。

十七日　金曜

晨上浮圖關，為高級組講課兩小時。下午四時，步行返沙坪壩，已六時矣。在中學所教陸生，擅開吾室門。甚為不懌。此生幼頗聰穎，長而無信，因被大學除名，乃以溫語誠之。

收吳南軒、李炳燦、陳子展來電，約往復旦專任國文教授，心不能決。夜雨。

十八日　土曜　雨。

晨赴沙坪壩買雨傘一柄，《電碼》一冊，《大江南線》一冊，呈文紙五張。去沙坪壩時，張一破傘，在綏英家最後之所遺也。破傘尚不忍棄，況珍貴愛情乎。午睡時痛苦之至，自念與綏英十年之交，決離於一夕，痛苦之情，縈諸夢寐。中夜時醒，即午睡亦如遭惡魔也。

電覆陳子展，應其召聘。每日輒候郵差，望是否有綏英覆書。人已絕我，癡乃如此，真可憐矣。

燈下擬呈文三通，一行政院，一外交部，一海外部。為騙賊冒我之名，在昆明、仰光行騙事，請求通令嚴緝法辦。

讀《大江南線》一書，其中瑣聞令人感奮，讀此書可以不念綏英。綏英之美，無以復如。去年最愛我，見則擁抱熱吻，久久不離。今年屢發脾氣，不知何以漸變如此。

十九日 日曜

午入城，天雨。下午二時在文化工作會開詩歌座談會，到鄒荻帆、曾卓、冀汸、馮乃超、李嘉等人。由余主席，並朗誦〈不准侵略蘇聯〉一詩，會眾議決，以不准侵略蘇聯為題材，各為一詩，於月底集稿。六時散會。

晚間在抗建堂參加魯迅逝世五週年紀念會，坐立俱無隙地，演說者有馮玉祥、曹靖華、孫伏園、郭沫若等。余朗誦《野草》中〈立論〉與〈這樣的戰士〉兩篇。散會已十一時。夜宿中國文藝社。

二十日 月曜

上午配玻璃照相框一個十三元，保存蔣委員長近贈照片。下午返校，收綏英來函，詞旨纏綿，為之神往。晚間作書寄白華、行素。

二十一日　火曜

上午，講課兩小時。覆綏英一函，昨日晚間採得白百合一朵，附函中寄去。下午赴辟畺師處，商談赴復旦任教事，辟畺師頗贊成。

二十二日　水曜　雨。

夜寓中國文藝社。買《莫斯科畫報》一冊，四元。

收蔣先生贈製衣手工費四十五元。

上午入城，上浮圖關，與音幹班教官公宴吳伯超。伯超辭職，余亦辭職。

二十三日　木曜

晨赴北碚，午下車。訪方令孺九姑。餐後渡江，訪陳子展、馬宗融、伍蠡甫、吳南軒等。晚間子展約晚餐，餐後至蠡甫家，為之題畫一絕云：

秋樹遮岩巒，清波縈洲嶼。

偶耕在江碚，山風吹人語。

夜與子展同榻。

二十四日　金曜

晨過北碚乘輪。下午二時至重慶，由千廝門上岸，行市場思購一舊大衣，未得。下午五時返校，疲倦之至。夜早眠。

二十五日　土曜

晨，將存行素處衣箱箱開視，盡為蟲蝕，以今日之價，製此衣物，蓋需兩三千元。戀愛、事業、金錢、衣物均受重大損失，蓋為余最不幸之遭遇，所謂無獨有偶也。

上午，寫日記，報中大應聘書。有學生來訪者兩人，均投考學校，託為說項，余實無能為力云。季剛師幼子念祥來投考附中，云問題中有茅盾、徐志摩何所長，答云一無所長。因惡白話文，故對如此，可謂饒有父風。余告以不可反對白話，違反潮流，徒學古文濫調云。

□□□□處談天並在其家晚餐。

晚間收到銘竹寄來《【中國】詩藝》十冊，及復旦大學聘書。燈下作書覆吳南軒、陳子展、伍蠡甫等說明不能應聘，並將聘書退還。夜雨，氣候轉寒。

二十六日　日曜

陰雨，氣候突寒，著夾大衣。

上午起頗遲，因夜失眠，苦念綏英，精神不佳。下午一時復旦聘書快函寄還。燈下作書寄綏英。雨淅瀝未止。覆杜谷、箴予、鈞天、法廉、法恭等函，寄杜谷《中國詩藝》一冊。

二十七日　月曜

昨夜眠尚好，仍失眠一次，天寒如此，尚有蚊蟲來擾。晨將各信發出，為實驗班上課兩小時。下午覆音幹班主任霍原璧、戴粹倫挽留辭職函，答以續往上課。寄陳子展函，說明不能就任復旦教授之原因。晚間與馬耳赴沙坪壩書店談天，八時返。為宗白華先生轉致郭沫若一函，為伍蠡甫題畫一詩寄蓬子發表。

二十八日　火曜　晴。

上午講課兩小時。下午接事務處通知，房中忽然加住一人，氣憤之至。向總務長王某接洽，一臉油滑像，使人厭惡。中大握權者如此，可為一歎。訪陳之佛，託為楊立光君介紹工作。返校進晚餐，氣憤不能下。近來不如意事，十常八九，使人不能安心工作，生活如此，頗思改易環境矣。

二十九日　水曜　曇天。

晨，陳之佛邀往晚間食鴨子。下午為心理研究所撰〈國文教學之管見〉一篇。晚間赴陳之佛家食鴨子。

三十日　木曜

上午乘校車入城，赴各拍賣行，擬購一衣。舊衣一件，尚索千元，物價之昂，蓋為世界之冠。天雨。晚間與曉南觀《愁城記》一劇。夜宿中國文藝社。

一九四一年

三十一日　金曜

上山，講課四小時。馮君伴余訪霍原璧主任，蒙極力相留，遂將辭意打消，允為暫代。夜宿班中。學員蔣箴予、阮恩博假我被毯，情意尤可感也。天雨。

十一月

一日　土曜　天雨。

製軍服一襲。晚間撰〈摧毀國際強盜希特拉〉一詩。收音幹班十月份薪四百元。

二日　日曜　晴。

上午下山，赴中國文藝社小坐。赴文化工作會將詩交與臧雲遠。訪郭沫若，向其借考古書籍，擬為其壽辰紀念撰一稿。三時返校。晚間赴陳之佛家小坐。收劉杜谷、法徽等函四五通。晤鄭大源，以汪鵬生入學相託。夜見月圓，便思綏英，今綏英已忘我矣。聞周君云：任光、黃源均死江南。此次鹽城又死文化工作人員五十餘，因未防倭寇襲擊，故遭慘劫，可為一歎。

三日　月曜　晴。

上課兩小時。下午收綏英函。晚間黃粹伯、龔啟昌、李長之等來談。夜雨。

四日　火曜

晨，唐圭璋來談。覆綏英、厚基各一函。講課兩小時。收法廉、張宗良各一函。下午陶建基來還書，云《海濱吹笛人》歌劇已在香港發表。燈下為音幹班學員撰〈滑翔運動歌〉。前借子展《學術月刊》一冊，掛號寄還。夜讀王爾德《莎樂美》一過。此書已讀數過，仍愛之不厭。

五日　水曜　晨，天有霧。

上課兩小時。下午入城，買一黑色華達呢馬披，價五百元。觀電影《夜》甚佳。夜觀《北京人》戲不佳，而上座甚盛。寓中國文藝社。

六日　木曜　晴。

上午赴文協小坐。訪楊德魁，午請其在中蘇文協進餐。下午七時，赴抗建堂觀川劇《活捉王魁》等。夜寓文藝社。

七日　金曜

上午，上浮圖關講課兩小時。午赴蘇聯大使館賀蘇聯國慶，到賀客甚多，飲酒大醉，回音幹班，昏睡至夜。

八日　土曜

上午，講課兩小時。下午講兩小時。下課後赴抗建堂參加中蘇文協蘇聯國慶慶祝會，慰問蘇聯書簽名者達三萬餘人。夜寓文藝社。

九日　日曜

上午赴中華劇藝社小坐，與雲遠在新生商場品茗。晚間參加中訓團中大同學聚餐會。夜返關上。夜雨。

十日　月曜　大雨。

大雨中上午返校，急盼綏英來信，竟未見一箋，令人悵惘之至。上實驗班課兩小時。收《樂風》長詩《創世紀》稿費單及重慶教育學院上課表等。事務處強派一人來室共住，令人氣憤之至。

十一日　火曜

講課兩小時，頭昏不適。下午訪德翹不晤。晚間晤小石師，談讌甚歡。夜梁某來強佔臥室，秩序凌亂不堪，為之大怒，幾欲毆之。

十二日 水曜

中山先生誕辰。休假。作書寄綏英，並函法恭。邀小石師午餐，費二十元。

十三日 木曜

晨邀小石師小餐。下午二時入城，看電影《百老滙團圓曲》，後段歌劇頗佳。心念綏英，愁懷莫遣。夜上浮圖關與音幹班學員閒話。

十四日 金曜

凌晨遊湖濱，水藻澄澈，徒倚釣磯石上，綏英忽然來會，偎坐密語，情意纏綿。會其乾母來促使去，云其義父，將攜英赴塞外。登車遂去，隱隱匇匇，轉瞬已渺。余亦乘車追之，途中粉紅小鳥迷漫滿空，細大如蚊，以手握之即碎，望之如降紅霧，既至一處，有一濱水別墅，粉壁垂楊，景甚清麗，人云綏英，即在其中，遲於牆外，遽然夢醒，倍增悵惘。

上午為法恭匯去五十元。請高級學員小餐十元。

一九四一年

十五日　土曜

下午至文化工作會，參加詩歌座談會。晚間參加國民月會。夜寓文藝社。

收到翟力奮函云，貽榖戰死於湘北，復平被囚於贛州，偉立在甘，亦無消息。此皆熱血青年，為抗戰奮鬥，至於如此，可為一歎。

十六日　日曜

上午寫〈蒙古中的星宿〉一詩，紀念綏英，並為家祥改詩文譯稿三篇，交陳曉南。覆力奮一函。下午買艾青詩集《曠野》一冊，《蘇聯畫報》一冊，共六元三角。

參加郭沫若五十壽辰創作二十五周年紀念會，到文化界數百人，渝市知名之士，萃於斯矣。主席馮玉祥先生，演講者頗多。會場陳列郭氏生活照片及全部著作，並其中學時代之作文成績及文憑，可稱珍貴資料。嗟乎，余以播遷四方，中學時代之作文及文憑，已不知尚存否矣。郭氏創作二十五年，出版著作計八十種，共兩千餘萬言。文藝創作、翻譯、歷史、考古、自然科學、社會科學俱有之，其精力亦可謂豐富矣。

六時乘校車返校，人極擁擠。夜補寫日記。

十七日 月曜

上午收函件多種。午收綏英十五日函，情意未決，溢於詞外，心為之慰。收李小緣函，覆抱石一函。下午赴郵局兌來二十四元，為《樂風》所贈歌詞費。至陳之佛處，為楊立光請其推薦工作。晚間七至十時，講小說戲劇作法三小時。

十八日 火曜 晴暖。

上午曬小皮箱兩支，內多紀念品，尤以日妻元子信一束，及手製雛人形子守一個，攜之未嘗離身，今已數年矣。綏英來書三十二通，亦在其中。英生於十一月十四，余生於十二月十五，月份日辰，均較余減一數也。

下午二時乘校車至兩路口，上浮圖關，並帶來文藝【書】數冊，與學員閱讀。晚間為商鼎瑛題紀念冊。

十九日 水曜 天陰。

開始寫《木蘭從軍》歌劇，至下午寫成第一幕（辭家），思緒泉湧，頗為暢快。

二十日　木曜　天雨，氣候轉寒。

寫《木蘭從軍》第二幕（塞上），第三幕（凱旋），手不停揮，一氣呵成，至下午二時而畢。文思異常暢旺，蓋受綏英之鼓勵，心境愉快，故如此也。晚間將全劇交勞景賢製譜，景賢約邱望湘相商，擬於短期內快速成之。

為鄭碧如撰《重慶之音樂概況》一稿。

二十一日　金曜　陰，寒冷。

昨夜眠未熟。上午講《孔雀東南飛》終了。下午講《蘭陵女兒行》。作書寄綏英。下午收高寒通知二十六【日】中大同學聚餐，二十七【日】中國文藝社邀請。又可打牙祭矣。晚間甚冷，如與英相抱而臥，當得溫暖。

二十二日　土曜　雨止，仍有陰雲。

上午講課兩小時。中央電影廠周女士來訪。下午講課二時，班中招待美國代表團開一音樂會。有《中國人》、《海韻》等歌。約周女士晚餐，二十三元。夜聽戴粹倫奏休佩、而德、柴可

夫斯基、孟德耳桑等人名曲，甚好。

二十三日　日曜　曇天。

下山至中國文藝社。午後與曉南入市，至中華劇藝社小坐，觀木刻展覽會。四時觀郭沫若編《棠棣之花》一劇，甚佳。服裝道具，甚費考證功夫，配音樂亦富東方趣味，為近年來排演歷史劇最佳之作。夜寓中國文藝社。

二十四日　月曜

晨車返中大。上午講課兩小時。收信件多封。午，法恭自銅梁來，卒業於中央軍校。數年不見，已養成一軍人矣。下午與之同遊沙坪壩。夜局促共寢一短榻，終夜不成眠。晚餐後七至十時，講小說三小時，來旁聽者頗多。

二十五日　火曜

上午講課兩小時。下午一時，收中央庚款函及蔣箋予所寄楊立光履歷片，即覆之。下午二

時，率法恭入城，遊市街一週。晚間上浮圖關，宿音幹班教官室。夜與法恭談家鄉情況，眠頗遲。

二十六日　水曜

晨，給法恭一百六十元，連昨用共二百餘元，又新製軍服一套。送之赴車站。下午二時返銅梁，在中央社與友人談話，述及綦江一慘案，殘殺青年，至於如此，可為髮指。

晚間至中蘇文協中大同學聚餐。送楊德翹夫婦赴甘。朱驪先亦來宴。散後返音幹班，已十時。

買得華西邊疆研究會雜誌第八期一冊（英文本），價四元，內容資料頗珍貴。又蒲列汗諾夫《藝術論》一冊，《現代詩歌論文選》一冊，共五元二角。

二十七日　木曜

將昨日所買破玻璃一小片，磨成小鏡，作長方形，因費數小時，頗愛之。與英相愛，費時十年，安得不愛之乎。

下午赴文藝社，應其晚宴，到三十人。散後與梅林赴國泰觀中華劇藝社演《天國春秋》，晤

費德連克等人。劇散已夜下二時。陰雨暗路，踉蹌獨行，仍上浮圖關音幹班。暗中行十餘里，不見燈火，有斥候盤詰數次。上關通體大汗，坐寢中復閱書，雞鳴就寢。夜雨。

二十八日　金曜　晨雨，氣候寒。

作書寄周松子。補寫二十五日以來日記。晚間冷甚，擁寢閱書，思念綏英不已。夜雨。

二十九日　土曜　寒冷。

修改詩稿數篇，一一還作者。晚間班中成立二週年同樂會，遊藝節目多種。夜十二時始散。

門牙忽痛不可忍。

三十日　日曜

上午下山，至中國文藝社陳曉南處。收翟慧端函。下午三時返校，收綏英、杜谷等函。晚間王家祥來談。

十二月

一日　月曜

覆杜谷、力奮、綏英各一函。講課兩小時。下午一時陳耀東來談云，泰興常某，在昆明已落案矣。晚間作函覆耀東。上課誤時。入浴，理髮。

二日　火曜　陰霾。

上午函覆陳君。講課二小時。收月薪百元，僅值三四元而已。下午作書寄汪日章、王冶秋。

三日　水曜

上午講課兩小時。下午收法恭函，云分發工作在阜陽，即作書覆之。晚間，收綏英、陶大鏞函。作函覆綏英。

四日　木曜

覆大鏞一函。晨入城醫治牙痛，費三十三元。又買鎖一把，六元。買電池兩段，六元五角。下午遊古董肆。晚間上浮圖關音幹班。寄教部學審會著作三冊。

五日　金曜

講課四小時。匯與綏英兩百元。收周松子來函，即覆之。

六日　土曜

講課四小時。夜讀《冰島漁夫》。

七日　日曜　有雲。

上午下山。借曉南一百元，數年未向人借錢，為綏英用錢，不得不如此。下午返校，收四川省立教育學院上課通知。

八日　月曜

上午講課兩小時。收孫望函，下午作書覆之。報紙出，刊號外三次，日本偷襲英美，效德國偷襲蘇聯慣技，香港、九龍、關島、新加坡等地俱被炸，英美機亦炸東京、橫濱等地。晚間擬撰一劇評，未成。七時起講小說戲劇，至十時歸寢。

九日　火曜

上午講課兩小時。下午赴沙坪壩買稿紙四十張，二元。買光柑，二元。晚間撰劇評。

十日 水曜 小雨。

支校薪二百元。在校四個月，未得一文，經濟緊迫如此，將何以生。上午講課二小時。寄綏英一函。晚間參加中大戲劇學會。本日吾政府向日本正式宣戰。

十一日 木曜

晨入城。至中央社，聞芝岡云：馮玉祥先生主動與英大使協商，保衛在港文化人出險，用飛機運出，並由文藝獎助金加以旅資救濟，老舍奔走其間，頗為盡力云。至中國文藝社還去曉南一百元。乘馬上音幹班，因飲食不慎，夜腹大瀉。寄孫伏園一稿。

十二日 金曜

講課四小時。寒雨，氣候甚冷，衣薄不暖。腹痛停止。下午寄周松子一函。讀蒲列汗諾夫《論原始藝術》終了。買舊書《貧非罪》一冊，一元二角。

十三日 土曜 寒雨。

講課四小時。下午撰〈對日宣戰進行曲〉一首。晚間修改學員文卷。

十四日 日曜 晴。

上午將學生文卷改畢。下午下山，至夫子池參加國際文化團體反侵略大會。到人甚眾，外賓有英、美、蘇大使演說。散後至中華劇藝社小坐，晤陳白塵、賀孟斧、應雲衛、崔萬秋等，議為西岑追悼。評四大劇文稿，登於《中央日報》副刊，對《北京人》一劇，頗有貶詞也。遊鼎新街古董肆，買《高爾基戲劇》一冊。痔瘡發作，晚間上山，痛苦之至。

十五日 月曜

下午下山，至鼎新街尋昨日所遇貧苦學生，思有以助之，不遇。晚間，赴新生茶廳參加文化界月會，朗誦〈對日宣戰進行曲〉、〈七月抗戰歌〉兩首。夜會散後，與曹靖華散步歸。寓中國文藝社。

聞晚會中人閒談云：香港被日寇圍攻後，政府曾派飛機往接各著名文化人張一麐等，僅入二

機，為孔祥熙之妻所據，載出貴重箱子五十餘，狗二條，備人四。故重慶社會傳說又增加喝牛奶純種洋狗六七頭，蓋即指孔之妻及其狗也。

十六日　火曜

晨返校。上課二時。下午收綏英信二通，周松子函一通，中英庚款會函一通。晚間買衛生衣一件，四十六元。兜安氏藥膏一盒，十六元。惟橙子最便宜，二元買八隻。

十七日　水曜

寄張瑞芳《中央日報》副刊一張。〈重慶附近之漢代三種墓葬〉已登載於十五日《學燈》。講課兩小時。晚間請小石先生食水餃，出十二元。付買麵粉錢三十四元。返校一次，又用去百餘元。

十八日　木曜

晨入城，買竹刻筆筒一個，五元。遊鼎新街，買《野草》一冊，五角。至中英庚款會取來

一九四一年

十一、十二兩月協款四百元。上音幹班。晚間為方舟修改所作《母與女》小說。夜雨。讀高爾基劇本《布雷曹夫》。

十九日　金曜　陰雨轉寒。

講課四小時。為胡然修改歌詞一首。薄暮讀立陶宛左華爾加小說《疆界》譯文，甚為動人。寄緩英函一通。買麵粉一袋，一百四十五元。夜讀《布雷曹夫》終了。

二十日　土曜

上午講課二時。下午二時，將建基所譯馬耶可夫斯基詩二首，啟華所譯哈代詩二首寄貴陽汪銘竹。寄法廉一函。晚間箋予、金蘭、文季來談，請其食橘子出三元。

二十一日　日曜

上午下山，至文藝社訪曉南。至中央圖書館看邊疆文物展覽會，其中在西康古墓所掘漢晉銅陶明器，與內地無異。又戎人（茂州）以白石為神，壘而致祭。漢有白石神君碑，所從來亦久遠

矣。又保羅人端公所用法器有羊角、鷹爪、羊蹄、綴編貝之皮革、銅鈴、小猴骷髏等物，稱巫為端公，與吾鄉亦同。又有西南苗瑤各族衣、履、裙帶，其花紋式樣，亦有與吾鄉相近者。最後一室，有各民族之文字，及傳教師新創字母。又有西康保羅文字《阿意奴小姐傳》及敍事詩《婚歌》各一章，甚為有趣，足覘落後民族之文藝也。其字皆形象，橫寫分格，近於埃及文。紐刻雙獸相鬥，頗好。夜宿文藝社。

途遇王雲階，約同晚餐。遊鼎新街，買小圖章一，價八元。

二十二日　月曜

晨返校。上課兩小時。收汪漫鐸一函。晚間講托爾斯泰小說。

《大公報》社論云：「最近太平洋戰事爆發，逃難的飛機竟裝來了箱籠老媽與洋狗，而多少內渡的人尚懸海外。」其實尚帶來一個面首梅蘭芳和很多的香蕉，因恐重慶無此物也。又云：「某部長在重慶已有幾處住宅，最近竟用六十五萬元公款買了一所公館，國家昇平時代，為壯觀瞻，原不妨為一部之長置備漂亮的官舍，現當國家如此艱難之時，他的衙門還是箕踞辦公，而個人如此排場享受，於心怎安。」此不知指某人。抗戰至烈之時，竟有許多廢料，執掌要政，貪污公行，民族之生命，斷送此輩之手矣。

二十三日　火曜

上課二小時。收心理研究所車費一百元。下午，赴省立教育學院演講中國古代文化兩小時，捐款五元。六時由磁器口乘車入城，中途車壞。乘人力車至化龍橋，進餐。黑夜中摸索上浮圖關。室中夜無燈火，通身大汗，乃得酣寢，並忘痔瘡之苦矣。

二十四日　水曜　昨夜雨。

上午作書寄銘竹、徐愈、鄒荻帆、周松子、張梅林，以《中央日報》副刊所載論新詩短文寄之。快函許恪士，催詢音樂會開會時間。燈下為吳蘊瑞畫展草一短文。

二十五日　木曜　曇天。

為楊立光寫一薦函寄重慶師範。下山途遇周松子，復折回。午餐後下山，至關廟街買皮鞋一雙，一百四十四元。猶係賤價者。買廣柑兩元。買《說文》一冊，二元五。晚雨。寓中國文藝社，與曉南夜話。

二十六日　金曜

晨上山。天雨。車轎錢六元，還昨日飯錢九元。午撰一聯輓鄭志聲：

輝煌傳遺稿，法曲誰續鄭成功。

指揮震樂壇，大才能追莎氏比。

上下午講課四小時。精神不佳。

二十七日　土曜　天雨，寒冷。

下午寫〈冬天的樹〉一詩。讀《新文學教程》典型主題各段。

二十八日　日曜　雨，天寒。

胃酸不適。午寫〈黎明的號角〉歌詞，交洪潘製譜。晚間文季代買《文學月報》一冊。讀其中英雄曲。

二十九日　月曜　天雨，山上冷甚。

下午返中大。晚間講課，論文學之主題。夜雨。收鄒荻帆等信。

三十日　火曜　陰。

講課二小時。下午訪交大潘廷幹，與談「能樂」，至暮返中大。晚間許恪士來談。

三十一日　水曜

晨車至兩路口，上音幹班商酌赴沙坪壩音樂演奏會事。取得余薪二百一十元。

一九四二年

一月

元旦　木曜

下午，下山。赴中國文藝社，遇徐霞村云：文協在中蘇文協團拜。即往。到郭沫若等。收到《抗戰文藝》一冊。談讌甚為盡歡。散後與雲遠、柳倩遊市街，來往者甚眾，會侶橋精神堡壘頗多獻豬、牛以勞軍者。晚間觀中華劇藝社演《大地回春》。散後已逾夜午。遇翟力奮，即同歸。會途中大雨，上山衣履皆濕。

二日　金曜

未下山。與王孝存、勞敬賢至七牌坊一遊。晚間食八寶飯。

三日　土曜

午下山，至曉南處。赴中蘇文協參加安徽公學師生聚餐會，到前校長陶行知等。散後返山。

四日　日曜

晨，率音幹班高級組學員赴沙坪壩演奏。主催者為沙磁區學術演講會。

五日　月曜

講課兩小時。晚間同樂會，小說戲劇班課停。下午赴沙坪壩修皮鞋兩前掌，價二十元。

六日　火曜

下午赴四川省立教育學院演講二小時。收綏英函。覆適存、法韞、法教等函。

七日　水曜

晨，衾中遺精頗暢，體健自然現象，並無夢也。講課二小時。下午入城觀《羅蜜歐與茱麗葉》電影，五元。赴時事新報【館】取來稿費八十元。買艾青《詩論》一冊，二元六角。晚餐八元。夜上山。

八日　木曜　晴朗。

上午喻世海來談。下午有空襲警報。解除後，由嘉陵賓館至牛角沱，觀工業展覽會。過舊書肆買《養蜂學》一冊，一元八角。至中央銀行支得二十五元。三年前存六百元，僅餘此數矣。至沬若處與談歷史劇及所著《棠棣之花》上演盛況。舊藏沬若《文藝論集》一冊，即舉贈之。以《七月》一冊借與王亞平，交柳倩轉。至中國文藝社取來詩一首稿費二十四元。買圍巾一條，四十五元。晚餐八元。歸途過黃芝岡處閒話。夜返山。

九日　金曜　晴朗。

上午寄綏英、松子、王亞平等函。胡雪谷還來《安娜・卡列尼娜》一冊。下午讀上林曉《大門抄》、A・托爾斯泰《戲劇創作論》。晚間聽音樂會。

十日　土曜　陰雨。

讀《音樂家蕭邦傳》，下午終了。講課三小時。夜赴軍委會【聽】演奏音樂。歸來天雨，已夜二時。

十一日　日曜　陰。

為學員修改歌辭。

十二日　月曜

上午返沙坪壩，講課二小時。收杜谷等人函。晚間入浴。收《中央日報》稿費五十元。

十三日　火曜　上午晴。

講課二小時。下午赴四川省立教育學院講課二小時。支九至十二月薪二百二十五元。返沙坪壩買《西洋音樂史》一冊，八元四角。《新音樂》一冊，一元。《書的故事》一冊，一元八角。皇書刷子二元，晚餐七元。夜講托爾斯泰小說二小時。觀中央戲劇學會排戲。

十四日　水曜

上午講課一小時。午赴楊家花園馬洗繁、吳麟若家，觀所藏書畫陶瓷。午，吳先生邀七八人飲讌，肴饌甚佳。楊氏花園有亭台花木之盛，未易得也。收校薪二十三元六角八分。

入城，買《新音樂》一冊，《幸福的魚》一冊，《文化雜誌》四期一冊，共三元五角。《新文學教程》一冊，《先秦文化史》一冊，共九元五角。夜觀中華劇藝社演《欽差大臣》。買劇本一冊，二元五角。夜，散戲後返浮圖關，食肉絲麵一碗，價至三元六角，亦奇聞也。夜食光柑兩個。

十五日　木曜　晴。

晨，胡靜翔來談，擬譜我之歌劇《海濱吹笛人》。下午閱《幸福的魚》終了。此俄國民間傳說也。

本日用款煤錢十元，郵票一元二角，燭一支三元，廣柑一元，萊菔二斤九角，花生米五角。

十六日　金曜

講課四小時。

十七日　土曜

講課四小時。下午松子來。

十八日　日曜

修改《海濱吹笛人》。晚間觀育才演《錶》。

十九日　月曜

返沙坪壩。收綏英等函。

二十日　火曜

收學校津貼四百五十元。下午赴磁器口教育學院講課二小時。晚間返重慶。

二十一日　木曜

下山買被單一條，用一百〇五元。

二十二日　木曜

下山買皮鞋一雙，用一百九十元。

二十三日　金曜

講課四小時。作〈快樂的歌〉一首。

二十四日　土曜

上午考課。下午下山。晚間看電影《列寧在一九一八年》。將詩交王亞平。

二十五日　日曜　陰。

午，參加中大同學聚餐會，餐費每人二十元。下午入城，返沙坪壩，與吳作人同車。晚間收到綏英函兩通。與小石先生夜談。

二十六日　月曜

覆綏英函，寄孫望函。下午至沙坪壩舊書店，買《文學大綱》一冊，十八元。《中國國民黨史》一冊，一元。晚餐六元。

二十七日　火曜

上午考學生課業。下午赴川教院講課兩小時。晚間返音幹班。

二十八日　水曜

上午，下山。應中宣部之邀，開通俗讀物編輯會，到何容、蓬子等七八人。午，中宣部邀在上清寺進餐。餐後至舊書肆買《中國近代史》一冊，十元。《中國歷史講話》一冊，《現代中國詩壇》一冊，六元。《豐收》一冊，十二元。至資源會訪孫望、吳兆洪兩人。赴都郵街下車，至古董肆買玉鉤一副，二十元。《希臘神話》一冊，一元。又「文學日記」一冊，三十六角。晚間返音幹班。夜讀《電網外》一篇。

二十九日　木曜

晨檢視足趾間生一雞眼，欲去硬皮出血。寄小石、其時、晶清各一函。讀法詩人拉瑪丁著《葛萊齊拉》，下午終卷。文章甚美，陸蠡譯筆亦雅潔可愛。夜為某君修改〈德國戰時統治政策〉論文。交洪潘。

三十日　金曜

上午寄綏英、子展各一函。收昆明一函。云冒我名者，已被囚入獄矣。講〈秦婦吟〉一小時。下午講宋人小詞十首。夜讀《魯拜集》。

三十一日　土曜

晨六時與勞景賢、王孝存赴國泰觀歌劇《秋子》。下午買國父孫中山先生傳記兩種，《敵兵陣中日記》一冊，共三元一角。晚間返音幹班參加音樂會。今夜為余生日，月明如晝，舊曆臘月十五日也。

二月

一日　日曜　晴朗，氣候溫和。

昨夜為我生日，月明如畫，舊曆臘月十五日也。去年昨日，在青木關綏英家，英欲與余外出散步，其母不許，遂致不歡。夜成五古一首，徘徊月下，久不能寐。今則風景依稀，又是一年矣。昨晨往國泰觀歌劇《秋子》。夜則參加本班音樂會，聽戴粹倫奏小提琴，頗為盡歡，惜無綏英在身畔也。

二日　月曜

返中大，收綏英函，即為匯去二百元，寄去《被開墾的處女地》一冊。至舊書肆買伊林《十萬個為甚麼》一冊，又《電影規範》一冊。微雨。

一九四二年

三日　火曜

下午赴教育學院上課，講漢代之文學。觀顏實甫所藏古器物，漢銅方瓶，翠綠可喜。又其端硯兩方，亦可愛。

四日　水曜

晨入城赴中英庚款會取來協款。至舊書肆買書。擬購一總理全集，作為創作國父孫中山先生長詩參考，竟不可得，僅得殘本《中山叢書》一冊耳。買得《石濤花卉冊》一本，《歐洲文學史》一本。又英文注釋《好述傳》一冊，書價共費四十七元餘。又代宗白華先生買《張猛龍碑》一冊，價八十元。夜返浮圖關音幹班。

五日　木曜

晨下山，至育才學校演講中國音樂史的發展，陶行知先生留午餐。餐後訪郭沫若先生，觀其所藏虎符，彼繼《屈原》之後，又正撰一劇本。至呂霞光家，觀其所藏古物。赴國泰尋臧雲遠、

李嘉未遇，即至中蘇文協訪亞丹，談至燈上。往文協訪亞平、梅林，因七日晚間在中央廣播電臺朗誦新詩，須約齊也。昨夜所作〈一個戰鬥兵和一個孩子的故事〉長詩一百行，即交梅林印特刊。夜至國泰觀《秋子》大歌劇，散後與王孝存、勞景賢、卜瑜華、武俊達等同返關上。

六日　金曜

下午聞仰光華僑學校教員阮思琴云：有一江蘇泰興人，在仰光騙詐，竊冒余名，自稱中央大學教授，並隨青年二人，均稱中央大學畢業生，即為該騙賊在中大所授之徒云。仰光學術界不察，以為余至，招待甚殷。彼曾赴仰光華僑學校演講，校長吳鐵民君，亦被騙去五十盧比。此騙賊且以余之著作詩集及《中蘇文化》發表文章，取以贈人，無恥之至云。仰光被騙數十萬，又在華僑報館支取八千盧比，因余登一啟事，指破其奸，騙案揭發，此賊遂逃之昆明，又復騙詐龍主席，遂被逮捕。阮君囑余速向法院控告，彼願為證人。且云自經此賊在南洋仰光行騙後，當地民眾工作，遂不能推動，人皆疑國民黨為騙局云云。阮君現轉任第十一集團軍特黨部工作，不日返昆明。余即託其就近向當地法政軍警陳述真相，為余證人云。

晚間，兵役班羅君來談詩。夜讀普希金小說《鏟形的皇后》，未終卷。此書柴可夫斯基曾譜為歌劇。

七日　土曜

上午講宋人小詞，讀《鏈形的皇后》終了。下午方舟還來屠格涅甫《愛西亞》，哥戈里《死靈魂》兩書，借去《譯文》「普希金專號」一冊。

晚間與老舍、王亞平等赴中央廣播電臺廣播余朗誦敍事詩〈一個戰鬥兵和一個孩子的故事〉，聽者頗眾。

八日　日曜

上午與洪潘沿江邊散步至七牌坊始回。並合作歌曲一首。晚間與王、勞兩君赴唯一看《牛郎織女》電影，道地美國貨色，毫無可取。

九日　月曜

上午參加學術團體聯合會議。下午與芝岡同看古書畫展覽，無一佳者。晚間返沙坪壩，講小說兩小時。

十日　火曜

收綏英兩函及中大教育心理研究所薪一百元。晚間以《張猛龍碑》交宗白華先生。整理書籍，多有為鼠傷者。

十一日　水曜　小雨止。

赴沙坪壩，買《現代文藝》一冊，報載風子、夏衍等已脫出香港。寄綏英一函。

十二日　木曜

晨入城，至育才演講中國音樂史的發展。下午入浴，沐浴為余嗜好，竟不能常得，以浴一次需費八九元也。

遇羅志希約同遊古董攤故書肆，至暮始別。赴新蜀報【館】應其招宴，到文藝界作家三四十人，盡醉始散。周欽岳與馬彥祥鬧酒，累余飲兩大碗。

晚間七時曾赴法比瑞同學會，應中央大學及法比瑞同學會合辦學術演講會之【演】講，講「中國的舊詩與新詩」一小時，夜宿文藝社。

十三日　金曜

上山，講課四小時。下山赴中央圖書館參觀革命史跡展覽會，已過時。入城買白布二丈藍布一丈，《平漢路破壞大隊》長詩一冊，五角。又舊本《言海》一冊，二十五元。夜返山上。

十四日　土曜

講葉賢寧詩三小時。下午下課後，赴中央圖書館觀革命史跡展。先烈珍貴照片遺墨頗多，鼓吹革命刊物多種，奮鬥精神，如在眼前。後人如不能努力進步，當有愧前賢也。寄綏英一函，速其來。

晚間赴鍾憲民家度除夕，飲酒暢談。昨日小雪，今夜雪更大，為年來所無，開窗一望，屋瓦皆白。夜宿文藝社。

十五日　日曜

為舊曆元旦。家家閉戶，時聞爆竹聲。雪止，氣候仍寒。晨返山上。下午楊金蘭、黎蕙蘭來談，旋去。晚間，赴廣播大廈聽育才學校音樂演奏會，十二三童子，能奏悲多芬樂章，足證其教育之佳也。

十六日　月曜

遷居和平門內。整理書籍，忙碌半日。晚間返中大，陶生來借去新刊文藝雜誌數種。

十七日　火曜　晴暖。

赴教育學院講課一小時。寄綏英快函一通，囑其速來考郵局。

十八日　水曜

上午講課二小時。下午收大鏞自廣東坪石中山大學寄來快函，敍述由香港脫出情形頗詳。晚間至陳之佛處閒話，彼將開畫展，為撰一稿張之。

十九日　木曜

期綏英不至。上午與之佛赴羅志希處觀其新得王孟莊山水一軸。吾鄰邑裴伯謙舊藏物也。羅有石谿、石濤畫三軸頗佳。余與之佛俱愛其所藏任伯年畫一鴨一馬，以為甚有生趣。午入城，遇張生文綱，同遊舊書肆，日暮返關。

二十日　金曜

寄昆明省府航快，告訴冒我履歷在仰光行騙之罪犯。收綏英函及畢業證件三種。

二十二日　日曜

與亞平等聚餐。買《饑民的橡樹》一冊。

二十三日　月曜

在書攤租得《新疆古城探險記》薄薄一小冊，租金十五元。晚間返中大。

二十四日　火曜

寄綏英函，速其來考郵政。

二十五日　水曜

晚邀靜安小餐。寄壽昌、郁風、洪深、大鏞等函。

二十六日　木曜

上午九時收綏英函，約來城相晤。觀陳之佛畫展，十一時入城。下午一時晤綏英，情感甚濃，帶之遊重慶市廛，並同往沐浴。

二十七日　金曜

帶綏英上浮屠關寓所。下午復入市，以二百番為購皮鞋一雙，備與英共餐之用也。夜率英至文藝社小坐，送之歸，復上山。

二十八日　土曜

下午下課後，尋英同訪陳紀瀅並邀之吃茶晚餐。與英談至夜深，商量同在一起辦法，英將歸與其母議之也。

三月

一日　日曜

返中大，過舊書肆買得《西藏之人民生活》一冊，《三民主義》一冊，蘇聯詩人 Т・Т・ШЕВЧЕНКО 紀念郵票三枚，共十五元。又練習本三冊購【贈】鵬生。

二日　月曜

寄函鵬生、綏英、法恭。買艾青《詩論》一冊寄銘竹。買茅盾《春蠶》一冊。飲酒一小杯，精神不佳，擬將工作減輕，不可能也。

三日　火曜

匯與綏英百元，備其零用。補破皮鞋四元。

四日　水曜

寄綏英快函。下午入城，收庚款二百元。寄昆明法院呈文。夜宿文藝社，為修改詩稿二冊。

五日　木曜

晨，匯與綏英百元。上浮屠關，買《建國方略》一冊，買椿芽及雞蛋，計四元。

六日　金曜

修改詩稿，演講馬耶可夫斯基詩四小時。晚間改王楷、關肇昕、呂衡、陳夢熊、滕樹勳等人詩，並擬代為發表。夜為馬一新譯朝鮮歌詞〈落花岩〉三首。

泗沚水長流涓涓，夕陽照耀時，柳花紛飛落水面。在這裏就叫落花岩。天真爛漫的兒童們，吹著柳笛遊玩。惟有傷心的過客，徘徊悵望空腸斷。

落花岩，落花岩，為甚麼默默無言。

七百年流光如電。荒涼扶餘城，草色迎春綠如染。莽莽廢墟永不變。輝煌的九重宮闕，不知更在那邊。那些萬乘的貴人，何處一去不回還。

落花岩，落花岩，為甚麼默默無言。

深夜裏，水波寂靜，嗚咽起哭聲。那些如花的宮女，在何處尋她的幽靈，御賜的一件繡羅裙，緊緊裹住心胸，對著深深的泗沚水，你應是投入此中。

此歌頗有黍離麥秀之思，譯竟為之歎惋。

夜念綏英，不能成寐。

七日　土曜

夜思綏英，彷彿如病。夜聽屋上貓鳴，痛苦不堪。重慶貓甚少，何來貓耶。

八日　日曜

返沙坪壩，望綏英不來，彷徨苦悶之至。

九日　月曜

買《詩創作》一冊，《枷鎖與劍》一冊。

十日　火曜

失眠頭眩。夜則轉側，日則彷徨，文章寫不出，讀書亦無興味。綏英小鬼，害我不淺。寄綏英快函。下午收英一函。

十一日　水曜

買《新音樂》一冊，寄與法援《十萬個為甚麼》一冊。

十二日　木曜

入城將改就詩稿送交青年習作指導會。收稿費一百六十元。夜宿文藝社。

十三日　金曜

上山，買白桃花一握，繁瓣富麗之至，但豔如桃李而冷如冰霜，案頭相對，益念綏英也。

十四日　土曜

頭眩體倦，惟有多食雞蛋，別無藥餌可治。《木蘭從軍》劇本，重寫一過，並為辦公廳李君改〈一剪梅〉小令一首。

十五日　日曜

返沙坪壩候綏英，又不見來，苦悶之至。買粗稿紙十疊五百張四十元。過舊書店買《好妻子》一冊，價十一元，以綏英愛讀《小婦

人》，擬寄與之。

收綏英函，即寄去一函。

十六日　月曜

買《現代文藝》一冊。收法寬函，讀書頗艱困，將錢與之。兄年老而子多，苦於教養之費也。

十七日　火曜

寄許敦谷函，為英求事。寄綏英《好妻子》一冊。身體不好，拼命吃雞蛋。赴教院講課一小時。

十八日　水曜

晨，入城參觀地質展覽，有恐龍骨兩具，陸豐龍骨甚完整。此外各紀古生物化石甚多。生物學與礦物學，皆余所深愛，此尤見所未見者甚多。

過舊書肆買《易培基故宮盜寶案鑒定書》兩巨冊，《寶寶》一冊，《中山遺教》一冊。為綏英買絲織絳色花皺袍料一件。看電影《翠堤春曉》，甚佳。晚應陳之佛招宴，返沙坪壩，到傅抱石、宗白華等廿餘人。

十九日　木曜

入城，訪商錫永談其在長沙所得古器，有楚漆器十餘件，至可寶。邀其晚餐。

買《天路歷程》二冊，《荒原》一冊，《收穫》一冊，《文藝與性愛》一冊，共二十三元。

夜上浮圖關。

二十日　金曜

昨夜失眠，體甚不適，神思倦怠。

收綏英函。上午寄法寬侄函，並寄去五十元。下午與胡雪谷、李淑芬等再往看《翠堤春曉》電影，西名The Geart Walty，述一八四四年約翰・史杜萊斯創作華爾滋樂曲故事，中有歌劇女高音甚好，故再往觀，用去五十元。又買《聖經與文學研究》一冊，三元。蜂蜜一小瓶，約七八兩，十元。夜讀《荒原》。小雨。

二十一日　土曜

講《長恨歌》敍事抒情詩及其背景，與白樂天通俗詩主張。下課頭昏，疑患虐。

下午返中大，收綏英函。

二十二日　日曜

牙痛。上午覆綏英一函。下午寄綏英快函，詢其是否能來中正學校任教。

二十三日　月曜

二十四日　火曜

夜發寒熱，似患虐。思英不寐。年將四十，尚患相思病，自笑亦復自憐，往時未經之苦，今備嘗之，讀斯丹達《戀愛心理學》，思有以自解。

之。夜為蕙冰改〈路〉長詩一首。

多吃雞蛋，以助營養，日日黃瘦，視覺亦恍惚不定，英毫不介意，可恨之至，但又不能忘

二十五日 水曜

寄英函，寄子展函。下午撰〈神話傳說與樂曲〉一文。牙痛略癒。

二十六日 木曜

晨入城，訪商錫永，欲觀楚器，已被市儈衛聚賢攘為己有，將來又必賣與美國去矣。此人為

孔胖子爪牙，貪污不法，發國難財甚多。

過舊書店巡遊一週，過生活書店買稿紙一百張，十六元。歸途遇呂霞光云：近日桐油漲價甚

猛，係孔祥熙囤集所致。有一張姓法國留學生，四出代為經理採辦云。又一法國商人名歐迪南者

代孔運鴉片二千噸，售與日本人，轉售與吾淪陷區同胞，可謂惟利是圖，全無心肝，魏閹之罪，

上通於天矣。

將修改詩稿，交中國文藝社。過舊書店買《口腔與牙齒》一冊，以近日牙常痛不可忍，擬一

究其因。上浮圖【關】時遇蔡紹序，邀往聽其獨唱演奏會，以頭痛欲裂，晚間未往。《海濱吹笛人》歌劇，為胡靜翔製譜，甚美聽。四月中可唱一段。

二十七日　金曜

校正《木蘭從軍》歌詞，三幕均已油印。寄田鶴、雪厂、伯超、綏英、法寬及中宣部各一份。夜讀松村武雄《文藝與性愛》。

二十八日　土曜

誦《木蘭從軍》歌詞。下午七時下山，晚間參加文藝晚會。夜宿中國文藝社。

二十九日　日曜

上午與李廷瑛君同訪沈夕峰，談竊冒余之履歷巨騙被捕事。下午返中大。讀《文明與野蠻》一書，R.H.Lowie著，呂叔湘譯，頗佳。

三十日　月曜

寄綏英函。買《現代文藝》一冊。赴磁器口講書一小時。

三十一日　火曜

寄綏英函，因苦念之至。近復患瘧，牙痛漸癒。下午入城，夜寓中國文藝社。

一九四二年

四月

一日　水曜

晨，買得哥郭里著《兩個伊凡的吵架》一冊。寄蔣碧微函，為綏英求其推薦工作。下午赴教部開中國音樂學會籌備會。晤楊仲子、陳田鶴等。晚間赴文工會參加成立四週年紀念聚餐，到老舍等數十人，夜飲酒微醉。宿中國文藝社。

二日　木曜

晨遊舊書肆，買舊書數冊。午入沐。下午觀《屈原》劇彩排。夜返浮圖關。

三日　金曜

講課並為學生改課卷。下午收綏英函，云枕頭信袋已動手製繡矣。

四日　土曜

精神不佳，晚間參加學生音樂籌備會。夜大風雨，氣候轉寒。匯與英二百元。

五日　日曜　陰靈，風勢稍殺，甚寒。

以《音樂之淚》一書，寄贈楊仲子。書中描寫者，即仲子故事，易名柳仲琦，仲子遊瑞士，寓路德百樓令夫婦家，住愛德華街三百六十號，與其女瑪爾德小姐戀愛結婚，皆係事實。習音樂既成，返國後，始知其母為聘表妹蘇馨為妻，致鑄大錯，新舊思想衝突，演此悲劇，固極淒婉也。仲子創作〈初戀〉、〈瀑布之下〉、〈冰泉的琴韻〉、〈大風暴〉、〈晨曦〉、〈斜陽〉、〈流浪者〉、〈別後〉諸樂曲，今無所聞，當係作者點染，歐人譽為東方之奇星，事或有之。吳大椿為胡小石先生，寫其懼內情形，亦事實也。至廣播大廈開中國音樂學會，晤楊仲子，即贈與之。會中指定理監事，多非音樂界中人。

訪孫望商談詩藝叢書出版事，與之同赴徐遲處，未晤。赴書肆購《屈原賦》、《屈原》劇本等書四冊，並購魯迅浮雕石膏半身像一，價廿五元。晚間擬觀《屈原》劇，忽然發瘧，歸寓中國文藝社。晤蔣碧微，以綏英事面託之。

六日　月曜

上午返中大，立車中昏暈不已。下午及晚間仍勉強講課三小時。收煥奎、綏英函。

七日　火曜

下午返城，購《花木蘭》劇本一冊。訪白巨川與【於】中央旅社，並訪小石先生，未晤。夜回浮圖關，頭痛發瘧。

八日　水曜

上午診病。為徐嘉生撰〈布穀歌〉、〈夜鶯歌〉，以其善唱花腔，求為歌詞試自製曲，故與之。下午注射奎寧藥針。精神不佳。

九日　木曜

上午赴中英庚款會取得協款四百八十元。午訪黃伯度君，其家藏宋本書三種，禁本書若干種，抄本書若干種，今皆失於南京，戰前日人願出錢二十萬元購之，此時想已捆載而去矣。訪老舍、蓬子。買《渤海史考》、《北戶錄》、《魯迅先生二三事》、《木刻常識》、《木刻藝術》各書。晚間返關上。夜雨。夢見綏英。

十日　金曜　陰。

因患瘧請假未講課。下晚放晴。注射奎寧。下山訪吳凍青為綏英進行工作，未晤。赴文藝社參加詩歌晚會，初大告演講西洋詩歌影響，余亦朗誦《海濱吹笛人》一段。夜返山上。

十一日　土曜　天仍陰。

腹痛。午晴明。下午瘧復發。王放勳來，此生尚能努力寫作。

十二日　日曜

因昨夜患瘧，頭目昏眩，又苦思綏英，遂下山赴市民醫院訪朱九井君，詢其消息，朱已他移，悵悵返中大，冀得綏英函，亦無消息。下午服奎寧四粒。瘧竟未發。燈下作書寄綏英。

十三日　月曜　氣候甚熱。

頭眩。寄英函發出。晚間講課兩小時。夜雨，氣候轉寒。

十四日　火曜　晨，激雨。

入城，過中國文藝社小休。赴勸工局遇孫伏園於途，即以〈神話傳說與樂劇〉交其發表。返文藝社午餐，即上山。

十五日　水曜

修改《海濱吹笛人》第一幕。苦思綏英，竟不得其信息，苦悶之至。

十六日　木曜

下山，買艾青《詩論》一冊。下午擬打長途電話與綏英，問其近況，電線不通。

遊古董肆，遇王伯遠等品茗。買得「風花雪月」錢大型一品，背有秘戲圖三，有小篆書曰唐宮春畫，鎏金。昔曾見一拓片，今竟得之。價二十元。

夜觀《屈原》一劇，至下一時。場中晤蘇聯大使館秘書費德連克，告以前向蘇大使館騙詐之泰興常某，已在昆明就逮。並請將該騙前往蘇使館時冒稱《中蘇文化》中所刊文字作者曾送《中蘇文化》月刊一冊，妥為保存，因其上該犯曾簽名字，冒余作為己有也。費君允將該刊贈余云。

收昆明阮世清函，云該騙近曾派一代表求其轉達余處免究，並自願改名道歉云。

十七日　金曜

夜觀《屈原》劇，演來甚佳。金山飾屈原，顧而已飾楚王，白楊飾南君，均好。

十八日 土曜

上午中訓團音幹部招待文化界，由余致辭。下午音樂會。

十九日 日曜

上午寫成《霧季藝術運動漫談》一篇。下午音幹班音樂會，唱余所作《海濱吹笛人》、《木蘭從軍》兩歌劇中三段。晚間以文稿交蓬子。

二十日 月曜

返中大，至教院教課。

二十二日 水曜

入城買《文藝陣地》一冊，中有艾青文一篇，論余詩頗重技巧云。

二十三日　木曜

下午至教部開中國音樂學會，知綏英來城，狂喜四出尋之，相遇於途。夜與同赴嘉陵賓館聽喻宜萱女士獨唱，送之返寓，並赴羅希成家觀古物，多贗品。

二十四日　金曜

接英同寓中國文藝社。夜觀《結婚進行曲》，票四十二元。

二十五日　土曜　雨。

下午與英同觀《第八夫人》電影。

二十六日　日曜

上午送英返青木關。天晴。

一九四二年

二十七日　月曜

返中大。至教育學院，託蔣碧微為英謀工作。

二十八日　火曜

覆凍青等函。收稿費十元。

二十九日　水曜

入城，赴商錫永處觀楚漆器，一漆奩繪女子十一，姿態生動，人間之至寶也。赴商務書館買張穆《蒙古遊牧記》一冊，九元八角。訪紀瀅閒話。

三十日　木曜

晨，上山取綏英文憑交錫永，為進行鹽務局工作。買《思想起源論》一冊。夜聽音樂。雨。

五月

一日　金曜

晨上浮圖關講課。下午與學員張震南等閒話，並為修改文卷。

二日　土曜

上午考十七中隊文學。收班中薪俸三百元。

三日　日曜

上午下山，約商錫永將長沙出土古器請中央社羅寄梅攝影。彩繪舞女漆奩彩花漆盤等均拍攝

多片。錫永並訴得此器物經過。六時始返中國文藝社。夜觀蘇聯音樂舞蹈片，有《紅嬰粟》、《天鵝公主》等，舞蹈極美，非資本主義社會產品可及。

四日　月曜

晨，赴三元廟街民眾教育館批評青年文藝演講，內容佳者不少，青年進步，實可驚人。其中如懿訓徐越成女士，適存王曼麗、陳玉珍、胡信瑜，精益王學曾，邊疆劉若筐，懿訓陳尚誠，江蘇聯中萬文俊，清華劉學文、施健孫開遠等均佳。在國泰午餐尚豐。餐後赴中央業務局交獎學金五十元。天雨。過鼎新街古董肆略遊覽。至中蘇文協觀運蘇木刻畫展，甚佳。晚間應政治部張治中招請文化界晚會在中訓團大禮堂，到者甚眾。余得鮮石胡花一握，形如紅蘭，極為美觀。張一麐、沈鈞儒各索去一支，許士祺索去兩支。遊藝節目中有麻子紅武技甚佳。夜深始返關上就寢。大雨。

五日　火曜　天晴。

下山買蔣委員長抗戰書告一冊。下午與張文綱赴中蘇文化品茗，遇鄒荻帆云力揚等來渝。即往訪之，在文協閒談至暮。在梅林家晚餐。餐後梅林夫婦及以群往觀蘇聯歌舞音樂電影。夜寓文藝社。

六日　水曜

寄函綏英，附去一百元。午約張西曼赴中央社觀長沙古器，以錫永今日更往拍照也。余抱楚俑照一相。在中央社遇塔斯社副社長葉夏明君，與談俄國文學。

下午返沙坪壩，買《我站在地球中央》（楊剛著）一冊。至大學收函件多封，內有譚耀宗一函云，冒余名之騙賊，有種種惡劣行為，特為函告，譚不知為何許人。夜大雨。

七日　木曜

讀《藝術叢編》。

八日　金曜

讀《藝術叢編・古明器圖錄》。以《漢唐之間西域樂舞百戲東漸史略》交金靜安君。

九日 土曜

下午入城。收中宣部《木蘭從軍》稿費三百元。買《五經四書》三冊，世界書局印，原價一元四角，照八折，今售實價六十元。赴中蘇文協觀舊畫展，無一佳者。赴新蜀報館晤盧君，托為編輯精神動員會文藝特刊，已為編就第一期，一二日內可以刊出。

晤馬宗融，與之同赴國泰品茗。晤白塵等。十時返文藝社寢。

十日 日曜

晨返沙坪壩。下午二時應沙磁區學生服務社邀請，演講「青年與詩歌音樂」。天甚暖，夜雨。讀《文明與野蠻》。

十一日 月曜 雨。

下午赴教育學院講課，晤蔣碧微云為綏英介紹附中教書工作已成功。雨中撐傘步歸。夜講「新詩歷程及作法」。

十二日　火曜　雨止放晴。

上午寄書梁寒操、費德連克參加中國教育座談會。下午通綏英電話，望其速來就附中教職。一聽嬌音，便覺神爽，甚哉女人之魔力也。晚間約小石先生同餐，品茗良久。觀學生演英文劇。十時寢。

十三日　金曜　晴。

下午綏英忽來。至晚始出進晚餐。散步至重慶大操場，坐石欄上，英臥我懷中，觀天上群星，四圍蟲語如織，流螢飄忽，夜深始寢，密語相誓，永不能忘。

十四日　木曜

昨夜與英異室而寢，晨始來共一枕，起已晏矣。上午與之同至教院訪蔣碧微。英午餐後上歌樂山，余亦攜長沙所得古鏡多枚入城，至中央社攝影。晚間參加文藝座談會，即宿文藝社。

十五日　金曜

上午，上浮圖關音幹班講課兩小時。下午講課後下山。晚間參加國民月會，有音樂等節目，中華萬歲劇團演柴霍甫《蠢貨》頗好。又蘇聯電影《紅豆青鳥》，曾得斯丹林獎，極佳，觀之不倦。夜深始寢。

十六日　土曜

晨上關，講課四小時。晚間修改《木蘭從軍》。夜大雷雨，不能成寐。

十七日　日曜

冒雨下山，乘校車返中大，綏英已冒雨先來，留書而去，並遺花生糖多枚。英遲不結婚，使我精神極不安也。

十八日　月曜　晴。

收梁寒操函。收蘇聯大使館秘書費德連克寄來《中蘇文化》六卷三期一冊。在一九三九年五月，有一騙竊，假冒為余，曾將此書物簽名贈與費君，騙取錢款，此即該騙竊犯罪證物也。此冊內有余所作文一篇，故該竊施此詐騙伎倆云。

下午赴磁器口川教院講課，歸還蔣碧微女士《陶淵明詩》兩冊。晚間返中大講「大儺與角抵戲」。夜與小石先生閒話。十時寢，念綏英不已。

十九日　火曜　晴。

整理書物，補寫日記。下午入城，赴蒙藏會尋問綏英，未得見。赴中央社將舊藏楚鏡九面，一一拍照。約商錫永晚餐，並以《十日談選》一冊借與之，託為綏英進行工作。

二十日 水曜 晴。

上午與曉南赴社會部為中國藝術史學會登記。至蓬子處，取來精神動員會文藝特刊數張。下午寫一長函寄綏英，並為匯去一百元。赴督郵街匯寄。歸途遇華林，云綏英已來，坐候於文藝社，急歸，約同出晚餐，品茗，夜十時送之歸。

二十一日 木曜

上午八時，約綏英聚於中蘇文協西餐室，至午。往訪商錫永，同午餐。忽晤汪漫鐸，即同吃茶閒話。漫鐸云已經營工廠於白沙，邀余亦經營工業。下午與綏英觀電影，美國出品，毫無可取。晚間應漫鐸召請於百齡餐廳，有毛慶祥、寶□敬等人。餐後與英散步，英力主與進行工業。送之歸。夜十時寢。

二十二日 金曜

晨上山，課四小時。夜小雨。

二十三日　土曜

課四小時。下午下山，過文藝社，即返校。收國民精神總動員會編輯委員聘【書】，戴儒愚、蒲立德、游雲珊等函。夜停電。早眠，寢頗酣。

二十四日　日曜

左半身痛，精神不佳。寫〈新詩的創作〉論文。夜早眠，寢中念綏英，今日曾寄去一函。為創化學工廠，與重大教授辜慶鼎君接洽，即以情形通知汪漫鐸。

二十五日　月曜

身體愉快，論文寫畢。讀艾青《詩論》終卷。陳耀東來為冒余名之騙賊說情，精神甚不痛快。下午赴川教院上課，見校園有綬帶鳥飛舞枝葉間，極美麗可愛。此鳥惟於畫中見之，不圖川中乃有此珍異鳥類。日本名三光雀，吾國北部名白鶺。晚間講課兩小時。天雨。

二十六日　火曜

身體愉快。上午，收王冶秋函。訪宋步雲。下午，徐愈來訪。一時半與步雲渡江，過磐溪，赴黑院牆，晤姜梅岩、丁雲樵、林谷等，在榮譽軍人訓練所晚餐，暢談甚歡，接洽三場房屋亦完滿。踏月返沙坪壩。

二十七日　水曜

收閱卷費二百元。買襪子鞋油等物，又《海錄注》一冊。寄綏英、漫鐸快函。

二十八日　木曜

入城。綏英日前曾來中國文藝社相約，猶未返青木關。即赴中蘇文協及川鹽銀行，冀得一見，均未晤。訪錫永為綏英工作事催詢進行。

舊日照相機一具，以三年前落水，鏽澀遂不能用，請魏守忠君加以修理，但膠片昂貴，不能更浪費矣。

二十九日　金曜

上音幹班教課。

三十日　土曜

下午課畢。下山，赴書店買《詩與散文》、《新音樂》等三冊。夜宿中國文藝社。

三十一日　日曜

收改詩稿費一百四十元。下午參加捐贈中大獎學金茶會。連日天雨。夜宿文藝社。

六月

一日　月曜

上午雨，返中大。下午赴川教院講課二小時。寄張道藩一函，為綏英謀工作。買《處世藝術》一冊。

二日　火曜　雨。

寄杭依白函。下午赴沙坪壩打電話與綏英，云不在部。金靜安先生邀晚餐，並往品茗。歸來小雨。下午頭目昏眩。夜念綏英失眠。愛情痛苦如此，故佛法斷絕情根也。心怔忡而不寧，吾其病乎。

三日 水曜

上午通電話與綏英，仍不在部，不知何故。赴郵局匯與二百元，匯水增至五元矣。買《西班牙詩歌選譯》一冊。昨日買故書《中山故事》一冊。下午晴，精神略爽。接英快函。

昨日買達爾文紀念郵票二枚，哥倫布紀念郵票三枚共三元五角。宗白華借去王羲之三帖一部。

四日 木曜

上午入城。綏英為其母活動參政員，託為代尋當政者說項，余與政治當局素不往還，將託誰乎。日語有曰：不入牛群。故隔絕也。

晚間訪張道藩，張與我大談藝術考古等問題，述二小時，辭歸。宿文藝社。

五日 金曜

上浮屠關，收英函。昨日在文藝社亦收英一函。英之愛我尤我之愛英也。下午三時下山，赴文藝社，參加中華全國美術會理事會，到司徒喬、吳作人等。夜歡迎由港脫險文藝界【人士】，

到司徒喬、簡又文、葉以群等，會眾近百人。簡等各有演說。夜深大雨，不能散去，倚椅上達旦，雨猶未止。

六日　土曜

冒雨上音幹班，講艾青〈大堰河〉及其他。下午，接英一函，云欲辭教部職來我處，末云其同事某，勸其與我絕交，真不知所云也。下山，晚間觀教育學院演京劇。夜半返中大宿舍。夜雨。下午覆英一函。

七日　日曜　天雨。

下午寄綏英一函。夜讀《武林掌故叢書》，耐得翁《都城紀勝》，孟元老《東京夢華錄》。

八日　月曜

今日天晴。

下午，赴教院上課。與顏實甫談哲學問題，甚投契。夜讀《中國經濟史》（森谷克已作）。

九日　火曜

上午讀《中國經濟史》終了。下午寄綏英一函，覆如真一函。

十日　水曜

徐遲來，邀其午餐，並與之同訪柳無忌，借希臘劇研究參考書。

十一日　木曜

寄綏英函。買《現代文藝》一冊，《大地文叢》一冊。午赴徐愈家午餐。下午頭眩不適。《中國傀儡戲史》寫畢。

十二日　金曜

早，赴重慶，上浮圖關音幹班。天雨。講課四小時。

十三日　土曜

講課四小時。下午晴。下山，至中國文藝社。晚間與曉南遊督郵街，歸途買《鳴蟲之話》一冊。

十四日　日曜

上午與商錫永訪羅寄梅，品茗閒話。下午訪張梅林，晤季嘉、力揚等。晚間返中大。

十五日　月曜

午至沙坪壩，買舊郵票八枚，共十元。為中華民國光復紀念票一枚，蘇聯莫倫道夫紀念票二枚，捷克斯拉夫音樂家Smeana，Dvonak各一枚，瑞典Axeloxenstierna三枚。下午赴教院講課，在蔣碧微家晚餐。餐後觀學生演《少奶奶的扇子》。歸校已十一時。

十六日　火曜

再錄寫《中國傀儡戲史》。訪徐愈未晤。至沙坪壩買巴金譯高爾基《草原的故事》一冊，四元。原售不過四角耳。過舊書店見英譯本高爾基《母》一冊，今春不過售價十元，今竟定價二百元矣。

收藏雲遠函云，十八日晚間詩人節，推余朗誦屈原賦一首。收法恭函，云在臨泉工作。望綏英不來，使我彷徨。

夜為潘馥冰書紀念冊，寫十年前舊作小詞一首云：

銀漢興波未許填，翻為決絕更情牽。疏簾雕玉魂搖押，密字真珠淚滿箋。

人寂寂，雨綿綿，有花枝處有秋千。羅衫不耐春陰薄，開盡酴醾似去年。

夜雨書此，回首前塵，不禁感慨繫之，雖復十年，亦無殊近日心情也。

十七日 水曜 曇天。

抄《中國傀儡戲史》，與白華先生言其大略，彼甚許獨到之見。

十八日 木曜

舊曆端陽。為第二屆詩人節，入城參加。上午至藏雲遠處，以《漢唐之間西域樂舞百戲東漸史》借與一閱，彼力勸余出版。將加以整理與之，因東方書店可刊印也。訪郭沫若，彼撰寫高漸離劇本已成，現方考「築」之形式及彈奏方法。晚間在中蘇文協開會，紀念屈原及高爾基，到數百人。孫科主席，于右任、曹靖華、郭沫若演說。余朗誦《九歌·國殤·湘夫人》兩章，繼放電影。天雨。電影為高爾基《我的大學》。

十九日 金曜

晨，上山講課四小時。

二十日　土曜

講課四小時。晚間下山，寓中國文藝社，因與王平陵在曲園晚餐，菜蔬不潔，夜腹痛大瀉。

二十一日　日曜

上午赴督郵街買安利生兩粒，二十元。下午赴中央社觀商錫永所得古漆器，一几，一俎，四粉盒，兩俑人，一小葫蘆。几之製作，極美麗可愛，古楚國工藝發展至此，殊可驚。晚間與錫永赴督郵街品茗，至夜半始返。錫永言川康鹽務分局有一職位，當介綏英往任。

二十二日　月曜

上午十一時返沙坪壩。下午打電話與綏英，囑其明日來此。晚間講課兩小時，為本學期最後一次結束課。

二十三日　火曜

上午，腹又瀉。振錦由成都來，言空軍中黑暗情形，使人痛心。綏英來，帶來大桃十餘枚，留以啖我。與之同入城，晤商錫永，工作又不諧，英遂返青木關。余往看《彼得一世》電影，腹痛未終場，冒雨乘車返沙坪壩。夜又夢見綏英，在經濟上成為英的奴隸，在愛情上成為英的乞丐，真使我非常痛苦。雨不止。

二十四日　水曜　晨雨不止。

作書寄綏英。抄寫傀儡戲劇史。午進餐，兩日未進餐也。晤陳之佛，勸其就國立藝專校長職，因教部聘之甚力也。

二十五日　木曜　陰。

終日抄寫傀儡戲劇史，至晚間完畢，訂為一冊。

二十六日　金曜

上午入城，以《傀儡戲劇史》交中英庚款會，作為考古研究報告。並收到七月份協助金。

上音幹班，以病請假，未教課，將文卷整理完畢。學員劉德文代為製一兜囊。

二十七日　土曜

請假未教課。天雨不止。

二十九日　月曜

下山入城，至中國文藝社。買《詩刊》三卷一期一冊，《太平天國有趣文件十六種》一冊，共六元二角。

下午一時赴中央社觀王雪艇所藏朱德潤山水一幅頗好。又其「居盧錯倉以郅行」木簡，乃黃文弼君西北考古所得，以贈王者。考古資料，例不能贈人，今以為禮品，失去學人之道矣。

晤商錫永，云為綏英進行鹽務局事不成。下午五時返校。晚間晤徐悲鴻、傅抱石、宗白華，與抱石暢談至夜半，力勸其助之佛接辦國立藝專。

三十日　火曜

參加校慶，到校友頗眾，校外返校者數百人。下午作書與綏英。晚間至之佛處，與抱石等談至十時始返校。下午徐愈來借去二百元，並商議建屋事。

七月

一日　水曜

寄綏英一函。

二日　木曜

上山，先至重慶，與徐悲鴻等暢談。悲鴻贈照相。

三日　金曜

音幹班課業結束。考試。

四日 土曜

考試課業，閱卷。

五日 日曜

下山入城，買《新演劇》、《斐多菲詩集》、《抗戰文選》等書數冊，墨鏡一付。

六日 月曜

返沙坪壩，閱教育學院試卷。收綏英函。

七日 火曜

上午至陳之佛處，與吳作人等同觀抱石所作畫，人物山水畫卷俱冠絕一時。天熱頭眩。下午入城，飲冰進晚餐，用三十餘元。收英函云又患病，已癒。

八日　水曜

英工作已發表，寄函與之，速其來城。

九日　木曜

晨上山。昨晚八時，參加文工會「七・七」紀念座談會，散會已十二時，夜眠不佳。晨起腰痛。昨晚對於新詩略有報告。

十日　金曜

炎熱。音幹辦有停辦說。

十一日　土曜

炎熱。腰痛。將《漢唐之間西域樂舞百戲東漸史》整理校刊【勘】一過。

十二日　日曜　炎熱。

室內達九十四度。雖居山上，亦不風涼。腰痛

十三日　月曜　炎熱。

晨，下山，返中大。腰痛。接綏英兩函，云不久當來。下午頭眩。晚間至陳之佛處，之佛受教部聘，主辦國立藝術學院，邀余主講文學。

十四日　火曜

整理書籍。陶建基來還《杜詩鏡銓》一部，借去《毋忘草》一冊。晚間赴陳之佛處小談。

十五日　水曜　晨雨，旋止。

赴賴家橋文化會，因其邀往演講也。上午車抵賴家橋，即訪郭沫若，邀李可染為導。下午，

訪傅抱石，並晤陳之佛、宋步雲等，觀畫多幅。抱石人物畫，藝術獨到，近作尤精彩。晚雨滂沛，即在其寓飲酒。飯【後】歸，巡小徑返，轉道至盧鴻基處一談。夜寓山樓，即前日本反戰同盟居處也。夜不能寐。

十六日　木曜

上午至會參加戲劇座談會。下午演講「傀儡戲的史的研究」。薄暮在小溪中沐浴，涼意爽然。夜訪杜國庠、馮乃超。

十七日　金曜　山風甚涼。

晨後患腹疾。訪王冶秋不值。

如廁數次，右臂右腿又跌傷，惟腰痛癒矣。

沫若邀晚餐，有鄭伯奇等。夜仍腹痛。

在沫若處談沈尹默《秋明集》，詩筆可愛，在近人作品中，未可多得。

十八日　土曜

晨，由賴家橋返小龍坎，即歸中大，收信數通，過歌樂山時，並以《勝利的史跡》一集，寄與張道藩。

十九日　日曜

上午，入城。晤徐悲鴻畫師，徐為人坦率，近有流騙劉某林某，日伺其左右，而不自知，亦危矣哉。

將《民俗考古藝術論集》編為一冊，並撰一序言。赴葛一虹處，葛託為費德連克進行入中大研究中國學術。梅林生病，毆其妻，往勸解，右臂再傷。

二十日　月曜

晨赴中央文運會訪郭尼迪，託為綏英佈置宿舍。以《民俗藝術考古論集》寄張道藩。上浮圖關，寄王進珊、孫望、綏英等函。

二十一日　火曜

撰寫〈國父孫中山先生〉長詩。天熱甚。腿臂傷漸愈。

二十二日　水曜

撰國父長詩得二百行。馬耶可夫斯基撰列寧長詩，給我不少鼓勵，因思為此偉人作一千行以上的頌歌。高級二組學員邀我午餐。

二十三日　木曜

完畢長詩第一、二節。抄寫一過，寄蓬子發表。

二十四日　金曜　微雨，略涼爽。

讀林百克《中山先生傳》。夜成二絕句寄何志浩_{精一}君：

攀城血戰下南昌，留得榮名千載芳。

麟閣丹青傳壯烈，西風獵獵大旗揚。

吾性好文復好武，君才能武亦能文。

收京他日同吟唱，立馬吳山看夕曛。

二十五日 土曜 晨，天際微雲，熱度略減。

由化龍橋下山，返中大。收信件數通，惟無綏英函，甚懸念之。晚間至沙坪壩，買文化生活社所刊《我們的祖先》一冊，價二十七元。至陳之佛處談至十時後始返。抱石亦由賴家橋來。之佛任國立美術院院長，邀余專任教授兼圖書館主任，余已應之。

二十六日 日曜

得綏英函，云即來城任職。去書速其來。

二十七日　月曜

入城，至精神總動員會，歸途買《蘇聯畫報》一冊。寓中國文藝社。

二十八日　火曜

晨訪汪漫鐸，同赴冠生園早餐。午打電話與綏英，未通。晚間赴勵志社進餐，餐後與漫鐸閒話，旋返寓。天熱極。

二十九日　水曜

晨，打電話與綏英，云四號來，遂上浮屠關。天熱極。

三十日　木曜　熱極。

在音幹班。讀《孫中山先生傳》及《國父年譜》，終卷。

三十一日　土曜　天熱。

山上乏水，甚不適。付飯費百八十元。

八月

一日　金曜

欲寫稿，苦熱不就。

二日　土曜

苦熱不雨。讀書聊以解熱也。

三日　日曜

裸體坐樹下，讀周啟明《歐洲文學史》。晚間下山。

一九四二年

四日　月曜

晨餐後，即赴車站候綏英。午綏英來，偕往飲食畢，即送之赴文化運動會，傍晚與同入浴，看電影。夜為購一床始歸。

五日　水曜

下午，赴文化會。晚間會中邀集作家多人聚餐，有以群、梅林、任鈞、霞村、亞平等。食西瓜而甘之，往年好食西瓜，今以西瓜貴，一小西瓜價至五六十元，遂無力食之矣。

六日　木曜

午返中大。下午有雨意，晚間小雨。寫紀念滕固一文。赴之佛處，為綏英介紹工作。

七日　金曜　陰，微涼。

八日　土曜　復熱。

寫紀念文畢。夜寫〈關於蒙古史的研究〉。

九日　日曜

晨入城，以滕固紀念文交李辰冬。約綏英外出至社會服務處談話。午至中國文藝社，邀徐悲鴻、華林等午餐。下午悲鴻為綏英畫一貓，頗虎虎有生氣。薄暮，與一鐵華繪山水便面，持往裝裱。

十日　月曜

晨，至會府看綏英，以〈關於蒙古史研究〉一文與之。

十一日　火曜

上午，擬上音幹班。天熱甚，復返文藝社，與華林入城買襯衫，以身體大無合適者，戰前售

價一元者，今售二百八十元，亦可驚也。

夜與悲鴻談話久，牙痛不能忍，至天明猶不能寐。

十二日　水曜

晨赴寬仁醫院拔牙。前次拔牙時，價二十元，今至六十元，相隔不及一年。

夜開美術會。

十三日　木曜

晨九時，與悲鴻、作人赴中央圖書館開中印學會。悲鴻為介紹戴季陶先生。午，三人同赴小餐館進餐。

昨夜大雨，今日放晴。夜赴會府開國民月會，與綏英約，星期日來中大。夜宿文化界招待所。

十四日　金曜

晨往寬仁診牙。返中大。至之佛處。午返校，收信多件。下午丁雲樵來談，約其晚餐。餐後

至之佛處，九時歸寢。

十五日 土曜

作書寄黃應乾。寄張秋岩艾青《詩論》一冊。下午整理書籍，洗曬臥榻，以待明日綏英來此。

十六日 日曜

上午英來，與英共臥休息。午餐後，英欲返城，送之至沙坪壩，登車而去，余情猶戀戀也。薄暮齒痛加劇。返校即寢。

十七日 月曜

患痢，診療，服瀉鹽。將《東方雜誌》零本中國學論文拆出。赴教育學院取六月份薪。訪蔣碧微，未在。訪顏實甫談至暮。歸沙坪壩，至徐愈家晚餐。至陳之佛家小坐，晤吳作人，即與踏月歸。買《現代文藝》一冊。

十八日　火曜

患痢加劇，有紅白凍，但飲食如常。赴沙坪壩取來為英所攝小照二張。今日開始包飯，半年未包飯矣，膳費半月八十元，為重慶最廉之飲食。

十九日　水曜

患痢，服瀉鹽略減。將照片寄與綏英。又數年前收沈某一函，求為代轉，以無法投遞，今寄還之。晚間至之佛處，將應聘書填寄交。入浴甚暢。

二十日　木曜

視國立藝專招考。收黃應乾函，即覆之。王餘、常秀峰來談。下午何憶嫻來談。今日未服藥，痢愈。

二十一日　金曜

痢癒，身體爽適。為國立藝專招生口試。

二十二日　土曜　天氣炎熱。

下午與陳之佛、許太【敦】谷、王臨乙、秦宣夫、吳作人等同赴沙坪壩晚餐。餐後即歸，月明如洗，期我綏英，何以未來。

二十三日　日曜

待綏英於室。上午未出，餐後英始來。

薄暮，至之佛家看藝專考生國文卷，不通者多。晚餐後返。

二十四日　月曜

上午再往之佛家，終日看國文卷。天氣炎熱，汗出不已。晚間菜肴豐盛，飲酒甚歡。陳太太為舊式婦人，以今日為舊曆七月十五日中元節也。

二十五日　火曜

上午看國文卷終了。下午送交之佛家，即返。晚間徐愈來談。迅雷烈風，驟然降雨，較涼爽。收《詩創作》一冊。買《現代文藝》一冊。收諸述初、黃應乾、趙慧深等人函。夜雨屋漏，夜起整理書籍，移至乾處。

二十六日　水曜　晴，涼爽。

覆趙慧深、宋斐如、法恭函。下午至之佛處。返時買《文藝陣地》一冊。為箴予等印照片一張。

二十七日　木曜　涼爽。

晨徐愈來，同訪曹靖華，談至午，始返午餐。下午至之佛處。赴磁器口教育學院訪蔣碧微，談至暮，始歸。買《給青年作家》一冊，價四元半。

二十八日　金曜

晨，入城。取回裝裱徐悲鴻畫貓一張，鐵華畫紅梨送別圖羅扇面一張，工價七十元。電話約綏英，英邀我晚餐，急望日暮，得會晤也。下午至精神動員會取稿費。至蓬子處談天。晚間至中蘇文化【協會所】與綏英會餐，餐後細談將來計劃，夜深送之歸會府。

二十九日　土曜

綏英云今日能來中大，故上午即急急返校。下午候綏英不至，為之坐立不安。燈下校閱綏英代我所錄〈傀儡戲與俑的歷史研究〉一稿副本。為英所介紹〈蒙古歷史研究〉一文，已發表於本日「學海」（《中央日報》）。

三十日　日曜　晴爽。

晨起頗早，候英來臨，心焦之至。午，英來。下午英返城。

三十一日　月曜

上午入城。午與英、悲鴻、錫永、聚賢、寄梅等聚餐於國民酒家。悲鴻為綏英畫貓一張，即裱就交英。下午英去，余亦入浴。晚間復約錫永、芝岡餐於同樂居。返芝岡處談至十時，赴中國文藝社寢。

九月

一日 火曜

上午送悲鴻赴桂林。赴浮圖關觀音幹班取來薪俸九百二十六元一角六分，付膳費四十六元，勤務十元，淨餘一千二百二十五元。

下午返中大，在沙坪壩吃茶並進餐。晚間收李家坤託人帶來《楚辭王逸注》一函，《言海》一冊，此戰前舊物，不圖今日復見之，有如見故人見家坤也。

二日 水曜

晨將舊藏明刊《解脫集》、《吳騷合編》、《狀元圖譜》、《情史》等四種及聚珍版《涑水紀聞》等二十種共一百冊，託錫永向中央圖書館介紹售萬元，不知能成事否。愛書愛讀書，乃至

無法而售其書，誠可歎矣。為綏英償務，故出此策耳。

下午作書寄臧雲遠、李家坤、韋啟美、趙世鐸及中宣部編審室。晚餐後，入浴。整理書籍。

三日　木曜

閱《現代文藝》、《詩創作》、《七月》等雜誌，編集《中國現代詩選》。晚間，赴沙坪壩，買美國所出中國抗戰五周年紀念郵票一枚，價十元。

下午，孫望來，以《魯迅全集》一冊還之。

四日　金曜

終日剪貼所選詩作。晚間閱《文學月報》、《抗戰文藝》、《文藝陣地》、《文藝戰線》等，選出賈芝等詩十餘首。晚間至之佛處，尚未返。

五日　土曜

將《中蘇文化》所載艾青〈抗戰以來的中國新詩〉，《文藝陣地》所載艾青〈論抗戰以來的

二十四日　木曜　雨。

在關上為傅抱石畫展撰一文，約二千字。

二十五日　金曜　雨。

晨下關，至社會服務處圖書室候綏英不來。下午訪羅寄梅。又取來稿費一百六十元。夜寓兩路口社會服務處。

二十六日　土曜　晨雨。

六時起身，即赴圖書室候綏英，至午未見來，遂至羅寄梅處，見某君所攝敦煌石室壁畫及雕刻，美妙之至。下午返沙坪壩，晤沈啟予於車中。夜又雨，住室壁塌下一片。

二十七日　日曜　雨。

上午赴磁器口買藤圈椅一支，八十五元，床一支，一百四十元，運至果家花園，力三十元。

二十日　日曜

上午約綏英午餐。下午開青年習作指導會，為到會青年講解詩歌問題。夜返沙坪壩，至之佛處。回中大。

二十一日　月曜

整理書物。

二十二日　火曜

遷桌子用物至磐溪西一公里半果家花園。晚間回中大，渡江摸索返舍。天雨泥灣，滑不留足，不禁途窮之歎。

二十三日　水曜

上浮屠關。下午講課二小時。天雨。

十六日　水曜

上浮屠關，未講課。下午返沙坪壩中大。

十七日　木曜

赴果家花園尋住屋。

十八日　金曜

上午入城，觀聯合國藝展。夜約綏英談話，寓社會服務處。

十九日　土曜

上午觀藝展。下午撰一批評，約二三千字。夜寓文藝社。晚間與綏英談話。

十二日　土曜

上午訪洪深。下午返沙坪壩。

十三日　日曜

英未來。下午赴磐溪石姓邀餐。

十四日　月曜

訪錫永，託其售書。悲鴻返。

十五日　火曜

晚間託悲鴻說項石家屋宇，租與藝專為陳列館。

八日　火曜

晨訪盧冀野。下午晤綏英。英受胎告知。一喜一懼。

九日　水曜

晨訪盧冀野。下午晤綏英。英受胎告知。一喜一懼。

十日　木曜

至之佛處。

十一日　金曜

下午入城，途遇洪深、臧克家。夜間與之佛宴客。

中國新詩〉及我所著〈抗戰四年來的詩創作〉剪出，作為詩選的附錄。下午作書覆汪漫鐸、張秋岩，並寄傅抱石、陸晶清各一函。晚間之之佛處，未晤。念綏英不已。在沙坪壩買回《文化雜誌》、《創作月刊》各一冊。借圭璋影宋本《淮海長短句》，閱一過，即還之。夜讀葉賢寧詩。

六日 日曜

晨起讀紀德《新的糧食》。綏英來，下午去。以詩交其抄寫。晚間至之佛處，並訪宋步雲覓住房，備與英同居之用。

七日 月曜

自本日起至二十七日止，此二十日內，終日不得安處，故日記亦不能寫。二十七日夜寓居嘉陵江西岸四里果家花園，始補寫此二十日內之日記。

入城，晚間約綏英談話，未晤。

十月

一日　木曜

晨，下山，看常書鴻畫展。至中央社訪羅寄梅，至鹽務總局訪商錫永，至華康銀號訪劉盛亞，將各事接洽就緒。午返沙坪壩，至陳之佛處。至中大取書，即渡江回果家花園。晚間整理書物。余愛整潔，各物皆有條理。遷居凌亂無次，使人煩擾。

二日　金曜　晴。

浴身，洗衣。為陳淑雲摘桂花作糖，消磨一個上午。

欲為綏英還債，無可為計，因將愛讀書籍出售，負過江者，又復負至中大，為此事往返辛

下午攜《總理遺教》及傳記赴果家花園，藏書三千冊，此為首先運來者。途中雨，泥濘不堪。作書覆徐品玉、法教、法廉、秀峰諸姪。燈下補寫日記。

二十八日　月曜　陰雨。

晨，覆胡季武、臧雲遠函，寄蔡樹森函。院中桂花開，香氣四溢。下午寫《讀〈送禮〉》一篇，寄平陽、蓬子函。陰雨未晴。自二十一日至今，經旬已無陽光。

二十九日　火曜

赴中大運來書物四箱。

三十日　水曜

上午晴，渡江至沙坪壩，取得綏英信一通。至化龍橋下車，由李子壩上浮圖關。下午講課兩小時。下山。晚間與綏英晤談，復返關上。

勞，但為愛英，不以為苦也。自三日至十六日日記，亦無暇書寫矣。

【一九四二年十月十七日至三十一日日記原缺。——編者注】

十一月

一日　日曜

在果家花園榮譽軍人訓練所。此處作為國立藝術專科學校新校舍，新生到二人。忽然憶及余在民國十年秋入南京美術專門學校時，正是如此情景。咳嗽漸愈。雨止。在後院散步。將《民俗藝術考古論集》整理完畢。入城即交書局付印。臥病七八日，苦念綏英不已。

二日　月曜

有兩青年寄來詩稿，為細改一過，並作覆函四五通。仍陰雨。夜讀關衛著《西域南蠻美術東漸史》。

三日　火曜　陰霾。

頭眩。上午陳之佛來。下午與陳同渡江，應傅抱石晚間招宴。至中大友人處詢知藏書五箱，已為買者運去。為綏英還清欠債二萬一千元，只好將多年愛讀書籍——節衣縮食、苦心搜求者割捨以去，債務還清，大是快事。晚宴後宿之佛家。

四日　水曜

晨，乘車至化龍橋，由山徑上浮圖關。上下午講課四小時。夜宿音樂幹部訓練班教官室。

夜雨。

五日　木曜

晨，下山。至文藝社，即打電話約英午餐。十二時赴天林春，遇楊德翹新從蘭州來，即邀同往就餐。英來，臉色甚蒼白，有難言之痛。餐後詢知其家長堅主不令與余為婚好也。晚間再往談話，英仍不懌，余亦輾轉終夜，痛苦之至。

六日　金曜　晴。

約英午餐，細慰解之。晚間再約英小餐，英漸寬慰。以約指贈余，誓不嫁他人。晤汪漫鐸，約來談。

七日　土曜　晴。

晨，入城購日記冊，修理金戒，永約指上，並赴報館買愛倫堡《六月在頓河》一冊。蘇聯革命二十五週年紀念，蕭蔓若等來約同伴往賀，遇文化界知人頗多。下午赴銀行公會參加中蘇文協紀念會，到者甚眾，演講者有孫科、何應欽、馮玉祥、吳鐵城及蘇聯大使館代辦，最後到會參加者有孫夫人宋慶齡女士，全場鼓掌起立良久。會畢觀蘇聯電影《保衛列寧格勒》。

返文藝社晤蔣山青，談敦煌石室佛教藝術史跡。

以五千元歸還徐悲鴻，清償前借之款，心中甚爽快，夜酣然就寢。

八日　日曜

晨，往看綏英，英云身體頗好，但接余函，已不願結婚，因感情已冷矣。英忽熱忽冷，感情不定，變化萬端，使余痛苦之至。回文藝社，頭眩欲倒，勉強赴車站，返沙坪壩。過陳之佛處小坐。進餐遇宗白華先生，即以與綏英近狀告之，白華勸余早日結束往事，免更痛苦。余苦未能忘情也。晚間渡江返果家花園。夜仍痛苦難寐。

九日　月曜　濃霧。

作書與綏英，多責難之辭，既成躊躇未發。讀《希臘擬曲》數段。夜讀《世界古文化史》，就寢甚早。

夜醒念綏英，思更改換語氣，以情感之。

十日　火曜　濃霧。

晨讀伊林著《書的故事》。豐子愷、陳之佛來，伴同參觀校舍一週。下午作書與綏英，以情感之。

十一日 水曜 濃霧。

晨渡江，至潘菽處取存書一包。至小石先生處談話。寄綏英、史文瑞函。下午至陳之佛處，取回《石室秘寶》一書。與丁雲樵渡江返果家花園，天已昏黑。夜讀《埃及史地》。

十二日 木曜 霧。

晨，整理書籍。上午與丁雲樵步行赴重慶，至香國寺，見道側有漢磚。沿江漢墓，想被破壞甚多。過江赴兩路口中央圖書館，觀教部所辦展覽會，其中衛聚賢出品古物部分，有漢俑多種，甘肅出土漢磚、石器時代陶器及四川所出石斧、敦煌所出寫經等，又邊疆各民族服裝多件。與衛聚賢略談。赴戲劇資料陳列室，得見故人舒蔚青藏劇，已歸國立編譯館矣。蔚青在漢口，搜集甚勤，設有現代戲劇圖書館。漢口淪陷，艱苦運書入川，竟以衣食辛勞，患病不起，對其遺書悼念，不禁慨歎。

至中國文藝社，打電話與綏英，四次俱云外出，實則決未外出，不過性情變化不測，不欲與余相見而已。至文協小坐。晚間赴文運會訪綏英，英不能避去，但冷淡之至，令人難堪。候之一小時，始勉強來談一二語。即稱有事避去。人之負義背信，至於如此，復何足道。旬日之間，變

化如此，深歎人之不可靠，知人誠非易也。遇王雲階，云其妹近為失戀，竟發狂疾。去年中大學生陸孝武、張愛國均為失戀瘋狂。余孤客異鄉，如為之續，則必死矣。早知如此，悔不早絕之，人目余為癡，信然。頭昏舉足不知所向，與郭迪尼出品茗，自覺已入半狂狀態。夜歸文藝社，為陳曉南述其狀，陳大憤慨，云須有以報之。余謂戀愛不成，不必勉強。塞翁失馬，亦安知非福也。余腦經【筋】尚清楚，或不致狂易。夜屢失眠，痛苦之至。

十三日 金曜 霧。

晨寫一函寄綏英，思將與英戀愛始末，撰為一小說，並以英所贈金指環為題，撰一歌劇。函中造語頗感傷，寫後快郵寄出，已不記憶。至以群處取回《十日談選》、《艾青詩文集》、《水滸傳與中國社會》等書，以《太平天國戰史》借與李君。午赴車站，晤楊德翹，同其小餐，以與綏英情變事告之。楊云彼既發生肉體關係，甚難決然斷絕，不久當復活也。此語不足以知綏英。英性格特殊，確是例外。惟其高傲亦自有品德耳。

歸途過沙坪壩，買《詩創作》一冊，價四元。《西域南海史地考證譯叢》及三編兩冊，三十六元。囊金將罄，又復買書，此癖永不能改。過潘永叔處小坐，取回存書一包，即渡江。返黑院牆，燈下作日記。

十四日　土曜　陰霾。

晨起頗遲，中夜念綏英，痛苦不能寐。晨起頭微眩。上午整理書籍，存書售去不少，尚有四箱。午睡起，思再寄函綏英，總須說明，使兩方毫無遺憾。此數日來，任何事皆不能作，惟有痛苦而已。神經清楚，幸或不致發狂。翻書輒覺厭倦，無論寫作矣。燈下作書寄綏英。

十五日　日曜　陰雨。

晨起頭眩，寫信，寄綏英。下午豐子愷、陳之佛等來。晚間，讀書一小時。

十六日　月曜　陰。

藝專新生，行開學典禮。

十七日　火曜

上午晴，過江，至沙坪壩陳之佛處。下午入城，寄信與綏英。至中宣部還書三冊。赴中國文藝社。晚間與曉南觀《妒誤》及《哈孟雷特》兩劇。買《中國印刷術源流考》一冊。

十八日　水曜

晨，寄函綏英。上復興關音幹班講課。下午，下山。夜寓中國文藝社。思念綏英，痛苦之至。

十九日　木曜

上午由城返沙坪壩，在陳之佛家午餐。與傅抱石談話。下午至中大理髮，渡江返黑院牆。

二十日　金曜　雨，氣寒。

上午八至十時，為藝專新生講漢墓與漢闕。下午作日記，擬寫金戒指一詩。

二十一日 土曜

入城，至文運會參加國民月會。不見綏英，問知已返青木關省母。下午訪沈尹默、喬大壯於監察院。

二十二日 日曜

在城購《沙遜的大衛》一冊，又《高常侍集》二部，一為同文印本。夜寓中國文藝社。

二十三日 月曜

訪綏英，頗得暢談。但英云不願為婚，將還余款。觀焦菊隱君導演《哈孟雷特》。售去過去所著《民俗藝術考古論集》一部，得稿費一千六百元。下午作書寄綏英，痛責之。

二十四日　火曜

憤英忘情，作書責之，心中悲苦之至。忽忽如狂。晚間與曉南發生口角。

二十五日　水曜

晨，山水至音幹班講課，始知課已停。

二十六日　木曜

返藝專，檢出在中大所借書籍，將掃數還之。

二十七日　金曜

為藝專學生演講治國學的方法。

二十八日　土曜

上午過江，還書十餘冊。過沙坪壩以十五元買得《孫中山佚事集》一冊。赴重慶，過舊書肆買得《托爾斯泰印象記》一冊，價二十元。上浮圖關音幹班。

二十九日　日曜

音樂幹部訓練班三週年紀念。下午遊藝聚餐。晚間看《紅豆青鳥》，此蘇聯歌劇片極佳。

三十日　月曜

下午看《荊軻》一劇，甚壞。請梅林、梅麗沙小餐。

十二月

一日　火曜

寄綏英一函。天雨甚寒。寫成〈傷逝〉一篇。

二日　水曜

下午下山，擬往看卓別靈《大獨裁者》，途遇羅寄梅，至中央社閒談，心中苦痛之至，以與綏英近狀告之。寄梅云，宜冷靜勿躁，結果未可知，人能躬自厚而薄責於人，則遠怨矣。如事不諧，作宿命觀可耳，其言甚洞達，使余感而流涕。晚間與芝岡閒話，即約其晚餐。以二十三元，買得《論畫輯要》一冊。夜返音幹班，作書寄綏英，且書且流涕，心中大暢快。

三日　木曜　雨止，寒甚。

晨將信快郵寄出，即返沙坪壩。遇馬宗融，邀同品茗午餐。馬云將辦一《東風月刊》，約為撰稿，即應之。至中大訪潘菽，商同辦雜誌，約明日再接談。渡江返藝專，燈下補寫上月二十一日以來日記。

四日　金曜　天雨。

上下午各講課一小時。案頭友人來函，積久未覆，累積甚多，今日一律覆清。寄良謀、文瑞、之瑜、止畺、放勳、行素、方琳、法韞、法廉、法寬各一函。下午水叔來談，旋去。燈下覆陳志忠一函，答其所詢問關於新詩歌各問題。

五日　土曜

上午過江，由沙坪壩入城，至黃芝岡，以舊著狐皮大衣贈之。至組織部訪宋佳善，告以對文藝界須以優禮相加，不能採關門主義。昔魯迅先生，對總理即甚崇敬，蔡孑民、陳儀，皆其至

友。如以優禮相加，則亦不至遁居滬上也。宋前曾來藝專見訪，來詢文藝界意見，故告之如此。下午訪商錫永，邀其晚餐。晚間看《大獨裁者》一劇。宿文藝社。

六日　日曜

上午約王烈古小餐。下午遊古董肆、舊書肆，買《中國文學研究譯叢》一冊，二十元。《漢留全史》，八元。遇郭尼迪，約為寫詩。晚間在中國文藝社歡迎邵力子先生，到郭沫若、曹靖華等數十人。買青田石一方，五十元。

七日　月曜

晨，買白茶壺一把，五十元。由七星崗搭車至沙坪壩，訪永叔不遇，旋渡江，返藝專。霞光告我曾遇綏英，又傷腦筋，半日不怡。為諸生講課，亦勉強演說，痛苦之至。燈下讀《沙遜的大尉》。夜寒衾冷，屢屢失眠，苦念綏英不已。「不念攜手好，棄我如遺跡」，讀此詩不覺歎息。

八日　火曜　晨霧，旋晴。

頭昏昏然。將《沙遜的大尉》讀竟。今日晴和，為多日所無，即出散步半日。燈下讀《中國文學研究譯叢》鹽谷、長澤、狩野、辛島、久保各文，昏燈欲盡，遂寢。

九日　水曜　晨雨。

寢中念綏英，不應忘恩背信如此。目前都市少女，多變成四不像，不像中國舊社會女子，不像日本女子，不像歐美資本主義社會女子，不像蘇聯社會主義女子，各機關中花瓶，大率不知進修學問，惟圖享樂，與之相交，轉臉即不相識，往往使人哭笑不得。綏英素質本佳，習染之速，遂易本性。與之談話，常強辭奪理，不知其非。余介紹來渝服務，實則害之，自難辭其咎也。

講課兩小時，燈下讀《中國文學研究譯叢》終了。

十日　木曜　晴。

錄《中國藝術史學會會員名冊》。下午渡江至中大，訪徐悲鴻不遇。訪長之、白華、水叔諸人，均略談。昏夜無燈，渡江返藝專，途中惟見星光，探路而行，所持者惟一杖耳，此杖係悲鴻

由青城攜回，因以贈余，出行恒持之。夜行幸不傾跌。在水叔處帶回存書一包。寄銘竹函。收行素、每箴函。夜讀高爾基小說《奸細》。寒氣穿窗而入，夜冷衾薄，不能成寐。

十一日　金曜　晨霧，晴朗。

讀周作人《談龍集》。燈下讀《談龍集・希臘的小詩》，偶寫數語於此：

同她相愛了三年，
沒有得到一天快樂的休息過，
但當病起如約和她結婚時，
她已轉臉如不相識了。

十二日　土曜

昨夜寢頗佳，曾夢見綏英，仍未能忘情。晨起濃霧，天氣頗冷。上午錄寫《中國藝術史學會會員名冊》。燈下為綏英撰〈憶北平〉一篇。為介紹陸晶清女士。

下午曾買豬肝斤半，晚間煮湯食之。豬肝近售至二十四元一斤，價奇昂。下午散步，在路旁小店購得，費二十八元，平時殊不易得之。寢中讀《談龍集》。夜寒。

十三日　日曜　晨霧，晴。

上午過江，寄綏英一函及文稿。寄社會部及侍從室《中國藝術史學會會員名錄》。買普希金《奧尼金》詩劇一冊，價三十六元三角。以《安娜·卡列尼娜》一書借與之佛女。午餐後，過水叔處略談。至圭璋處取來書一包。燈下讀廢姓外骨《初夜權》。

十四日　月曜　晨霧甚濃，氣候寒冷。

上午整理書籍。下午講課兩小時。燈下讀張道藩著《我們所需要的文藝政策》。想起綏英是無理性不值得愛的女子，且對文藝不瞭解，對人無熱情，惟知享受，利用，結婚也無幸福。還不如早些算了。綏英有些性格，頗似梅里美所描畫之卡門，完全以滿足自我為主，她是絕不會犧牲遷就他人的。

夜讀果哥里《外套》。

十五日　火曜　昨夜雨，氣候寒。

早餐後讀果哥里《外套》終了。下午講課兩小時。天氣頗寒。燈下抄詩，念及綏英，神經極痛苦不安，忽萌自殺之念。

十六日　水曜　陰霧。

上午抄錄《中國現代詩選》，其中綏英代為抄錄者頗多。下午講課兩小時。晚間將詩選及附錄三篇合訂為一冊。

寢中自念對於綏英，甚有過失，深自悔之。夜雨。

十七日　木曜　雨，天寒。

欲入城，復恐降雨。燈下讀《漢留全史》。漢留在四川甚盛，猶之青紅幫，研究下層社會者，不可不注意及之。作書寄陶大鏞。仍苦思綏英，每一念及，神經便極痛苦。寢中作書寄綏英。

十八日　金曜

上午過江至潘菽處，與談辦雜誌事。即赴城，至中國文藝社，云至本月底，社即被取消，頗使人驚訝。下午至文協小坐，入城買《春在堂隨筆》一冊，《白雪陽春》一冊，《清代禁毀書目四種》一冊，共四十四元。又《創作月刊》一冊，七元。蘇聯電影說明書六種，六元。晚間訪芝岡。夜上浮圖關，宿音幹班中。雨。

十九日　土曜　晨，雨止。

上午下關。至中央圖書館看全國美展佈置。下午入城，訪蓬子、老舍。夜返浮圖關，過芝岡處小坐。明月皎潔，見此不禁苦念綏英。今晨曾寄與一函。

二十日　日曜

與正誼書店會商，刊行《學術雜誌》雙月刊，議妥。晚間返沙坪壩，寓之佛處。晤朱懷新云張玉清來蜀。

二十一日 月曜

上午返藝專。買豬肝一斤，二十元。近日食豬肝，對身體頗有益。霞光來訴綏英事，余毫不置信。以英愛余之深，不致更愛他人也。下午上課二小時。晚為學生排戲。月明如畫，又思綏英，買《詩創作》二冊，九元七角。

二十二日 火曜 天氣陰沈而寒冷。

上下午思念綏英，苦悶之至，為近來最痛苦之一日，時縈自殺之念。但晚間與人談論繪畫藝術，心境轉佳。下午教學生作文時，成冬日小詩四章：一、冬；二、溪水；三、雄雞；四、豌豆。溪水一章較佳。

二十三日 水曜 今日仍陰沈，氣溫較昨稍高。

上午寄綏英一函。
下午講課兩小時。覆法徽函。

一九四二年

二十四日 木曜

晨，過江。至水叔處，取所擬合同草底，與正誼書店商洽發行一《學術雜誌》，即入城與之訂約。下午赴中央圖書館參加教育部主辦第三屆全國美展開幕茶會，適逢郎某以不入選作品，強欲出展，為主持者詞責逐出。郎前以余評其作品不佳，對余無禮，今得此收場，誠應有之教訓矣。

赴正誼書店訪主持人不遇。赴文運會訪綏英又不遇，心躍不止。即赴浮圖關音幹班，適班中師生開聖誕節晚會，強余飲酒大醉，並捐洋百元。歡鬧逾夜午始寢，遂忘失戀之痛苦矣。

二十五日 金曜

考各班文學課。下午三時下山。微雨。至浴室入浴，大暢快，至此疲倦俱解。再訪綏英，復不遇。夜返關上，交辰冬文一篇，尼迪詩四首。

二十六日 土曜 微雨。

上午下山，即赴文運會，訪綏英。遇諸門前，英在後呼余，情意倍親，知已好轉矣。約其

十二時赴月宮餐廳午餐，懇切密語，和好如初。英云將省母，俟其歸來，或能得良果也。下午與老舍、蓬子等赴銀行公會文化勞軍獻金。晚間至中國文藝社參加座談會。夜返關上。收入稿費一百元，買《死魂靈》一部五十元，與英同午餐，同去三十六元。近日有如新生，為兩月來第一快樂日子。

二十七日　日曜

晨，作書寄綏英，因英欲為余介紹陳小姐，託其轉介與王烈也。午赴半山新村。下午至中央社，晤芝岡，將詩選刪去四分之一，得三十六人，艾青論文兩篇亦刪去。五時至正誼書店，與主持人商議《學術雜誌》訂約。晚間至王叔惠處晚餐。叔惠為余民國十一年時南京美專同學，回首二十年，有如夢寐也。王今任衛戍司令部政治部主任兼秘書長。飲啖歡笑，樂乃無藝，其夫人汪棠子，亦舊日同學也。夜返關上。

二十八日　月曜

晨下山，訪王烈不遇，即乘車至沙坪壩渡江返校。買豬肝一斤四兩，二十五元。夜得好睡，懷念綏英。燈下讀《清代禁毀書目四種》。過沙坪壩照像二十元，申請身份證。

二十九日 水曜 曇天。

上午整理書籍，書桌各雁斗，鼠穢不堪，遂均加以洗滌。作書覆中大圖書館，唁蔣碧微，謝繆培基、宋嘉賢。下午買雞肉、蒜苗，五元。付膳費一百六十六元。

三十日 木曜 晴明。

上午有警報。午餐後，送霞光過大龍山，與談甚暢。晚間，學生邀晚餐，並演劇為樂，夜深始散。

三十一日 金曜

上午由香國寺渡江入城，觀美展。下午赴正誼書店訂立合同，創辦《學術雜誌》。晚間上浮圖關，應音幹班學生邀請同樂會，夜深始散。今日買周作人《夜讀抄》一冊，三十元。《宋詩三百首》一冊，五元。晚間訪王烈，聚餐於讀書出版社。

史地傳記類　PC0191

常任俠日記集
——戰雲紀事·中（1940-1942）

作　　者/常任俠
編　　注/沈　寧
整　　理/郭淑芬
主　　編/蔡登山
責任編輯/鄭伊庭
圖文排版/邱瀞誼
封面設計/陳佩蓉

發 行 人/宋政坤
法律顧問/毛國樑　律師
印製出版/秀威資訊科技股份有限公司
　　　　114台北市內湖區瑞光路76巷65號1樓
　　　　電話：+886-2-2796-3638　傳真：+886-2-2796-1377
　　　　http://www.showwe.com.tw
劃撥帳號/19563868　戶名：秀威資訊科技股份有限公司
　　　　讀者服務信箱：service@showwe.com.tw
展售門市/國家書店（松江門市）
　　　　104台北市中山區松江路209號1樓
　　　　電話：+886-2-2518-0207　傳真：+886-2-2518-0778
網路訂購/秀威網路書店：http://www.bodbooks.com.tw
　　　　國家網路書店：http://www.govbooks.com.tw
圖書經銷/紅螞蟻圖書有限公司
　　　　114台北市內湖區舊宗路二段121巷28、32號4樓
　　　　電話：+886-2-2795-3656　傳真：+886-2-2795-4100

2012年4月BOD一版
定價：1600元（全套上中下三冊不分售）
版權所有　翻印必究
本書如有缺頁、破損或裝訂錯誤，請寄回更換

國家圖書館出版品預行編目

常任俠日記集：戰雲紀事 / 常任俠著. -- 一版. -- 臺北市：
秀威資訊科技, 2012. 04
　　冊；　公分. -- （史地傳記類；PC0190-）
BOD版
ISBN 978-986-221-863-1（上冊：平裝）
ISBN 978-986-221-913-3（中冊：平裝）
ISBN 978-986-221-929-4（下冊：平裝）
ISBN 978-986-221-941-6（全套：平裝）

1. 常任俠　2. 藝術家　3. 傳記
909.887　　　　　　　　　　　　　　　101001930

讀 者 回 函 卡

感謝您購買本書，為提升服務品質，請填妥以下資料，將讀者回函卡直接寄回或傳真本公司，收到您的寶貴意見後，我們會收藏記錄及檢討，謝謝！如您需要了解本公司最新出版書目、購書優惠或企劃活動，歡迎您上網查詢或下載相關資料：http:// www.showwe.com.tw

您購買的書名：＿＿＿＿＿＿＿＿＿＿＿＿＿＿＿＿＿＿＿＿＿＿＿

出生日期：＿＿＿＿＿年＿＿＿＿＿月＿＿＿＿＿日

學歷：□高中 (含) 以下　　□大專　　□研究所 (含) 以上

職業：□製造業　□金融業　□資訊業　□軍警　□傳播業　□自由業
　　　□服務業　□公務員　□教職　　□學生　□家管　　□其它＿＿＿

購書地點：□網路書店　□實體書店　□書展　□郵購　□贈閱　□其他

您從何得知本書的消息？

　□網路書店　□實體書店　□網路搜尋　□電子報　□書訊　□雜誌
　□傳播媒體　□親友推薦　□網站推薦　□部落格　□其他＿＿＿＿＿＿

您對本書的評價：（請填代號　1.非常滿意　2.滿意　3.尚可　4.再改進）

　封面設計＿＿＿　版面編排＿＿＿　內容＿＿＿　文／譯筆＿＿＿　價格＿＿＿

讀完書後您覺得：

　□很有收穫　□有收穫　□收穫不多　□沒收穫

對我們的建議：＿＿＿＿＿＿＿＿＿＿＿＿＿＿＿＿＿＿＿＿＿＿＿

＿＿＿＿＿＿＿＿＿＿＿＿＿＿＿＿＿＿＿＿＿＿＿＿＿＿＿＿＿＿＿

＿＿＿＿＿＿＿＿＿＿＿＿＿＿＿＿＿＿＿＿＿＿＿＿＿＿＿＿＿＿＿

＿＿＿＿＿＿＿＿＿＿＿＿＿＿＿＿＿＿＿＿＿＿＿＿＿＿＿＿＿＿＿

11466
台北市內湖區瑞光路 76 巷 65 號 1 樓

秀威資訊科技股份有限公司　　　收

BOD 數位出版事業部

..

（請沿線對折寄回，謝謝！）

姓　　名：＿＿＿＿＿＿＿＿　年齡：＿＿＿＿＿　性別：□女　□男

郵遞區號：□□□□□

地　　址：＿＿＿＿＿＿＿＿＿＿＿＿＿＿＿＿＿＿＿＿＿＿＿＿

聯絡電話：(日)＿＿＿＿＿＿＿＿＿＿　(夜)＿＿＿＿＿＿＿＿＿＿

E-mail：＿＿＿＿＿＿＿＿＿＿＿＿＿＿＿＿＿＿＿＿＿＿＿＿